# 零基礎素描入門教程

飛樂鳥・著

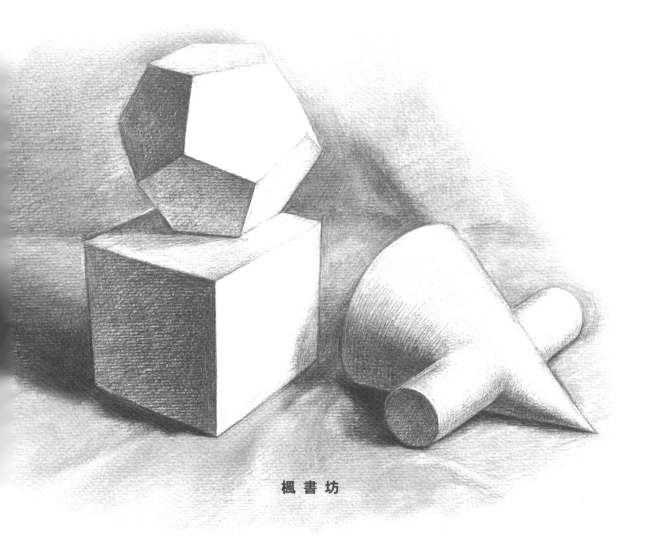

楓書坊

# 零基礎素描入門教程

出　　　　版／楓書坊文化出版社
地　　　　址／新北市板橋區信義路163巷3號10樓
郵 政 劃 撥／19907596　楓書坊文化出版社
網　　　　址／www.maplebook.com.tw
電　　　　話／02-2957-6096
傳　　　　真／02-2957-6435
作　　　　者／飛樂鳥
港 澳 經 銷／泛華發行代理有限公司
定　　　　價／320元
初 版 日 期／2022年1月

國家圖書館出版品預行編目資料

零基礎素描入門教程 / 飛樂鳥作. -- 初
版. -- 新北市 ： 楓書坊文化出版社,
2022.01　面；公分

ISBN 978-986-377-738-0 (平裝)

1. 素描 2. 繪畫技法

947.16　　　　　　　　110018642

# 前言 PREFACE

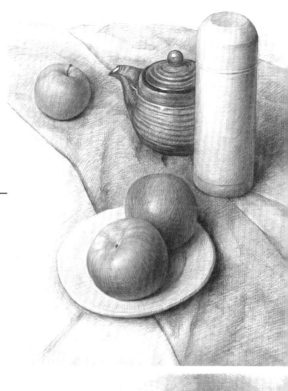

這是一本寫給「新手」的素描書。

經常有想要學畫畫的朋友會問到，一定要學素描嗎？學素描難嗎？剛開始要畫什麼呢？畫不像怎麼辦？……這些應該是很多想學畫畫的人想問的問題吧？所以，針對這些新手問題，我們總結了許多訣竅與方法，編成了這樣一本書。

本書從最淺顯的素描知識開始講起，實際解決新手入門難的問題，然後再通過對簡單案例的詳細講解，讓新手也能輕鬆地進入素描世界，簡單地理解素描中的知識點和技法。

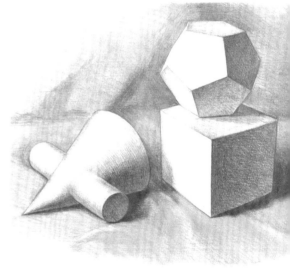

本書從素描新手的角度出發，從幾何體開始，再延伸到一些相對複雜的靜物，以階梯式的學習法，由易到難逐一解決新手的問題。前5章的訣竅匯總可以幫助新手梳理繁複、雜亂的素描知識點。穿插前5章的答疑和41個針對新手的問題匯總，可以解決繪畫過程中常會遇到的困難。一通百通的素描練習可以幫助大家找到繪畫的規律。另外，也可以多多練習附錄02中的15個範例，以便熟能生巧。

每個繪畫達人都是從一張白紙開始的，只要拿起畫筆，你就會發現繪畫其實很簡單。但想要畫好素描也是需要勤奮練習的，相信通過本書的學習，你也可以實現從新手到達人的進階！

飛樂鳥

# 目錄 CONTENTS

## ⏵ 素描問題大匯總

## ⏵ 基礎範例臨摹

# 素描基礎

## CHAPTER 01

☑ 你認識的素描是什麼樣子的？

☑ 你想通過素描學到什麼？

☑ 你知道畫素描需要哪些工具嗎？

如果你對這些問題還沒有一個清晰的概念，那麼就從本章中尋找答案吧！

# 技法課 01　素描的基礎知識

要學習畫畫，素描是非常重要的，我們先來認識一下素描的概念及意義；
避免黑白畫的錯誤認識，同時來瞭解並欣賞一下不同類別的素描吧！

## 什麼是素描

素描是指以線條來表現物體明暗的單色畫，人們認為的素描通常是鉛筆畫或炭筆畫，但其實單色的水彩或油畫，中國傳統的白描和水墨畫，都可以稱為素描，它們都是以單色來概括物體的形象。學習素描可以幫助我們提高觀察力和刻畫物體的造型力，它是繪畫的基礎，本節將重點介紹一下鉛筆素描與炭筆素描。

## 鉛筆素描

鉛筆是畫素描時最常用且最易掌握的繪畫工具，它可以把描繪的對象刻畫得很精確，也可以隨意修改和深入刻畫。同時，鉛筆的種類較多，有硬有軟，顏色有深有淺，可以表現出豐富的層次變化，較適合初學者。

## 炭筆素描

炭筆也是常見的素描繪畫工具，優點是明暗對比清晰，可將整體色調表現得非常明確，且非常容易塗抹，可以快速呈現出不同的色調；但對初學者來說，較難修改，也不好刻畫細節。

### Tips

因為炭筆啞光，而鉛筆帶有油性，所以炭筆和鉛筆並不適合結合使用。
對於初學者來說，炭筆不易修改也不容易刻畫細節，建議還是先從鉛筆素描開始。

## 常見的素描繪畫題材

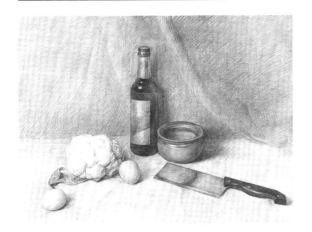

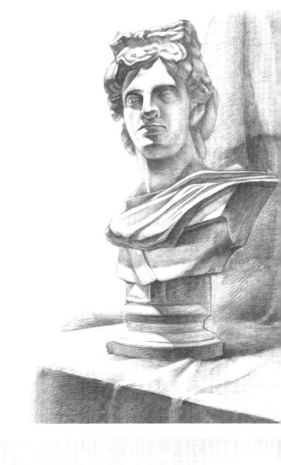

### 靜物素描

靜物素描是以靜物為對象的繪畫,造型相對簡單,易於描繪對象的輪廓、體積、結構、空間、光線、質感等,是素描練習的基礎。

### 石膏素描

石膏素描包括幾何體和頭像等。描繪石膏頭像是為了瞭解頭部的形體結構,對人物的內在結構有清楚的認識,同時也能培養審美和處理畫面的能力。

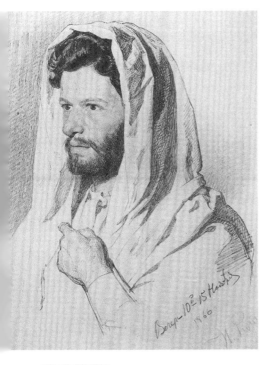

### 風景素描

風景素描具有較好的觀賞性。練習風景素描有助於培養對自然景物的概括和對整體的表現能力,對開發造型和創造性思維有很大的幫助。

### 人物素描

是素描繪畫中難度較大的題材,造型相對複雜,且需要刻畫人物的神態和個性特徵,是當下美術考試的重點。

# 技法課 02　必備工具的種類與用法

在開始學習素描前，讓我們先來認識所需的工具吧！掌握好它們的用途是非常重要的。用方便實用的工具來畫素描，可以達到事半功倍的效果。

## 鉛筆、炭筆和木炭條

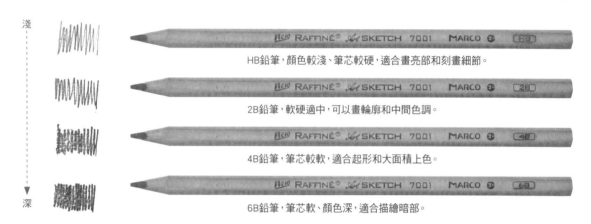

淺

HB鉛筆，顏色較淺、筆芯較硬，適合畫亮部和刻畫細節。

2B鉛筆，軟硬適中，可以畫輪廓和中間色調。

4B鉛筆，筆芯較軟，適合起形和大面積上色。

深

6B鉛筆，筆芯軟、顏色深，適合描繪暗部。

### 鉛筆

鉛筆是畫素描時最常用的工具，有很多型號，H值越大越硬，顏色越淺；B值越大則越軟，顏色越深。
結合不同型號和灰度的鉛筆來繪畫，可以更好地表現物體的黑白灰關係，及豐富層次。

### 炭筆

炭筆也是常用的素描繪畫工具，一般分為軟、中、硬3種，越軟的顏色越深。相對於鉛筆而言，炭筆的表現力較好，但較難掌握，不易修改，適合有一定繪畫基礎的同學。

硬

軟

### 木炭條

木炭條是最古老的素描工具，質地鬆脆，也有軟、硬、粗、細之分，適合用在附著力強的粗糙素材上。

---

## Q　如何選擇適合自己的作畫工具呢？

A　我們可以先總結一下各種繪畫工具的優缺點，根據其特點並結合自身的需求來做選擇。

1. 鉛筆的優點是型號、種類豐富，可以擦拭得很乾淨，便於修改，且易於深入刻畫；所以推薦初學者或長期作業時使用。

2. 炭筆的優點是黑白關係明顯，不反光，具有更好的表現力；但炭筆的質感粗糙，難以擦拭乾淨和修改，對於繪畫基礎較好的同學是不錯的選擇。

3. 木炭條的優點在於質地較軟，上色面積大，畫起來非常快速，但由於木炭條與紙面的接觸面積較大，所以不易進行細節刻畫，推薦在繪製大幅作品或是短期作業時使用。

## 橡皮、紙筆和紙巾

橡皮也是繪畫中非常重要的工具，一般分為硬橡皮和軟橡皮兩種，
接下來就來看一下這兩種橡皮的特點和使用方法。

### 硬橡皮

硬橡皮可以擦去大面積的筆觸，切下一塊尖角後，則可用來擦拭細節，擦痕的形狀也很容易掌控。

### 軟橡皮

  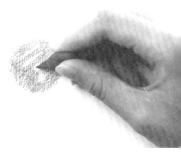

軟橡皮可用來大範圍減淡畫面，同時保留顏色的過渡。將軟橡皮捏出尖角，
可減淡細節筆觸或製造特殊的淺色效果。

### 紙筆

將紙裹成一支筆的形狀。

紙筆可減淡鉛筆的色調，讓色調
柔和過渡，或呈現出暈開的效果，
但不宜過度使用，以避免畫面出現
「髒」、「膩」等問題。

### 紙巾

紙巾也是常用的工具，可用來
製造柔和的筆觸。

紙巾的作用和紙筆類似，但可用
的面積更大，效果也更柔和。

## 速寫板、鉛筆延長器和美工刀

除去紙、筆和橡皮等主要工具外，再來看一下還會用到哪些輔助工具。

### 速寫板

用於平鋪和固定畫紙，頂部有夾子非常方便。適合繪製8開或者16開的作品。

### 鉛筆延長器

鉛筆用到很短後，用起來就不是很方便了，用鉛筆延長器來套住鉛筆，就可以繼續使用了。

### 美工刀

可用來削鉛筆和裁紙，刀片用鈍後可以更換。

---

## Q | 如何快速削出美觀、好用的鉛筆呢？

A

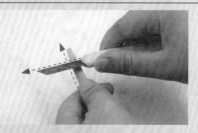

**01** 按照箭頭的方向將鉛筆與美工刀交疊放置，呈十字形。

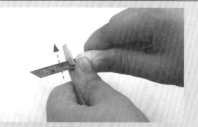

**02** 順著箭頭方向，拇指用力推動刀片，開始削筆。

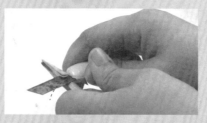

**03** 邊削邊轉動鉛筆，把木頭削掉，露出筆芯。

**04** 按照箭頭的方向刮拭筆芯，將筆芯削尖。

完成

## 技法課 03　藝術家的繪畫姿勢

畫素描的姿勢和平常寫字時不太一樣，繪畫姿勢的正確與否將決定能否得心應手地把握好作畫過程。
另外，畫姿也會因作品的大小而有所變化。

### 正確的繪畫姿勢

畫大幅作品時會用到畫架，繪畫時身體與畫板相距一個手臂左右的距離。作畫時上身挺立，畫板與畫者的視線成90°。

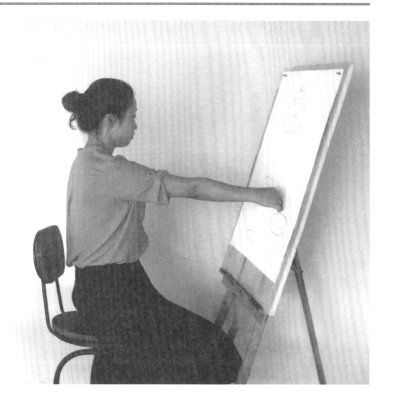

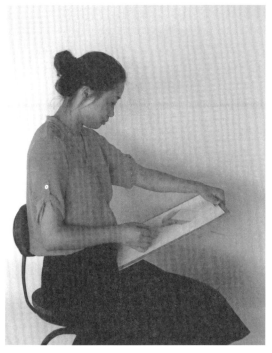

畫小幅作品時可用速寫板來固定畫紙，將速寫板放到腿上，坐姿同樣要上身端正，畫面與臉部保持一定的距離。

**Tips**

在起形和鋪色時，要保持畫板與身體的距離，使畫面處於視線之內。在進行局部處理時，才可以將畫板拉近，對局部進行細緻的描繪。

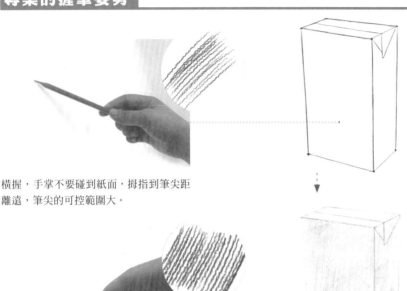

筆觸長、直，方向靈活，適合用在起形和大面積鋪調子時。

橫握，手掌不要碰到紙面，拇指到筆尖距離遠，筆尖的可控範圍大。

線條兩頭輕，中間重，方向一致且疏密均勻，是最常見的排線方式，一般的排線都可以用這個姿勢來繪製。

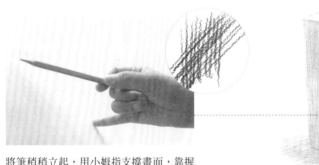

傾斜畫筆，用小指支撐在畫紙上，活動手腕，輕輕地在畫紙上描繪。

筆觸靈活輕快，線條均勻柔和，適合灰面的排線。

將筆稍稍立起，用小姆指支撐畫面，靠握筆手指的活動來運筆作畫。

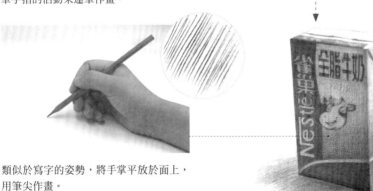

線條細膩有力，易於控制畫筆對畫紙的壓感和方向，適用於最後的細節刻畫。

類似於寫字的姿勢，將手掌平放於面上，用筆尖作畫。

## Tips

根據作畫的需要，我們要學會調整握筆的姿勢和力度，將其運用在各個繪製階段。

## 技法課 04 名家筆觸欣賞

在繪畫之前，可以先欣賞或是臨摹一些大師的作品。欣賞大師畫作時，可以學習他們的筆觸，並將其運用到自己的畫作中。下面就來欣賞一下最具代表性的兩位大師的作品吧。

### 梵谷的筆觸

從梵谷的作品中，我們可以看到各式各樣的線條：平行的直線、曲折的波浪線，還有細微的點線，而最令人著迷的應該是那起伏劇烈、漩渦狀的粗重線條。《麥田裡的絲柏樹》為他捲曲的筆觸做出了有力的詮釋，筆觸隨著梵谷飛舞的畫筆翻滾著。

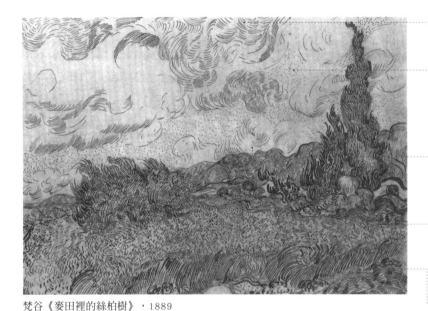

弧形筆觸

點狀筆觸

漩渦狀筆觸

深色的弧形筆觸

弧形筆觸

梵谷《麥田裡的絲柏樹》，1889

### 林布蘭的筆觸

林布蘭的素描大多是為了創作油畫所做的速寫性素材或草圖。或許跟他是位版畫家有關，他喜歡交叉、整齊且富有規律的線條，從容、謹慎的追求造就了一幅幅富有神韻的作品。

斜向交叉筆觸

十字交叉筆觸

細長筆觸

短筆觸

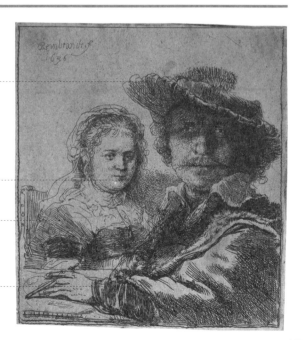

林布蘭《人物素描圖6》，1636

# 訣竅匯總

## 關於素描

1. 素描是指以線條來表現物體明暗的單色畫。需要注意的是，單色的水彩或油畫、中國傳統的白描和水墨畫，也可以稱為素描。
2. 鉛筆素描可以表現豐富的層次變化，易於修改和深入刻畫。
3. 炭筆素描的明暗對比清晰，可以快速地呈現各種色調。
4. 常見的素描題材包括石膏、人像、靜物、風景等。

## 關於作畫的工具

1. 鉛筆的優點是種類豐富，繪製的線條便於修改，且容易進行深入刻畫。
2. 炭筆的優點是黑白關係明顯，具有很好的表現力；缺點是難以修改，不好掌握。

鉛筆延長器

3. 木炭條的優點是質地鬆脆，繪畫速度快，具有很好的表現力。
4. 由於炭筆和鉛筆的材質特性不同，不太適合結合使用。
5. 鉛筆用短後，可套用鉛筆延長器就可以繼續使用了。
6. 將軟橡皮捏成團，壓扁後輕輕按壓畫面，可大面積地減淡色調。

鉛筆

7. 用美工刀削鉛筆可將筆芯削得更長，更適合素描繪畫。
8. 將硬橡皮切下一塊，尖銳的斜切面和尖角用起來更方便。
9. 將軟橡皮捏出尖角，用於減淡筆觸或製造特殊的淺色效果。

炭筆

硬橡皮

軟橡皮

## 關於繪畫的姿勢

1. 根據作品的大小，可選用畫架或是速寫板來作畫。
2. 作畫時要保持坐姿端正挺立，畫面與視線保持90°左右。
3. 在起形和鋪色時，要保持畫板與身體的距離，使畫面處於視線之內。進行局部處理時，才將畫板拉近，對局部進行細緻描繪。
4. 根據作畫的需要來調整握筆的姿勢和力度，在繪製不同的地方時可用不同的姿勢來繪畫。

# 基本技法

## CHAPTER 02

☑ 初學素描時該如何練習排線呢？

☑ 如何表現不同物體的質感？

☑ 不同的構圖會對物體產生怎樣的影響？

希望你能認真學習本章的內容，從本章得到關於這些問題的滿意答案。

# 技法課 05　基礎線條入門練習

線條練習是素描的入門基礎，在練習排線時要保持平和的心態，只有通過不斷地練習才能熟能生巧。不要急著往後翻，先拿出一沓素描紙把線條練習到位吧。

## 平行排線

平行排線是最常用到的排線方式，只要手腕平穩，用力均勻，便可以畫出平直的線條。
可以順著同一個方向由上至下、由左至右地排列線條。

### 橫向平行線

慢速練習線條較疏

快速練習線條較密

以橫握鉛筆的姿勢，從左往右畫出橫向的長直線條。

### 豎向平行線

慢速練習線條較疏

快速練習線條較密

以橫握鉛筆的姿勢，從上往下畫出豎向的長直線條。

### 斜向平行線

慢速練習線條較疏

快速練習線條較密

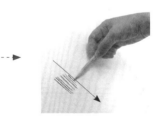
以橫握鉛筆的姿勢，從左上往右下方畫出斜向的長直線條。

### 短平行線

橫向的短線條

斜向的短線條

以手掌側面抵住畫紙，將鉛筆稍稍立起，可畫出各個方向的短直線條。

## 交叉排線

按照平行排線的練習方式，將多組、各角度的平行線交叉疊畫，就會形成交叉排線。交叉排線是大面積上色常用的排線方法，多次不同角度的排線可以加深畫面。

### 橫向交叉線

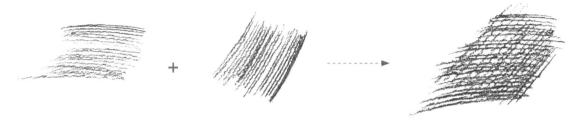

按照平行排線的方式將橫向的平行線與斜向的平行線疊畫在一起，
便可繪出橫向的交叉線，可用來加深色調。

### 斜向交叉線

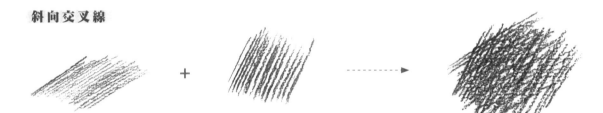

按照平行排線的方式將兩組方向不同的斜向平行線交叉疊畫，便可繪製出斜向交叉線，
交叉線的顏色深於平行線。

### 多組平行線交叉

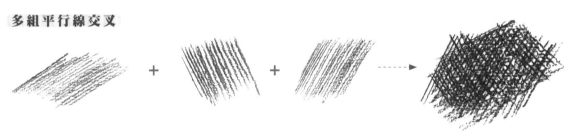

按照同樣的方式將三組不同方向的平行線交叉疊畫，想要加深色調時可用這種方式來排線。

---

**Q | 繪製交叉線時有哪些需要注意的要點呢？**

**A** 繪製交叉線時，除了畫特定的花紋或肌理外，要盡量避免十字形的交叉線，這樣的排線其紋路會過於明顯，使畫面變得呆板。

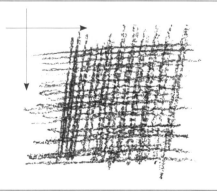

## 弧線

轉動手腕即可畫出流暢有弧度的弧線；相比直線，弧線更加靈活。弧線適合用來繪製一些
特殊肌理，也可以用來畫有弧度的物體，如球體和一些圓滑的物體。

### 豎向弧線

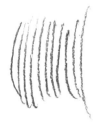

慢速練習線條較疏

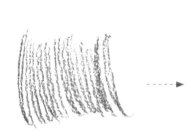

快速練習線條較密

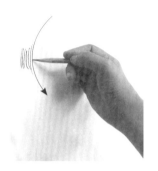

以小指抵住畫紙，活動手腕，
從上往下畫出豎向的弧線。

### 斜向弧線

慢速練習線條較疏

快速練習線條較密

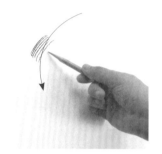

以小指抵住畫紙，活動手腕，從右
上方往左下方畫出斜向的弧線。

### 兩組弧線交叉

 +  ---->

按照練習弧線的方式將豎向弧線和斜向弧線交叉疊畫，便可繪製出
交叉弧線。交叉弧線的顏色會深於平行弧線的顏色。

### 多組弧線交叉

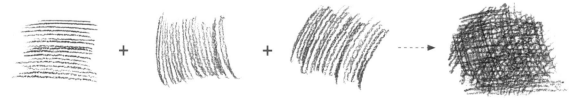

按照同樣的方式將多組不同方向的弧線交叉疊畫，即可繪製出細密
的交叉線，其顏色會比兩組弧線疊畫出的深。

## 曲折線

曲折線是 Z 形排列的線條,繪製這樣的線條時要將鉛筆放平,利用筆芯的側面來畫。
曲折線的筆觸不太明顯,適合用於快速平塗,也可用於一些紋理不明顯的物體。

### 豎向曲折線

慢速練習線條較疏

快速練習線條較密

以橫握鉛筆的姿勢,從上往下畫出Z形線條。

### 橫向曲折線

慢速練習線條較疏

快速練習線條較密

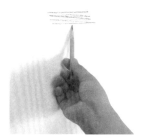

以橫握鉛筆的姿勢,從左往右畫出Z形線條。

### 斜向曲折線

慢速練習線條較疏

快速練習線條較密

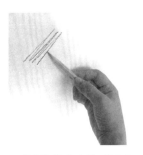

以橫握鉛筆的姿勢,從右上方往左下方畫出Z形線條。

### 交叉曲折線

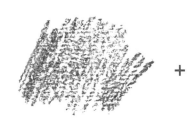 +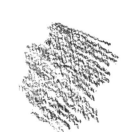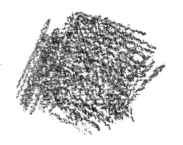

按照練習曲折線的方式將不同方向的曲折線交叉疊畫,即可繪出交叉曲折線。交叉曲折線的顏色會深於曲折線。

將平行的直線、弧線和曲折線緊密排列或是交叉疊加排列，就可以畫出一個面。
隨著線條的疏密和交叉的數量不同，顏色的深淺也各不相同。

### 不同疏密的平行線所畫出的面

亮 ────────────────────► 暗
排線疏　　　　　　　　　　　　　　　　　　排線密

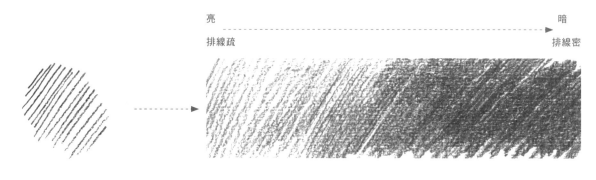

### 不同疏密的弧線所畫出的面

亮 ────────────────────► 暗
排線疏　　　　　　　　　　　　　　　　　　排線密

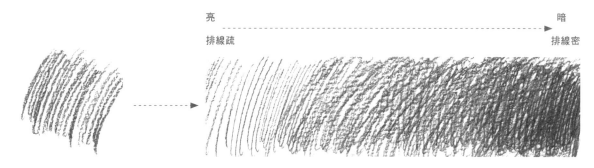

### 不同疏密的曲折線所畫出的面

亮 ────────────────────► 暗
排線疏　　　　　　　　　　　　　　　　　　排線密

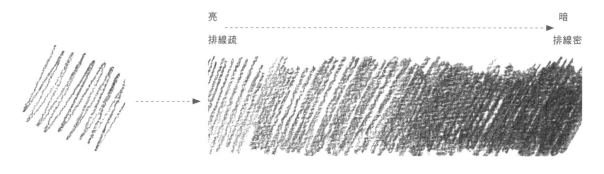

### 不同疏密的交叉線所畫出的面

亮 ────────────────────► 暗
交叉次數少　　　　　　　　　　　　　　　　交叉次數多

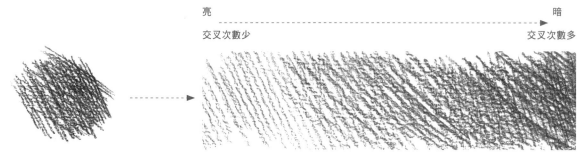

# 技法課06 素描的觀察與認識

學習素描，第一步就是學會觀察物體。掌握正確的觀察方法，學會以一個畫者的眼光來觀察物體，就可以避免一些不必要的錯誤，提高繪畫的速度和準確度。

## 眯眼觀察法

初學素描，在觀察物體時，常會不自覺地陷入細節中，而忽視了最重要的輪廓、特徵和比例，所以在觀察物體時，可以把眼睛眯起來，暫時忽略細節，從而更準確地確定物體的輪廓和外形。

### 具有紋理的西瓜

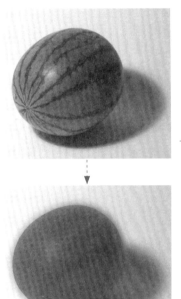

以西瓜為例，在起形時，視線可能會被物體的花紋所影響。

**01** 這樣能著眼於主要的輪廓上，暫時忽略花紋。

**02** 能更加準確、簡單地繪製出西瓜的輪廓。

此時，可以把眼睛眯起來，花紋就會變得模糊了。

### 帶有圖案的啤酒瓶

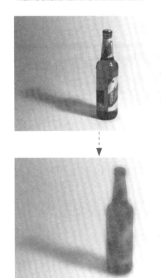

啤酒瓶上的文字和圖案也會讓我們忽視物體的輪廓。

當我們眯起眼睛，文字就會變得模糊起來。

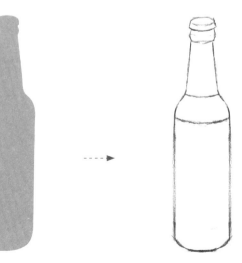

**01** 此時可以忽略掉細節，著眼於啤酒瓶的整體輪廓。

**02** 從而準確地確定出啤酒瓶的外形。

## 抓住繪畫對象的各種特徵

在觀察物體時，首先要抓住它的形狀特徵，從不同的角度全方位觀察，這樣才能將對象準確地表現出來。

### 形狀特徵

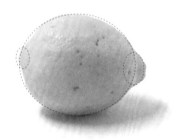

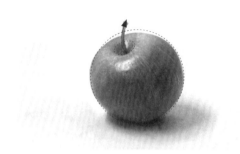

檸檬的形狀不只是一個橢圓形而已，
在兩端還各有一個凸出的弧形。

在圓形上有一個凹進去的小圓坑，
加上果蒂就形成了蘋果的形狀特徵。

### 質感特徵

玻璃杯的高光特別亮，且形狀清晰，反光能看到杯
子內側的輪廓，這是玻璃質感的特徵。

粗糙的陶罐其表面有一定的肌理感，所以高光不是很明顯，
反光與環境色對粗糙物體的影響也不會太大。

### 特別紋理特徵

### 透視角度特徵

畫紋理時要按照勺子的形體走向來表現，
要重點刻畫幾處典型的紋理。

越是全俯視，物體的形狀就越接近表面的形狀，
如圖中的花盆，其形狀就比較接近盆口的圓形。

**Tips**

觀察物體時，先找出整體的輪廓，確定後再找出其最突出的特徵，如形狀、透視等。

## 簡化物體的形狀

有些物體的形狀相對比較複雜,畫起來也會有些吃力,此時可以將其簡化為一些簡單的
幾何形狀的組合,再概括畫出每個部分,這樣就容易多了。

### 花瓶的畫法

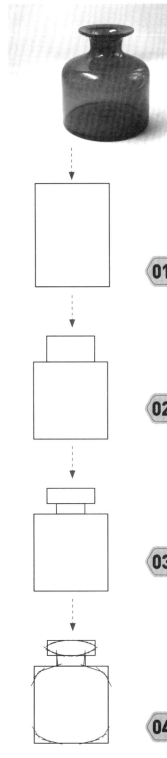

**01** 把花瓶簡化為一個長方形。

**02** 在長方形內將花瓶細分為瓶口和瓶身兩部分。

**03** 將瓶口進一步細分為瓶口與瓶頸兩個部分。

**04** 用切線法細化瓶身和瓶口的形狀。

### 菜刀的畫法

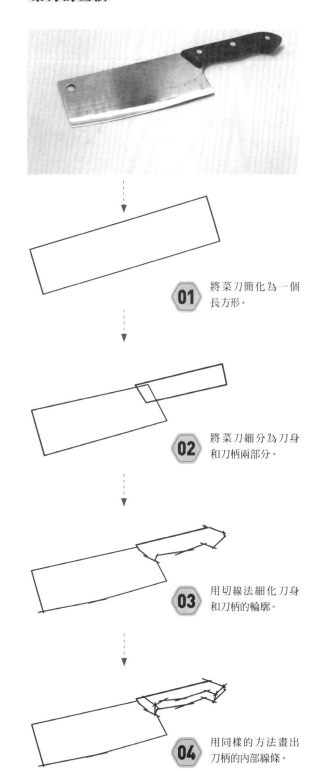

**01** 將菜刀簡化為一個長方形。

**02** 將菜刀細分為刀身和刀柄兩部分。

**03** 用切線法細化刀身和刀柄的輪廓。

**04** 用同樣的方法畫出刀柄的內部線條。

## 作畫時你的眼睛看哪裡

剛開始作畫時，初學者可能更關注於作品，糾結於到底畫得「像」還是「不像」，從而喪失信心。但如果把注意力集中在作畫的對象上，仔細觀察它每個部分的變化與起伏，就更能將物體表現出來。

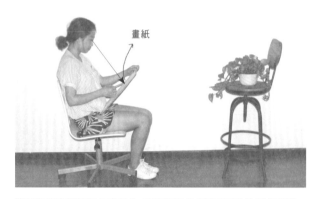

將視線長時間停留在畫紙上，觀察過後往往沒能記住物體的形狀，只能憑概念和常識去繪製。

既定印象中的枝葉其外形都差不多，沒有真正抓住它的特徵。

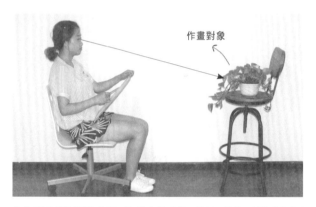

在作畫時仔細觀察物體，注意它的形狀、轉折、起伏、顏色與周圍的關係等。

通過觀察所畫出的枝葉，葉片形狀有所不同，且還有翻折等變化。

### Tips

先不要在意畫的像不像，而是將目光集中在繪畫對象上，仔細觀察它的輪廓、顏色等。

---

## Q | 作畫時該從哪看起？

**A** 作畫時應該從整體的外形、特徵入手，如右側兩圖。先畫出物體的整體輪廓，再刻畫局部細節。要避免從局部開始，造成外形不準的後果。這種錯誤是初學者常犯的，一定要注意，否則將經常遇到「畫不準」的問題。

先畫出類似心形的輪廓。

再局部畫出葉脈和葉莖等細節。

# 技法課 07　找準物體外形特徵的方法

在初學素描時，準確繪出物體的外形是非常重要的。一些造型比較複雜的物體，常會讓我們非常頭痛。
但只要能掌握找準物體外形特徵的方法，這些問題就可以迎刃而解了。

## 比例測量法

### 標準的測量姿勢

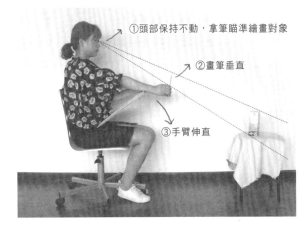

①頭部保持不動，拿筆瞄準繪畫對象

②畫筆垂直

③手臂伸直

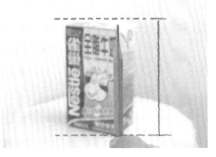

如左圖，測量時的姿勢要標準，這樣才能測出準確的
比例。可以把手中的鉛筆當作標尺，以筆尖到大拇指
的所在位置為單位，以此來測量物體的長、寬、高及
其比例。

### 用牛奶盒學習測量方法

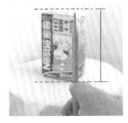

**01** 最高點到最低點即為整體的高度，可作為整體的測量基準。

**02** 測量左邊線到右邊線，得出牛奶盒寬度與長度的比例。

**03** 根據此比例可以畫出牛奶盒在畫面中的外框。

**04** 測量左邊線到靠前邊線的長度，再對比整個寬度的比例。

**05** 可以畫出從左邊線到靠前的邊線的距離。

**06** 其他的邊線也可以用同樣的方法來畫，一步步地得到牛奶盒的外形輪廓。

> **Tips**
> 在用鉛筆測量物體時，注意不可改變人與物體的距離，且手臂要保持伸直，
> 鉛筆與測量的物體要保持平行，這樣的測量才會準確。

## 對比法

除了可以用鉛筆作為測量工具外，還可以利用物體間的對比或是物體本身的某部分來衡量物體的長、寬、高及比例，
通過對比來確定物體的位置，及其外形輪廓。

### 單個物體的對比方法

**01** 確定杯口的高度，以此作為對比的基準，將其定為A。

**02** 將杯口的高度A與杯身高度作對比，可以看到杯身的高度要略長於A，便可大致得出杯口與杯身的比例。

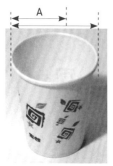

**03** 將杯口的高度A與杯口的寬度作對比，可以看到杯口的寬度約為A的1.5倍，以此得到杯口的寬度應為高度的1.5倍。

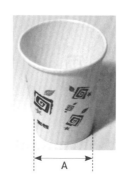

**04** 用同樣的方法比較A與杯底寬度，可以看到杯底的寬度正好與A相同，也就是說杯底的寬度和杯口的高度基本上是相同的。

### 組合物體的對比方法

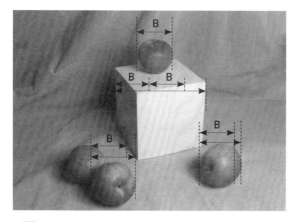

**01** 在這組組合靜物中，我們可以先確定最遠處較小蘋果的大小，將其定為B。以B為基準與畫面中的其他物體作對比。畫面中比較靠前的兩個蘋果都比蘋果B大一些，且立方體的寬度約為蘋果B的2.5倍。

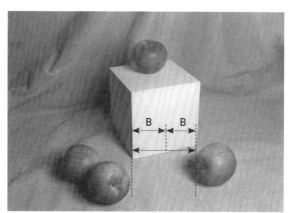

**02** 還可以用這種對比法來確定物體間的距離。還是以B為基準，在圖中可以看出，前面兩個蘋果的距離約比兩個B的長度略窄一些。

**Tips**

對比法是以物體本身的一個部分作為標準，來確定物體的位置和形狀的方法，繪畫過程中一定要不斷地作對比才可以。

## 概括法

在畫一些比較複雜的物體時，可將其概括為幾何體的組合，把複雜的物體簡單化，
可以幫助我們更好地理解其輪廓和特徵，畫出的物體也更加準確。

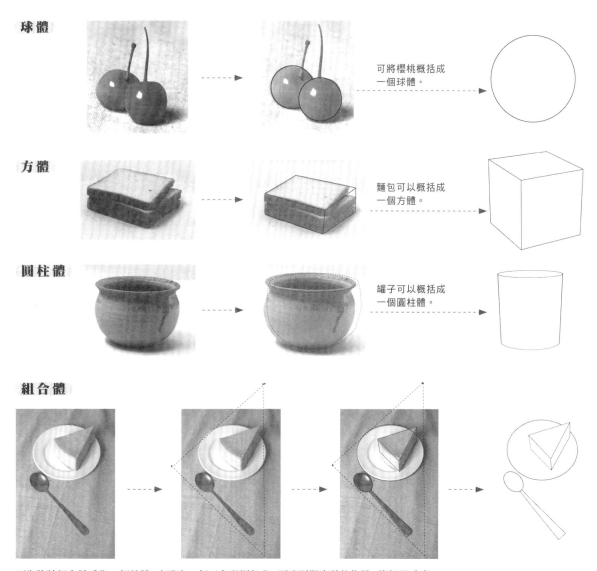

**球體**

可將櫻桃概括成
一個球體。

**方體**

麵包可以概括成
一個方體。

**圓柱體**

罐子可以概括成
一個圓柱體。

**組合體**

可先將該組合體看作一個整體，大致在一個三角形框架內。再分別觀察其他物體，將盤子看成一
個圓形，起司蛋糕看成三角體，勺子則看作圓形和長方形的組合。

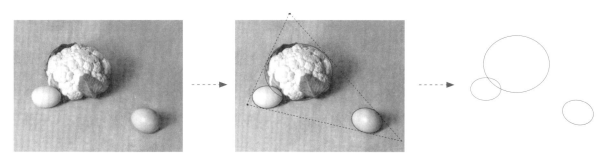

用同樣的方法先將該組合物放在一個三角形框架內，再分別觀察其他物體，蛋和花耶菜可以看成不同大小的橢圓形組合。

當我們觀察物體時，會看到物體有近大遠小、近實遠虛等變化，這就是我們常說的透視關係。
下面就讓我們一起來學習如何正確地理解和掌握透視的規律吧。

## 透視的基本原理

在初學繪畫時，我們可能會忽略透視關係。通過一些照片，我們可以很直觀地看到透視的變化。

### 近大遠小

VS

正面觀察圓柱體時，可以看到圓柱的頂面
和底面的大小是一樣的。

把圓柱體放倒後再去觀察，就會發現近處的面較
大，而遠處的較小。

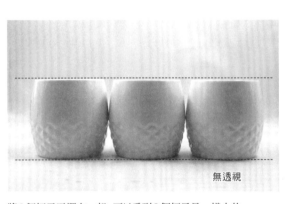

VS

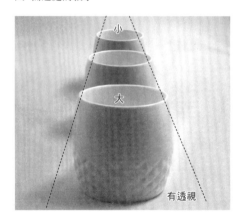

將3個杯子平擺在一起，可以看到3個杯子是一樣大的。

將杯子縱向擺放，這時可以發現離我們越遠的杯
子看上去越小。

### 近實遠虛

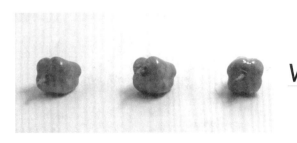

VS

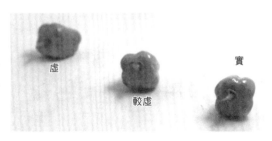

將3個青椒平擺在一起，3個青椒的清晰度是一致的。

當我們換個角度來觀察時，可以發現遠處的青椒變得模糊了。

## 面與體的透視

現在我們已經瞭解什麼是透視了，接下來讓我們再來看一下一些簡單的形狀和幾何體在不同的角度下會呈現怎樣的變化。

### 正方形與正方體的透視

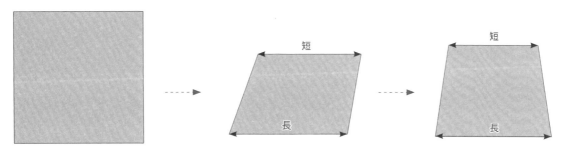

用不同的角度觀察正方形會發現離我們近的邊線比較長，遠的較短。

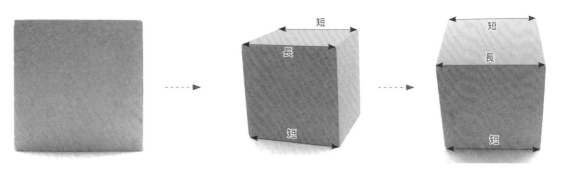

同樣的，正方體中離我們近的邊線比較長，遠的比較短。

### 圓形與球體的透視

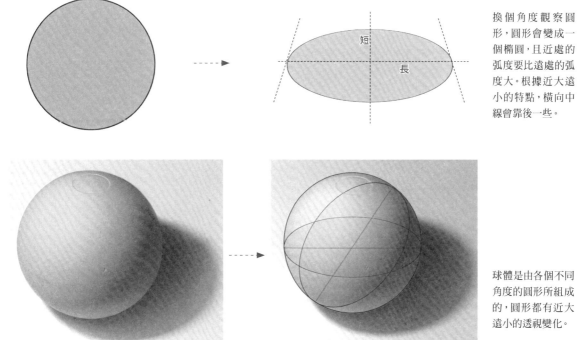

換個角度觀察圓形，圓形會變成一個橢圓，且近處的弧度要比遠處的弧度大。根據近大遠小的特點，橫向中線會靠後一些。

球體是由各個不同角度的圓形所組成的，圓形都有近大遠小的透視變化。

# 視點與視平線

在繪畫中，視點與視平線的位置會影響到畫面的佈局。瞭解相關的知識後，就可以更好地控制畫面了。

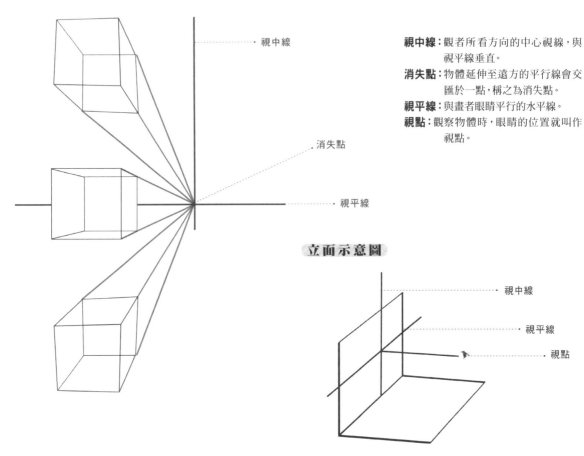

**視中線**：觀者所看方向的中心視線，與視平線垂直。

**消失點**：物體延伸至遠方的平行線會交匯於一點，稱之為消失點。

**視平線**：與畫者眼睛平行的水平線。

**視點**：觀察物體時，眼睛的位置就叫作視點。

## 立面示意圖

---

## Q | 關於透視有哪些常見的問題？

A 我們認為方形的物體在俯視時，通常只有一個消失點，其實這是不準確的。由於近大遠小的透視關係，應該會有3個消失點才對，稱為三點透視。

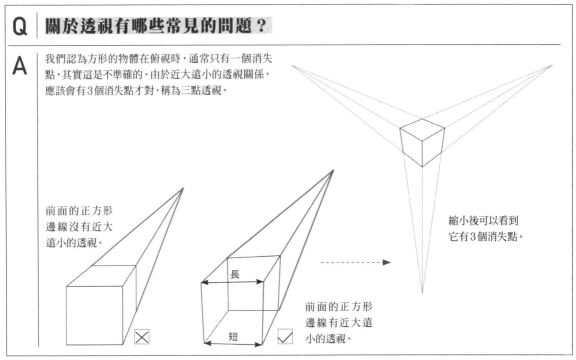

前面的正方形邊線沒有近大遠小的透視。

前面的正方形邊線有近大遠小的透視。

縮小後可以看到它有3個消失點。

## 幾何體的內在結構

用透視規律來分析一下物體的內部結構,可以更好地瞭解繪畫對象,畫出正確的形體。

### 方體

立方體中有三條邊我們是看不到的,如果畫出這三條邊,可以看到A的透視方向是在B、C之間。

可以發現正方體上看不到的面和邊線也有近大遠小的透視變化。

### 球體

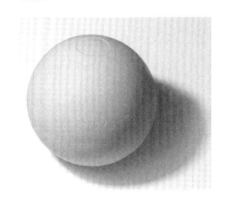

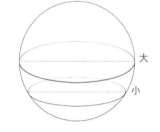

可以看到球體是由很多個不同大小的圓所組成的,每個圓也會有近大遠小的透視變化。

### 圓柱體

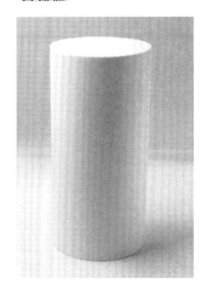

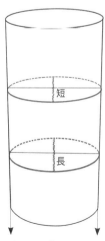

可以看到圓柱體是由很多大小相同的圓所組成的,但由於是俯視的關係,每個圓的直徑從上到下逐漸變長。

通過光與影的變化，可以表現出豐富的明暗變化。隨著光線的強弱及光源的位置變化，物體的光影也會產生變化。理解不同的光線對於物體明暗的影響後，繪畫時會更加得心應手。

## 三大面

在光源的照射下，物體會呈現出不同的明暗變化。根據受光的強弱和明暗變化，可將物體表面分為亮面、灰面、暗面。

### 立方體的三大面

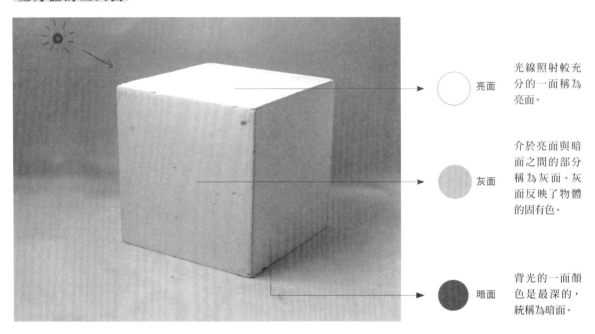

亮面

光線照射較充分的一面稱為亮面。

灰面

介於亮面與暗面之間的部分稱為灰面。灰面反映了物體的固有色。

暗面

背光的一面顏色是最深的，統稱為暗面。

### 球體的三大面

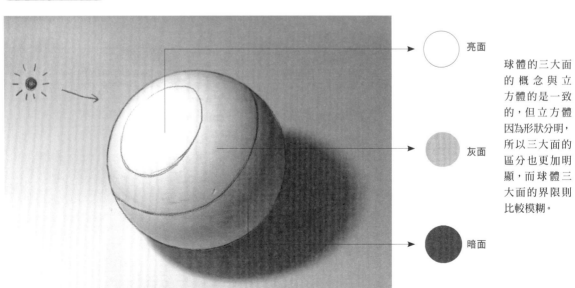

亮面

灰面

暗面

球體的三大面的概念與立方體的是一致的，但立方體因為形狀分明，所以三大面的區分也更加明顯，而球體三大面的界限則比較模糊。

# 五大調

在瞭解了三大面後，會發現物體的黑、白、灰關係其實有更細膩的變化。可以將暗面細化為明暗交界線和反光，再加上物體的投影，統稱為五大調。

### 方體的五大調

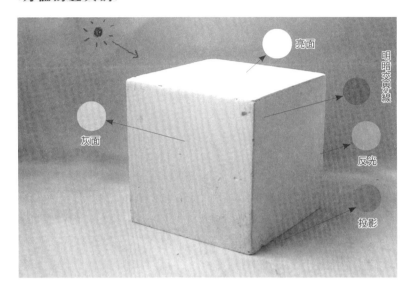

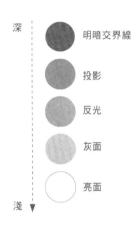

### 球體的五大調

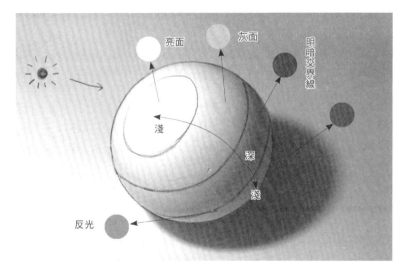

觀察、分析整體的色調，將五大調的色調由深到淺依序排列。繪製時要注意整體的黑、白、灰關係。

---

## Q | 什麼是明暗交界線？

**A** 明暗交界線是物體的灰面和暗面的交界處，通常是在物體的轉折處，也是物體顏色最重的部分。
要注意的是它雖然稱之為「線」，但其實是個自然過渡的面，這點在球體上可以看得很清楚；而立方體由於結構的特點會有一條清晰的「線」，但在理解和繪畫時也要由深到淺自然過渡，而不是死死地畫出一條「線」。

## Q | 什麼是反光？

**A** 由於光的反射原理，桌面的襯布等會對物體產生反光，是暗部中最亮的部分，可讓物體更顯立體。
有時候我們盯著暗部看，會感覺反光越看越亮，甚至會亮過灰面，其實這是視覺上的錯覺。要注意反光是屬於暗部的，除了玻璃等一些特殊材質外，反光是不可能亮過灰面的，繪畫時一定要注意到這一點。

當光源的位置在物體的正前方，也就是與我們觀察的方向一致時，即為正面光源。

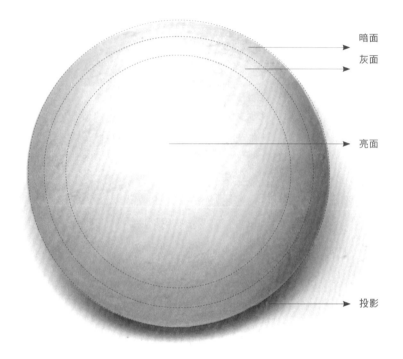

暗面

灰面

亮面

投影

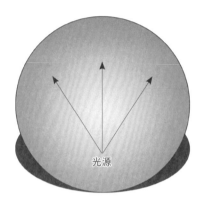

光源

### 正面光的特點

1. 物體幾乎都是亮面，明暗對比很微弱，所以正面光源會弱化物體的形體感。

2. 物體的投影在後方，幾乎看不到。

3. 此時物體的邊緣色調會比較深。

## 正面光下的各種物體

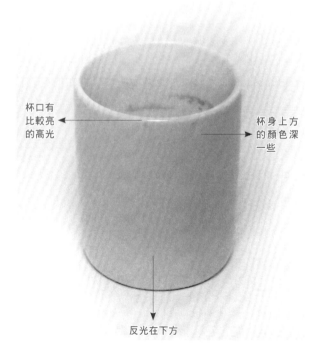

杯口有
比較亮
的高光

杯身上方
的顏色深
一些

反光在下方

在正面光源下，色調從中間到兩邊逐漸變深，投影則在靠後的地方。

深

淺

淺

深

## 逆光的明暗

當光源在物體的後方，也就是與我們的觀察方向相反時，即為逆光。

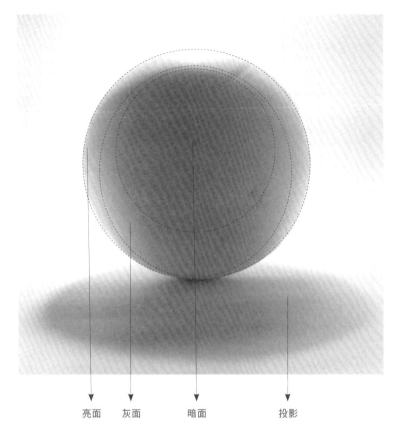

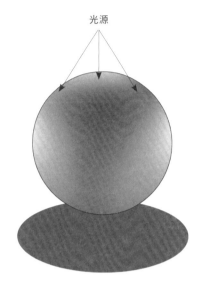

光源

亮面　灰面　　暗面　　　投影

### 逆光的特點

1. 觀察到的球體幾乎全是暗部。

2. 亮面在物體靠後的邊緣處。

3. 投影在靠近觀察者這邊。

---

## Q │ 如何畫好逆光下的物體？

**A** 在畫逆光的物體時，很多初學者會將物體畫成一團黑，這是錯誤的，這會使畫面中的物體沒有立體感。

受光少，顏色深 ▶ 仔細觀察逆光下的球體可以發現，雖然大部分都是暗部，但即使是暗部，也有很微妙的明暗過渡。

受光多，顏色淺 ▶ 在逆光下，物體的邊緣才是亮部，所以邊緣應該是最亮的部分。

▶ 在刻畫投影時，要注意投影近大遠小的透視關係和虛實變化。

## 側光的明暗

當光源在物體的左側或右側時,即為側光。

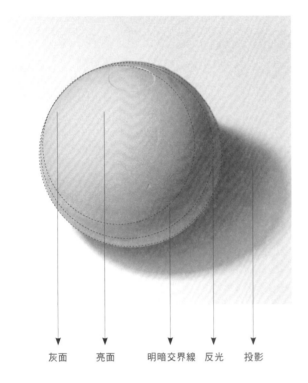

灰面　亮面　明暗交界線　反光　投影

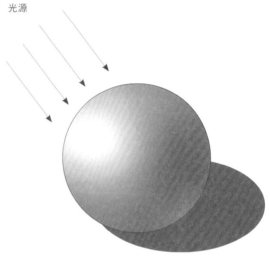

光源

### 側光的特點

1. 可以完整地看到物體由亮到暗的變化,能有效地表現出物體的結構。

2. 投影出現在光源的對側。

## 光源的位置對投影的影響

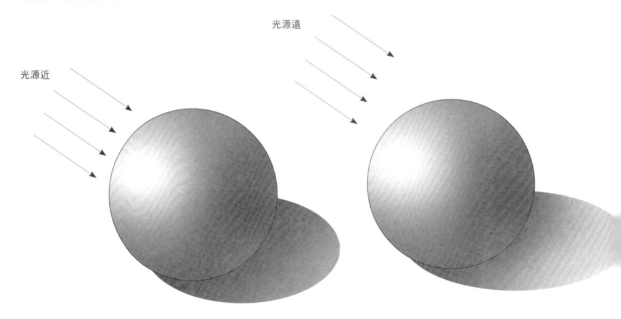

光源遠

光源近

當光源距離物體較近時,投影較短且較為集中。

當光源距離物體較遠時,投影較長且逐漸變虛。

## 頂光的明暗

當光源在物體的頂部時,即為頂光。

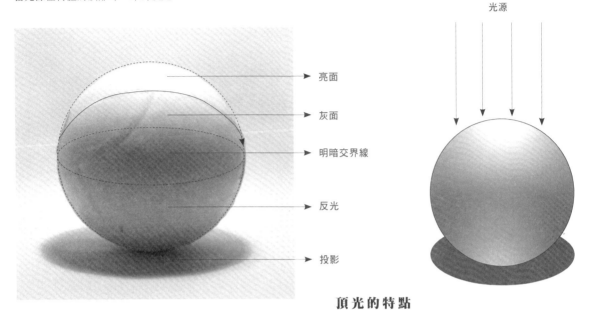

光源

→ 亮面

→ 灰面

→ 明暗交界線

→ 反光

→ 投影

### 頂光的特點

1. 只有頂部是亮面,其餘的皆為灰面或暗面。

2. 投影在下方,面積較小。

3. 在頂光的照射下,暗部的反光會比較明顯。

### 光源的強弱對投影的影響

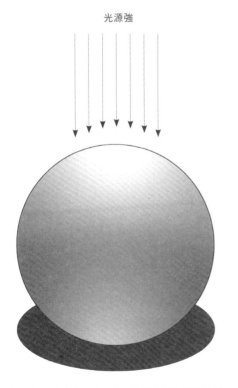

光源強

光源弱

光源較強或是較為集中時,投影的顏色會比較深且輪廓比較清晰。

光源較弱或是較為分散時,投影的顏色會比較淺且輪廓比較模糊。

# 技法課 10　不一樣的質感

不同的物體會有不同的質感。本節就來看看，如何用不同的線條和明暗對比來塑造不同的質感。
學會質感的表現後，可以讓我們在繪畫的表現上更上一層樓。

## 光滑物體的質感

質感光滑的物體在生活中是很常見的，以下兩幅圖中的瓷杯和水果都是光滑質感的物體。仔細觀察可以發現
一些共同點，它們都具有明顯的高光和反光，暗部和亮面、灰面的色調對比明顯，且過渡自然。

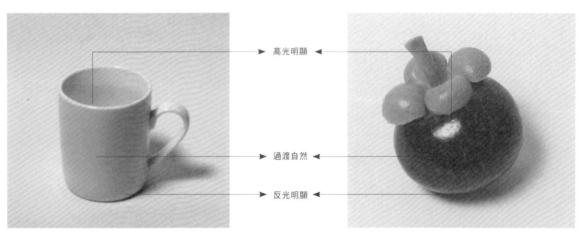

高光明顯

過渡自然

反光明顯

## 櫻桃實例分析

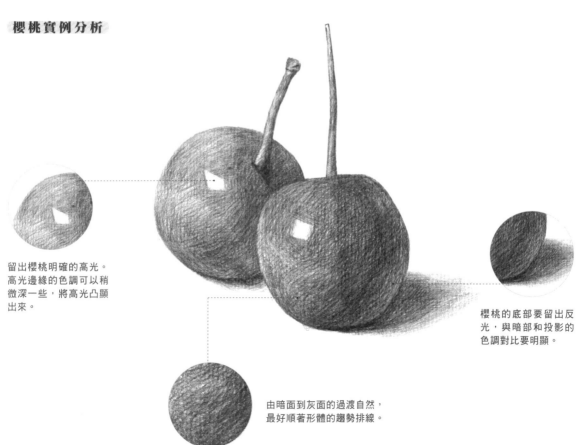

留出櫻桃明確的高光。
高光邊緣的色調可以稍
微深一些，將高光凸顯
出來。

櫻桃的底部要留出反
光，與暗部和投影的
色調對比要明顯。

由暗面到灰面的過渡自然，
最好順著形體的趨勢排線。

## 粗糙物體的質感

我們時常會需要描繪一些質感比較粗糙的物體，觀察下面兩幅圖，可以看出相對於瓷器和水果等
比較光滑的物體，粗糙的物體其表面有一定的肌理感，高光也不是很明顯。

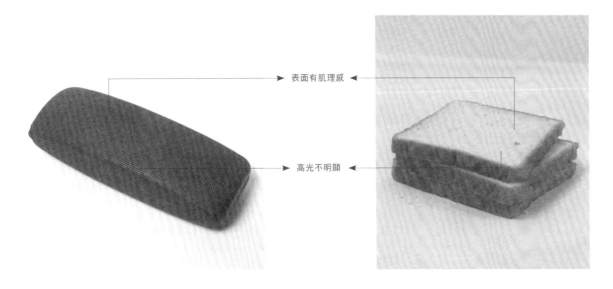

表面有肌理感

高光不明顯

### 陶罐實例分析

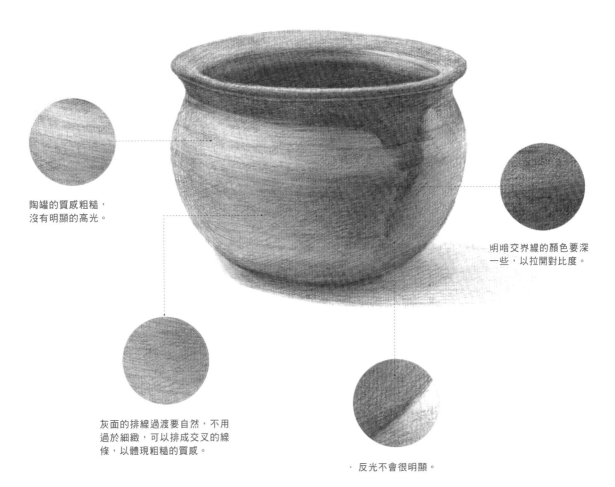

陶罐的質感粗糙，
沒有明顯的高光。

明暗交界線的顏色要深
一些，以拉開對比度。

灰面的排線過渡要自然，不用
過於細緻，可以排成交叉的線
條，以體現粗糙的質感。

· 反光不會很明顯。

## 玻璃物體的質感

生活中，有種質感是比較特殊的，那就是玻璃質感。該如何表現玻璃質感呢？觀察下面兩幅照片，玻璃製品的表面同樣很光滑，且高光明顯，明暗對比也較強烈。與光滑的物體相比，它的明暗關係較不確定，反光的位置也複雜多變。

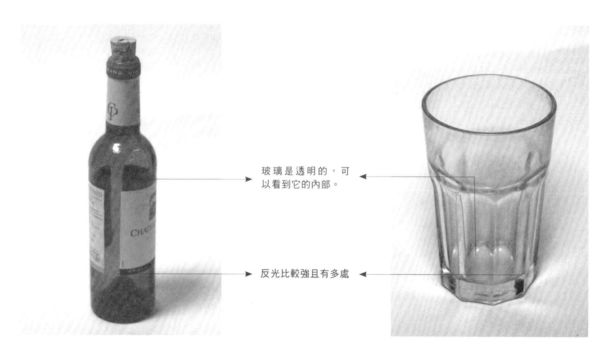

玻璃是透明的，可以看到它的內部。

反光比較強且有多處

### 玻璃花瓶實例分析

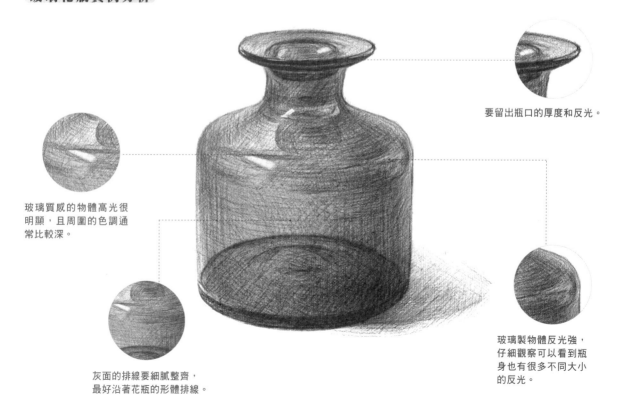

要留出瓶口的厚度和反光。

玻璃質感的物體高光很明顯，且周圍的色調通常比較深。

玻璃製品反光強，仔細觀察可以看到瓶身也有很多不同大小的反光。

灰面的排線要細膩整齊，最好沿著花瓶的形體排線。

## 金屬物體的質感

金屬也是一種表面很光滑的物體，高光和反光都很強，明暗色調的對比也很強烈，且還有一個特點，就是具有接近鏡面的反光性。在金屬物體的表面可以比較清晰地看到周圍環境中的物體影像。例如左下圖的金屬蘋果，中間有塊色調比較重的區域就是投射了環境的顏色。

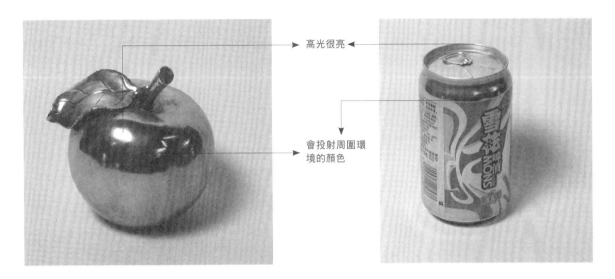

高光很亮

會投射周圍環境的顏色

### 菜刀實例分析

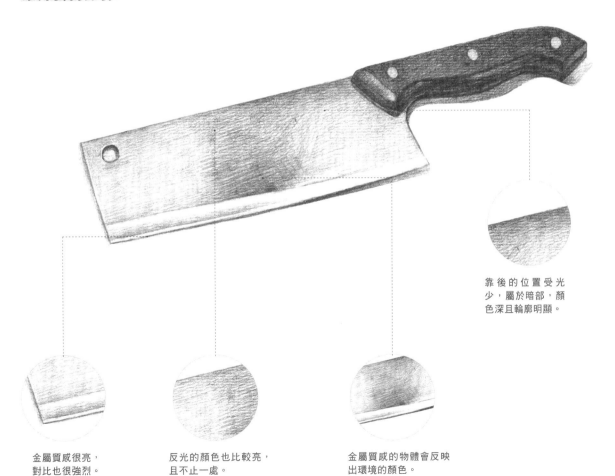

靠後的位置受光少，屬於暗部，顏色深且輪廓明顯。

金屬質感很亮，對比也很強烈。

反光的顏色也比較亮，且不止一處。

金屬質感的物體會反映出環境的顏色。

# 襯布的質感

襯布的質感柔軟輕盈，形狀多變，調子上可以用柔和的過渡來表現光滑的特點。此外，在繪製襯布時要著重表現布料褶皺的體積感，避免將襯布畫成紙的感覺。

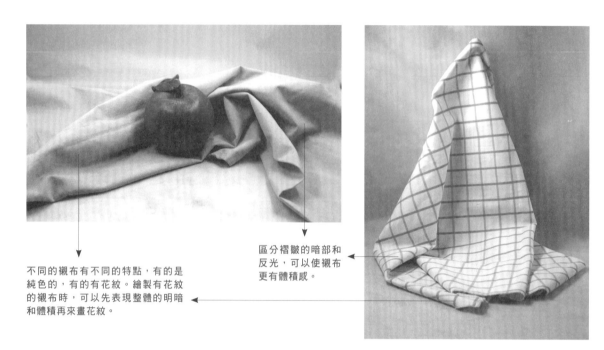

不同的襯布有不同的特點，有的是純色的，有的有花紋。繪製有花紋的襯布時，可以先表現整體的明暗和體積再來畫花紋。

區分褶皺的暗部和反光，可以使襯布更有體積感。

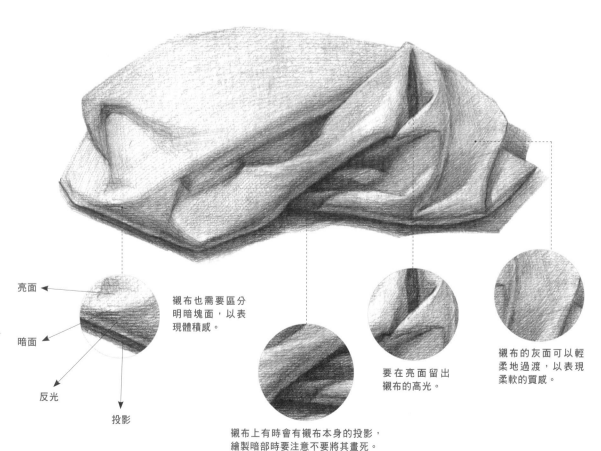

亮面

暗面

反光

投影

襯布也需要區分明暗塊面，以表現體積感。

要在亮面留出襯布的高光。

襯布的灰面可以輕柔地過渡，以表現柔軟的質感。

襯布上有時會有襯布本身的投影，繪製暗部時要注意不要將其畫死。

# 技法課11 快速有效的構圖

構圖就是確定物體的空間位置、擺放方式等,將要畫的物體適當地組織起來。要讓畫面和諧完整,
首先就要有一個好的構圖,畫面主次分明,主體突出,賞心悅目。

## 取景與定位

在繪畫之前要先學習如何取景,再轉化到畫紙上,並瞭解一些畫面定位的要點。

### 通過一個蘋果學習如何定位

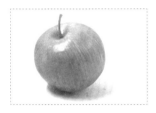

蘋果在畫面中所佔的面積過大,會給人比較擁擠的感覺;
所佔面積過小,畫面又會顯得有點空。

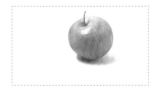
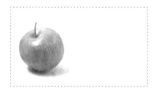

蘋果的位置過於偏向畫面的一側,其他地方會顯得太空,
有種不平衡的感覺。

蘋果的大小、位置適中,
給人和諧、穩定的感覺。

### 用雙手來取景

把雙手交叉成近似
長方形的形狀。

相當於一個簡易的取景框,而取
景框則可看作畫紙的範圍。

將其放在眼前,前後左右移動
雙手,就可以方便地取景了。

### 製作一個取景框

黃金分割點

用直線將畫面均分為3等分,
這些直線稱為黃金分割線,其
交點即為黃金分割點。

利用黃金分割原理,用卡紙和透
明塑膠片製作一個取景框。

可用於組合物體的構圖取景,
是非常方便的工具。

## Tips

構圖時,物體在畫面中不宜過小、過大或過偏。利用黃金分割點可以讓畫面變得更加和諧。

## 主次構圖法

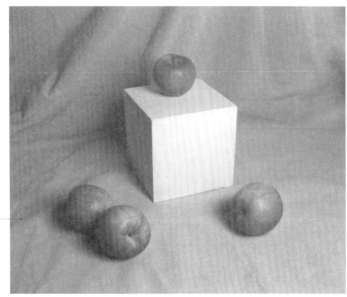

主次構圖是將畫面中的主體物置於畫面大致的中間位置，將小物體置於周圍，這樣的構圖具有平衡、穩定的特點。

## 水平構圖法

水平構圖是將物體大致排列在一條水平線上，呈現出整齊、和諧、簡約的美感，需注意的是不要將物體全擺在一條直線上，可以有前後的層次及大小的區分等，這會讓畫面更加靈活、富有層次感。

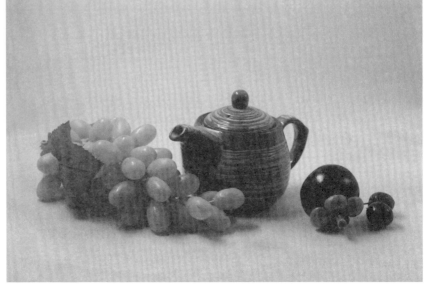

## L 形構圖法

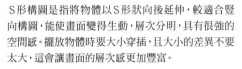

L形構圖是將物體置於類似L形的框架內，使視線更加集中，主體明確；較適合橫向構圖，給人寬闊、延伸的感覺。

## S 形構圖法

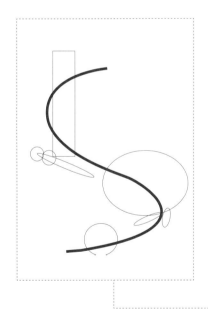

S形構圖是指將物體以S形狀向後延伸，較適合豎向構圖，能使畫面變得生動，層次分明，具有很強的空間感。擺放物體時要大小穿插，且大小的差異不要太大，這會讓畫面的層次感更加豐富。

## 三角形構圖法

三角形構圖是在一個三角形的框架內安排物體，具有穩定、平衡和靈活的特點，主體物要放在三角形的中間位置。

## 梯形構圖法

梯形構圖是在一個梯形的框架
內安排物體，這是一種穩定的
構圖形式，畫面看上去典雅、莊
重。物體之間有些遮擋或前後
關係會讓畫面更有層次感。

# 技法課 **12** 達文西的雞蛋

據傳藝術大師達文西在年少初習繪畫時，曾用6年的時間練習繪製不同角度和風格的雞蛋，從而練就了紮實的基本功。在我們學習繪畫的過程中，也可以效仿大師，畫些不同風格和角度的雞蛋。通過不同的練習或臨摹一些不同角度的物體，找到屬於自己的風格和特色。

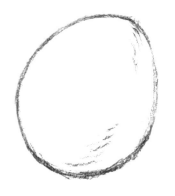
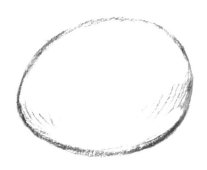

速寫風格的雞蛋

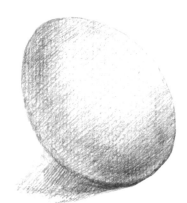

同一方向的排線

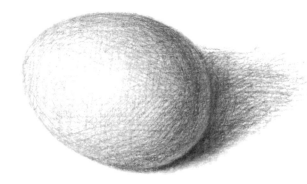

比較粗獷的排線

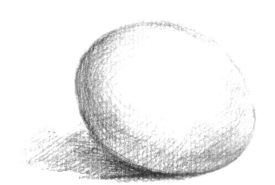

用線條勾勒

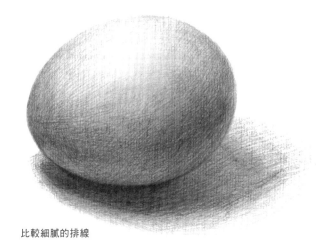

比較細膩的排線

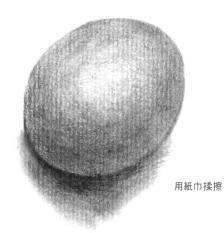

用紙巾揉擦

# 訣竅匯總

## 關於排線的練習

1. 平行排線是繪製素描時最常用到的排線方式，練習時需要控制手腕的穩定性，用力要均勻。
2. 交叉排線是大面積上色時常用到的排線方法。
3. 要盡量避免十字形的交叉線，這樣的紋路過於明顯，會使畫面變得不太好看。
4. 轉動手腕可畫出流暢有弧度的線條，適合繪製一些特殊的肌理和有弧度的物體。
5. 曲折線的筆觸適合快速平塗和表現紋理不那麼明顯的物體。

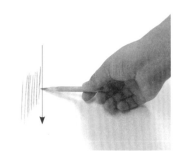

## 觀察和找準物體的特徵

1. 把眼睛眯起來觀察物體，可以暫時忽略細節，從而更準確地確定物體的外形。
2. 觀察物體時要從形狀、質感、紋理及透視角度去抓住特徵。
3. 對於複雜的物體可以將其理解為幾個簡單幾何形圖形的組合，這樣畫起來就會容易很多。
4. 作畫時要將注意力放到繪畫的對象上而不是畫紙上，這樣畫出來的物體才會更準確。
5. 作畫時，可以用些技巧更準確地畫好物體的外形，如鉛筆測量法、對比法和概括法等。
6. 用鉛筆測量物體時，不可改變人與物的距離，且手臂要保持伸直、鉛筆與測量物要保持平行。

## 物體的明暗與結構

1. 透視，簡單來說就是近大遠小、近實遠虛。
2. 物體在光線的照射下，根據受光的強弱和明暗變化可分為亮面、灰面、暗面，即三大面。
3. 在不同的光源下，物體的明暗關係和投影也會有不同的變化。

## 關於如何構圖

1. 把大小適宜的物體放在畫面中間，這樣的構圖會給人平衡、和諧的感覺。
2. 作畫時，可以將雙手交叉成長方形，作成簡易的取景框。

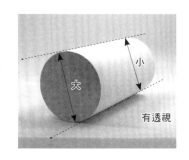

小

大

有透視

# 通過立方體
# 掌握所有方體靜物

## CHAPTER 03

☑ 你知道立方體的透視嗎?

☑ 立方體是如何起形的?

☑ 怎樣才能通過一個石膏立方體畫出所有的
　方體靜物呢?

在學習本章之前,你可以先畫一個印象裡
的立方體;學完本章後,再畫一個,對比一
下看看自己的進步吧。

# 技法課 13 你能看見的 3 種透視法

生活中看到的立方體，就算是同樣的物體，只要觀看的角度不一樣，它們的透視也就不同，通常有3種透視。當只能看到立方體的一個面、兩個面或三個面時，其透視都是不同的，下面就來學習這三種透視法吧。

## 石膏立方體的一點透視

平行排線是學習素描最常用的排線方式，只要手腕平穩、用力均勻，便可畫出平直的線條。
順著同一個方向由上至下、由左至右地排列線條。

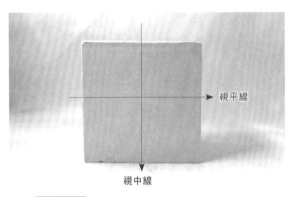

視平線

視中線

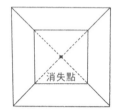

消失點

當立方體的中心與消失點重合時，所呈現的透視關係叫作一點透視，也叫平行透視。此時只能看到立方體的一個面，這個面是個正方形，四條邊線的延長線相交於消失點上。

### Tips

在一點透視的情況下，只能看到立方體的一個面，其他面是看不到的。

## 石膏立方體的兩點透視

### 兩點透視有兩種情況

❶ 當立方體位於視中線上時，只能看到立方體的兩個面，兩個面分別向視中線的上下兩個方向收縮，最終相交於消失點上。

❷ 當立方體處於視平線上，此時也只能看到兩個面。邊線向視平線的左右兩側收縮，最終相交於消失點上。

消失點

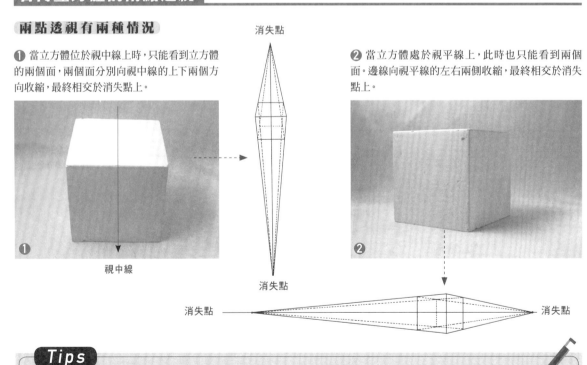

❶

視中線

消失點

❷

消失點

消失點

### Tips

兩點透視的情況下，可以看到立方體的兩個面。

## 石膏立方體的三點透視

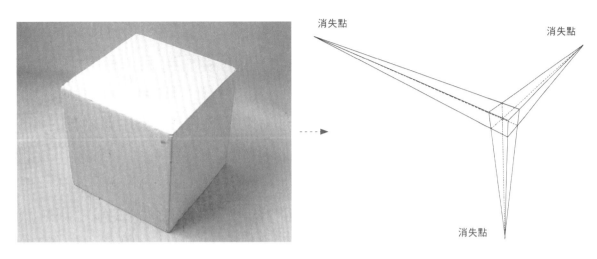

消失點　　　　消失點

消失點

當立方體既沒有在視平線上也沒有在視中線上時，可以看到立方體的3個面。立方體會往長、寬、高三個空間上延伸，且邊線會向3個方向收縮，最終相交於3個消失點，這種透視稱為3點透視。

### Tips

3點透視時，可以看到立方體的3個面，此時的視角最能表現物體的空間感。

---

## Q | 什麼是視角？不同的透視會出現在什麼樣的視角下？

**A**　1. 視角是指觀察物體的角度，有平視、仰視、俯視3種。

2. 在不同的視角下物體會出現不同的透視變化，下面就從三種視角來分析物體的透視。

### 平視

當物體在視平線上時，稱之為平視，平視只能看到一點透視或邊線向左右兩側收縮的兩點透視。

視平線

一點透視　　　　兩點透視

### 仰視

當物體在視平線上方時稱之為仰視，仰視時如果物體剛好在視中線上，那麼看到的是邊線向上下二端收縮的兩點透視，否則看到的都是三點透視。

兩點透視

三點透視

視平線

視中線

### 俯視

當物體在視平線下方時稱之為俯視，俯視時如果物體剛好在視中線上，那麼會看到的邊線向上下收縮的兩點透視，否則看到的都是三點透視。

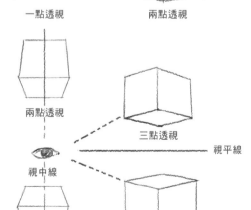

兩點透視

三點透視

## 技法課14　透過石膏立方體看方體的規律

我們通常會通過練習繪製石膏立方體來尋找方體的規律，以瞭解石膏立方體的結構和明暗。畫類似立方體的物體時，都可以用類似的起形和上色方法。

### 立方體的起形與結構

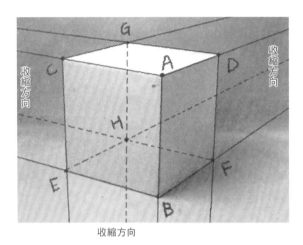

收縮方向

在繪畫前先觀察一下，這是個立方體的俯視三點透視，如左圖，邊線向3個方向收縮。

在起形時先確定最靠近我們的邊線AB、AC、AD，其他邊線只要參考這3條邊來畫就可以了。

（用字母標出立方體的頂點，方便起形時準確描述。）

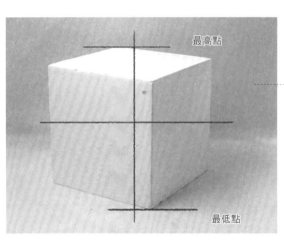

**01** 確定立方體的高度。先畫一個十字，定位視中線Y和橫中線X的位置。像個坐標一樣，作為繪製時的輔助線，再根據畫紙的大小和前面講過的構圖原理，確定出一個合適的高度，並標出立方體最高點和最低點。

**02** 確定立方體的寬度。利用已經確定好的高度，用測量法定出高度與寬度的比例，藉此確定立方體的寬度。

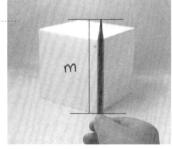

先用測量法測出立方體的高度。

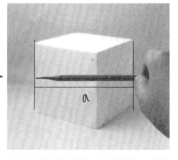

再以此高度為標準，測量寬度，發現高度與寬度是一樣的。

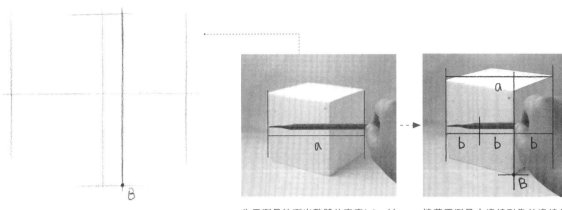

**03** 確定最靠前的邊線，並找到立方體最前面邊線的下角B。

先用測量法測出整體的寬度(a)，以此為標準。

接著再測量左邊線到靠前邊線的寬度。發現靠前邊線大概在立方體寬度的⅓處，如圖a=3b，並且與底邊相交得到B點。

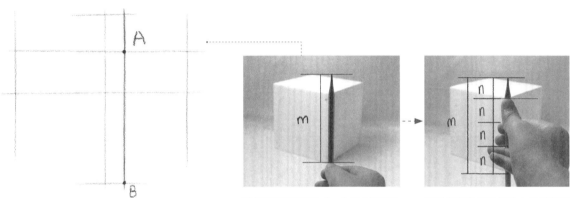

**04** 確定最靠前邊線的上角A，同樣用測量法來確定。

測量整體的高度(m)，並以此高度為標準。

再測量靠前的角到最上邊的距離(n)，發現其佔整個高度的¼，如圖m=4n，以此確定出A點。

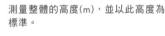

頂線

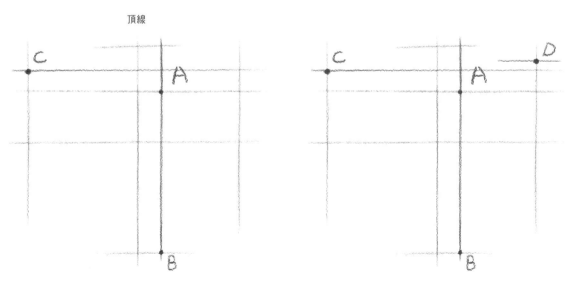

**05** 找到左側的角C。根據觀察和測量，發現C點所在的水平線在A點與頂線的中間，水平線與左側邊線的相交點就是C點。

**06** 確定D點。通過觀察，發現D點在C點水平線的上面一點，注意不要超出頂線。

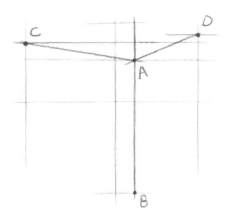

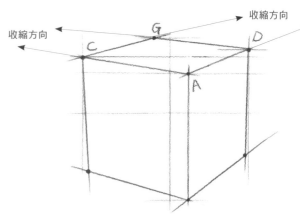

**07** 確定AB、AC、AD邊。將前面確定的點連起來,確定出靠前的三條邊,其他邊可參考這三條邊來畫。

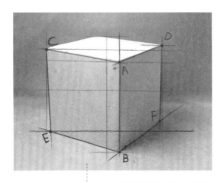

觀察繪畫對象,發現F點與E點並沒有在同一條水平線上,而是比E點高一些。

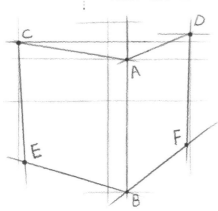

**08** 確定E、F點。參考AB線畫出CE線,參考AC線畫出BE線,注意它們的透視關係,它們不是平行的,而是相交於E點。與E點的確定方法相同,參考AB線畫出DF線,參考AD線畫出BF線,兩線相交得到F點。

**09** 確定CG、DG邊。先從D點出發來畫DG線,注意不與AC平行,而是往下收縮一點。然後再從C點出發畫CG線,同樣不能與AD平行,而是往下收縮一點。CG、DG兩條線相交得到G點。

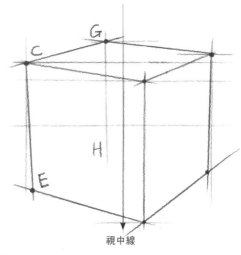

**10** 畫立方體的內部結構線。從G點出發,往下畫GH線,參考CE邊和視中線,CE和GH都向視中線收縮,但GH收縮的幅度小一些。

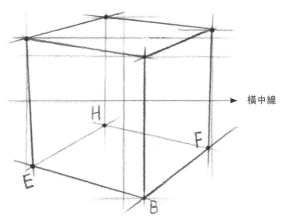

**11** 確定內部的角點H。從E點出發,參考BF邊和橫中線畫出EH線,EH和BF都向橫中線收縮,但EH邊傾斜的角度更大一些。立方體的起形和結構就完成了。

## 立方體的明暗

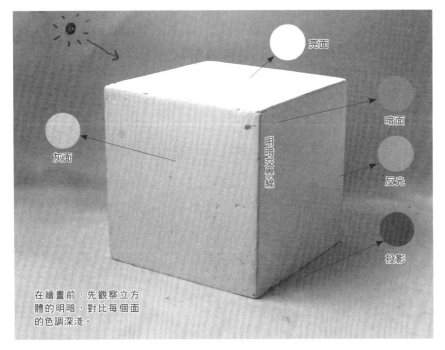

在繪畫前，先觀察立方體的明暗，對比每個面的色調深淺。

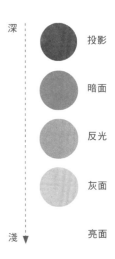

按照顏色深淺，將五大調進行排列，不斷對比兩個面的色調深淺，才能更加準確地表現出物體的明暗。

### Tips

明確物體的黑白灰關係，每個面的色調都要有所區分，如灰面的色調不能比暗部深。

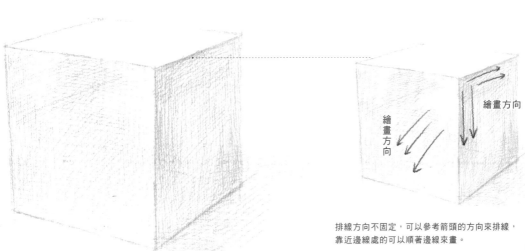

排線方向不固定，可以參考箭頭的方向來排線，靠近邊線處的可以順著邊線來畫。

**12** 先分出三大面和投影的位置。在灰面和暗面上排線，留出亮面；暗面色調稍深一些，區分出立方體的三大面。接著沿暗面底邊向右塗出投影的大致位置。

### Tips

在加深面的色調時，可以沿著面的邊線來排線。

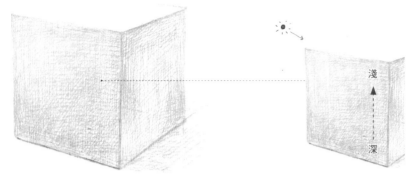

光從上往下照射，灰面下方遠離光源，顏色會深一些。注意不要畫得太深，用硬一些的2B鉛筆來畫。

淺
深

**⑬** 加深灰面色調。輕輕加深灰面的下半部分，稍微有一點漸變效果就可以了。

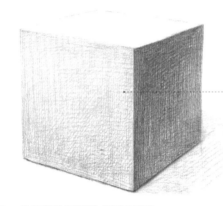

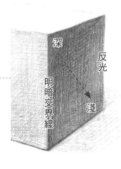

深
反光
明暗交界線
淺

加深暗面色調時，要注意色調要順著斜向的箭頭方向由深到淺漸變，表現出反光的部分。

**⑭** 沿著明暗交界線加深暗面色調。

FINISH
完成

用2B鉛筆輕輕地在亮面邊緣排線，將邊緣的輪廓刻畫出來，注意亮面不用刻畫得太多。

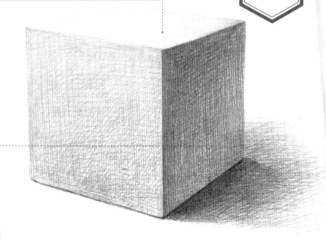

用軟一點的4B鉛筆沿著暗面邊緣排線，用最深的色調加深靠近立方體處的投影。

**⑮** 輕輕刻畫亮面，並加深投影。加深投影色調讓整個立體的明暗關係更加明顯，這樣立方體的明暗關係就畫完了。

**Tips**
在上色調時，一定要不斷對比面之間的色調深淺，這樣才能畫出準確的明暗關係。

# 技法課 15　一通百通的牛奶盒練習

## 立方體與牛奶盒的結構對比

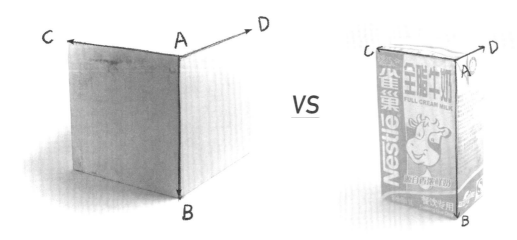

這是三點透視的立方體和牛奶盒，觀察離我們最近的AB、AC、AD 三條邊，根據近大遠小的透視原理，以此為標準就可以確定其他邊線的位置了。在牛奶盒上也是同樣的道理。

### Tips

畫任何方形的物體時，找到最靠近我們的邊線來作標準就可以了。

## 立方體與牛奶盒的明暗對比

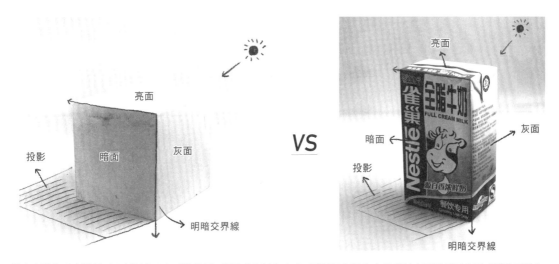

從立方體的明暗關係可以判斷出三大面的位置。套用到牛奶盒上時，要記得牛奶盒上的花紋也要隨著面的明暗變化而變化。

### Tips

在畫方形物體的明暗色調時，一定要先找到光源方向，由此就可以找到三大面的位置了。

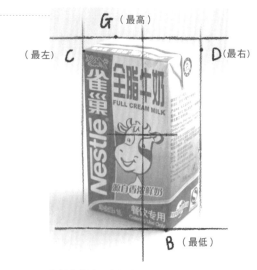

先觀察整體，定位出牛奶盒上下左右的位置。

**01** 先畫一個十字，定位視中線和橫中線的位置，就像一個坐標一樣作為繪製時的輔助線，再以測量法確定牛奶盒上下左右的位置。

---

**Q** | **如何使用身邊的工具來確定物體位置？**

**A** 可以將鉛筆當作標尺，用前面學過的測量法來測量物體的高度、寬度等比例關係。

### 標準的測量姿勢

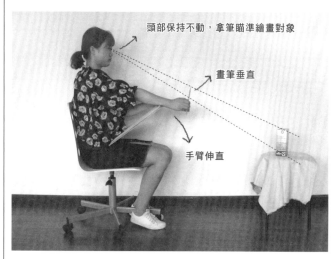

頭部保持不動，拿筆瞄準繪畫對象

畫筆垂直

手臂伸直

1. 首先測量整體的高度，以此高度為基準，再進行其他部位的測量。

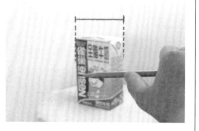

2. 再測量寬度，寬度為高度的⅔左右，確定出大致的長寬比例。

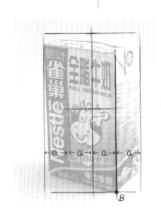

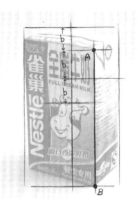

先定位出最靠前的垂直線,線的位置在牛奶盒寬度的¼處,與底邊相交得到 B 點。

然後在垂直線上定位出 A 點,A 點的位置在牛奶盒上方高度一半的⅓處。

**02** AB線是牛奶盒最靠前的一條垂直線,用測量法確定A點和B點的位置。

通過觀察和測量,C點在A點到頂線的中間位置。

從 C 點拉出一條水平的線,發現 D 點比 C 點高了一點點。

**03** 確定AC、AD邊之前先找到C、D 兩個點。

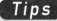 **Tips**

位置不太確定的點,可通過反復觀察、比較來修改,同時通過此法來驗證繪製是否正確。

**04** 用直線將A、C、D點連接起來，
這樣牛奶盒最靠近我們的3條邊
就確定出來了，其他的可以參考這
3條邊線來繪製。

**05** 根據立方體的透視原理，參考AB畫出DF，參考AD畫出BF，
注意透視關係，它們都不是平行的，而是相交於F點。保證
DF比AB短、BF比AD短，就是正確的。

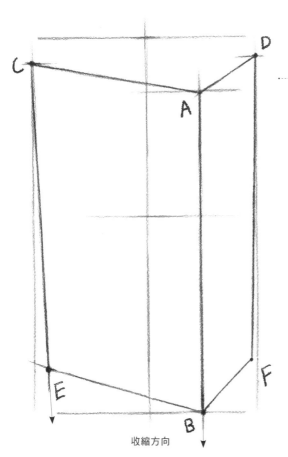

收縮方向

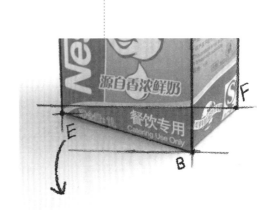

根據F點拉出一條水平線，觀察牛奶盒，E、F點並沒有
在一條水平線上，E點在F點所在的水平線下方一點點，
可以用這個方法來檢查E點是否正確。

**06** 和前面F點的確定方法類似，參考AB畫出CE，參
考AC畫出BE，兩線相交得到E點。注意CE要比AB
短，BE要比AC短。

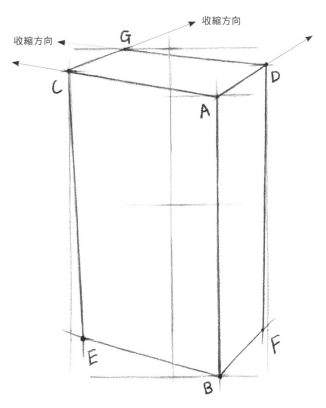

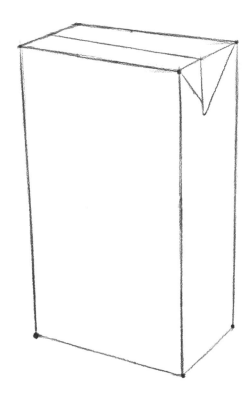

**07** 確定CG、DG邊。先從D點出發畫DG，注意不要與AC平行，而是往下收縮一點。然後再從C點出發畫CG，同樣不能與AD平行，而是往右側收縮一點。CG、DG的交點即為G點。

**08** 首先檢查各邊的邊線是否畫準確，然後用橡皮擦掉多餘的輔助線，再根據相同方向的透視規則畫出牛奶盒頂面的包裝線和側面的三角折角，這樣起形的部分就完成了。

**Tips**

在起形階段一定要不停地比較與調整，只有這樣才能畫出準確的形狀!!!

---

**Q | 如何檢查畫得是否準確？**

**A** 以最靠前的三條邊為標準去檢查其他邊線，看看是否符合近大遠小的透視原理。

### 比較常見的錯誤畫法

對比AD、AC，靠後的CG、GD比前面的AD、CA長，透視看起來就是錯誤的。就算長度一樣也不對，一定要比靠前的邊線短。

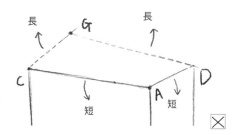

### 正確的畫法

對比AD、AC，靠後的CG比AD短，GD比AC短，這樣就是正確的。

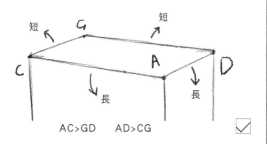

AC>GD　　AD>CG

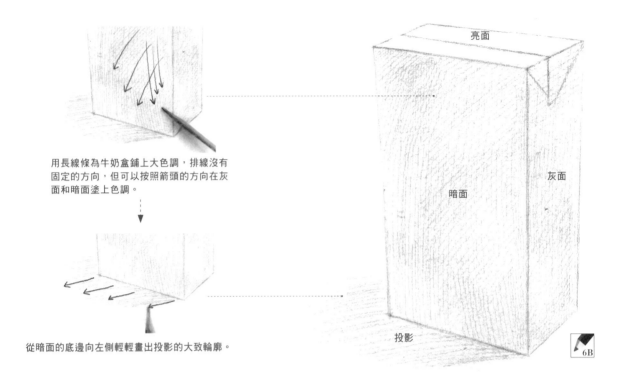

用長線條為牛奶盒鋪上大色調，排線沒有固定的方向，但可以按照箭頭的方向在灰面和暗面塗上色調。

從暗面的底邊向左側輕輕畫出投影的大致輪廓。

亮面

灰面

暗面

投影

6B

**09** 開始上色調，找到牛奶盒的三大面和投影位置鋪出大色調。用軟一些的6B鉛筆在灰面和暗面排線，將亮面留出來，並畫出投影的大致範圍。

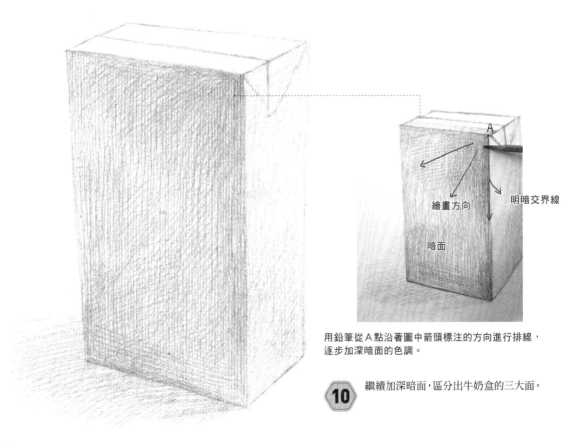

A

繪畫方向

明暗交界線

暗面

用鉛筆從A點沿著圖中箭頭標注的方向進行排線，逐步加深暗面的色調。

**10** 繼續加深暗面，區分出牛奶盒的三大面。

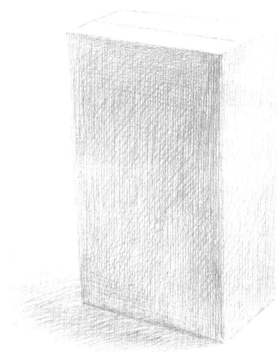

牛奶盒包裝的厚度

將邊緣擦淡可以讓靠後的邊線不會太死，讓亮部的色調更統一。

畫出一定寬度的線條來表現邊緣的側面投影，這樣就可以表現出包裝的厚度了。

**11** 加強牛奶盒的明暗關係。分別加深灰面和暗面，使三大面的色調區分開來，並加深投影的色調。

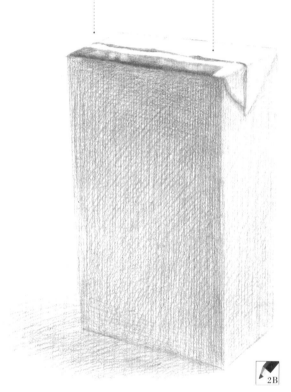

2B

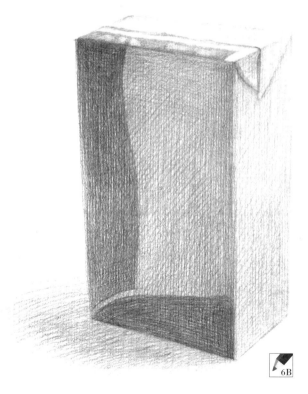

6B

**12** 接著繪製亮面細節。先畫出亮面上的長條形色塊，以軟橡皮將靠後的邊線擦淡一些，再畫出包裝盒的厚度，並在亮面和灰面交界處擦出邊緣的高光，以表現圓滑的邊緣轉折。

**13** 畫牛奶盒上的花紋。換用軟一點的6B鉛筆來畫。畫出牛奶盒暗面上的深色花紋色塊，色塊間要留段距離。

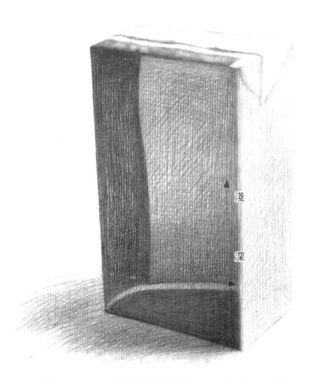

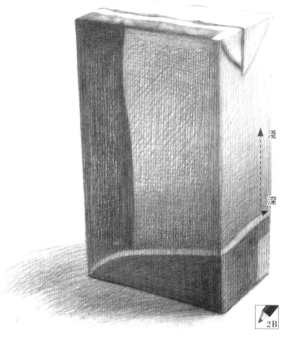

**14** 加深暗面的花紋和投影的色調。順著圖中弧線的位置往上塗出漸變色調，再加深投影。

**15** 畫出灰面上的花紋。換用2B鉛筆，畫出灰面下方的深色色塊，再沿著弧線向上塗出漸變的色調，注意灰面的色調要比暗面淺。

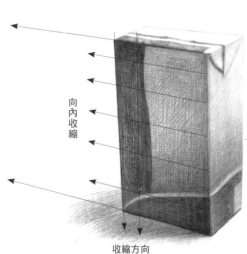

向內收縮

收縮方向

參考暗面的上下邊緣和左側邊緣畫出透視線，
注意它們都是不平行的，以此確定出文字的位置。

**16** 用線條框出深色色塊上文字的大致位置。

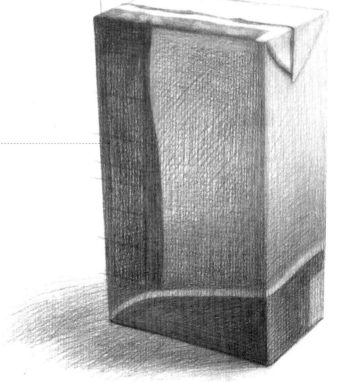

先將軟橡皮捏出一個尖角，在框線內像寫字一樣將文字擦出來。

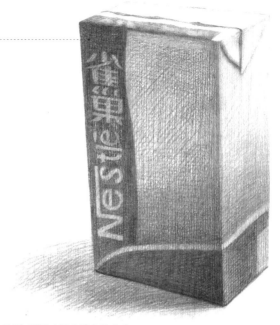

用鉛筆將文字邊緣畫整齊些，文字的框線可以用橡皮輕輕擦淡。

**17** 畫出深色色塊上的淺色文字。根據深色色塊上框出的文字位置，用橡皮擦出淺色的文字。

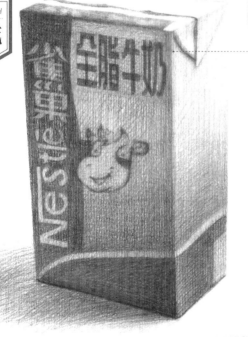

FINISH
**完成**

其他文字同樣可以先根據透視畫出框線，確定文字的大致位置。

寫上义字，這樣就能讓文字與牛奶盒有一致性的透視。

**18** 畫出暗面的其他文字和奶牛圖案。注意文字的方向要與牛奶盒整體的透視一致。

**Tips**

在畫牛奶盒上的花紋時，要隨時保持整體的明暗色調；三大面的色調要區分開來，灰面的花紋不要過深。

## 不同角度的牛奶盒

其他角度的牛奶盒畫法。同樣要先找到最靠近我們的邊線AB、AC、AD作為標準，上色調時也要先找到光源的方向，確定出三大面和五大調的位置。

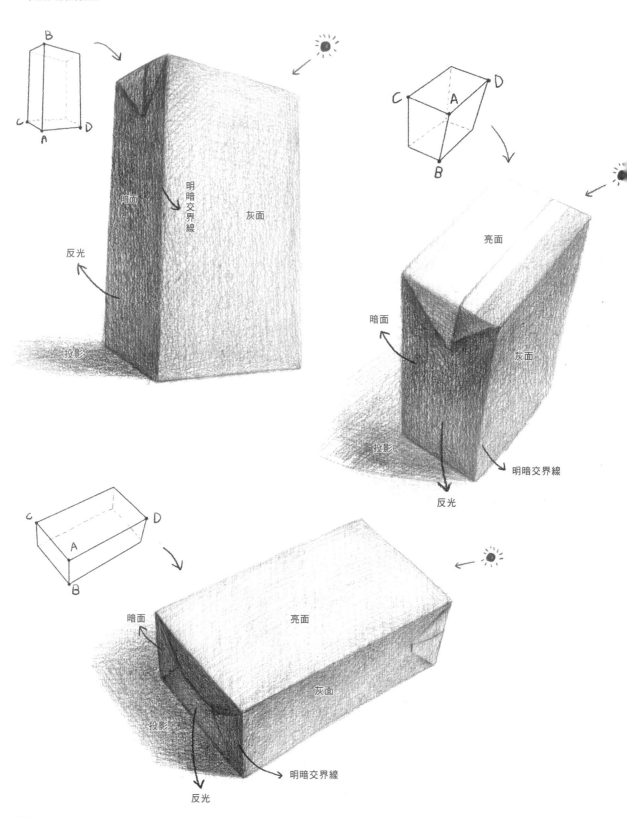

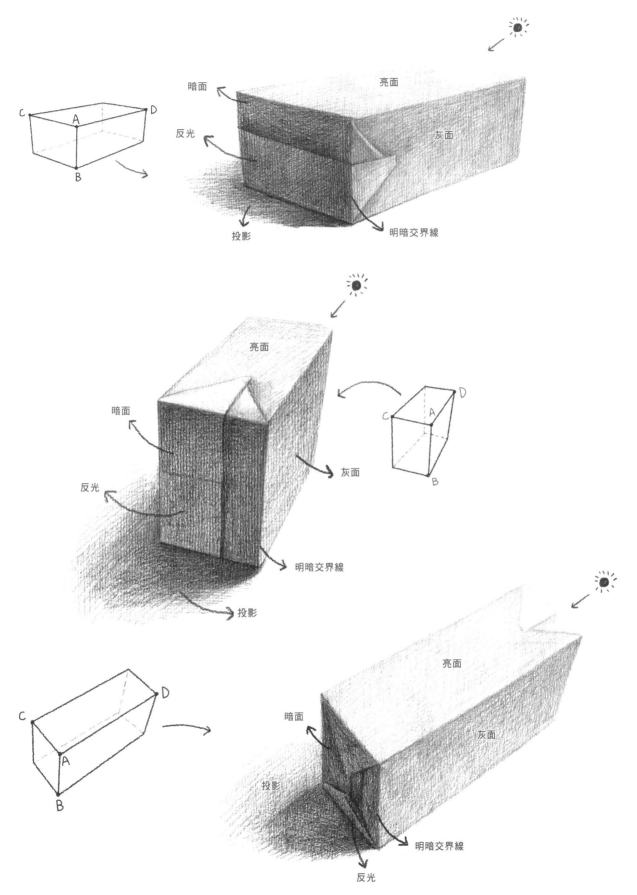

暗面

亮面

灰面

反光

投影

明暗交界線

暗面

亮面

反光

灰面

明暗交界線

投影

暗面

亮面

灰面

投影

明暗交界線

反光

前面對立方體進行了細緻的分析和講解，並藉由一通百通的牛奶盒來進行練習，接下來我們將運用前面學到的知識舉一反三地練習其他方體靜物，不管是什麼樣的角度都可以用前面學到的方法來畫。

**01** 確定麵包整體的上下左右邊位置。

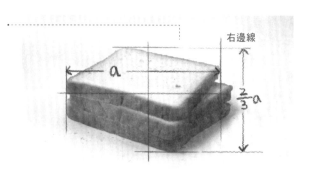

將麵包看作一個立方體，用前面學過的測量法來確定大致的範圍。注意右邊線的位置以第一片麵包的邊線為準，高度佔寬度的 ⅔。

**02** 用測量法確定出最靠前的邊線的大致位置，與底邊相交、最靠前的底角 B。

通過測量確定最靠前的一條邊線到右邊線的距離與整體寬度的比例，大概佔整個寬度的 ⅓。

**03** 確定最靠前的邊線的頂角 A 以及左右邊角（C、D）的位置。

跟前面畫立方體的方法相同，測量出 A 點到頂邊的距離與整個高度的比例。由此確定出 A 角，再測量左右邊角（C、D 兩點）的位置。

**04** 確定最靠前的三條邊線。將前面確定的點連起來，後面的邊線可參考這3條邊線來畫。

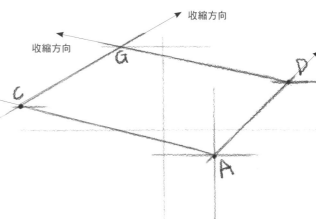

**05** 畫出麵包表面靠後的線條CG和DG。參考靠前線條的透視收縮方向，確定出靠後的邊線，注意CG比AD短，DG比AC短。

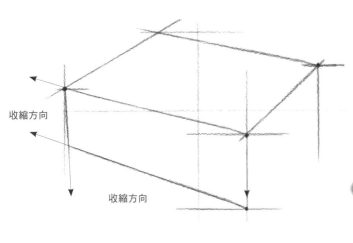

**06** 畫出左側的底邊和左側的邊線。同樣參考靠前的三條邊線來畫，注意透視的收縮方向。

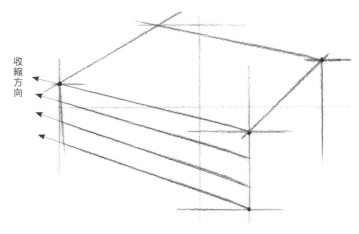

**07** 接著將麵包的側面輪廓畫出來，參考上下邊線的透視方向來畫。

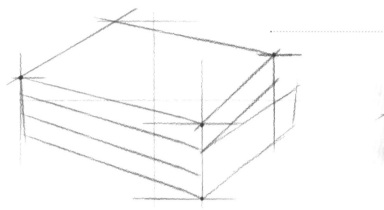

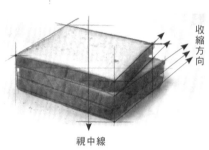

**08** 接著畫出右側邊線。注意下面兩片麵包的右側邊線其透視方向與第一片的不同，可以分開來畫。

觀察右側的邊線，透視收縮的方向有所不同，與垂直的視中線相比，上面的麵包其邊線傾斜角度要大一些。

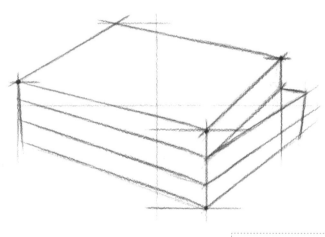

**09** 繼續畫右側的邊線。參考大的輪廓與透視方向，畫出下面兩片麵包之間的輪廓。

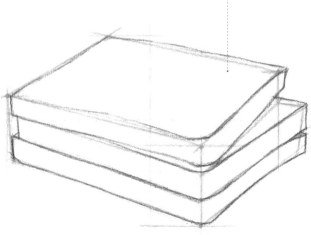

觀察麵包的輪廓，它的邊線並不是直線，在轉角處比較圓潤，邊線也有些彎曲的變化，在細化輪廓時要仔細觀察繪畫對象。

**10** 在畫完基本的輪廓後，要細緻地刻畫輪廓，畫出麵包的特點，這樣起形就算畫完了。

### Tips

三塊麵包的透視是三點透視，但是在三點透視下每塊麵包的角度是不一樣的，所以要先以一個麵包的角度為參考畫出輪廓，再定出其他麵包的角度和輪廓。

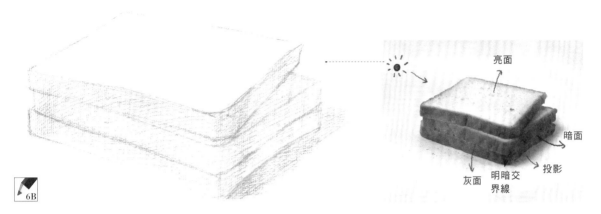

亮面

暗面

投影

明暗交
界線

灰面

6B

⑪ 觀察實物，畫出麵包的大致明暗關係。用軟一些的鉛筆大面積地在灰面和暗面排線，區分出明暗，再沿著暗部邊緣向右畫出投影的大致位置。

在上色調前要注意觀察，分析出整個麵包的明暗關係，把它當作一個立方體來看。

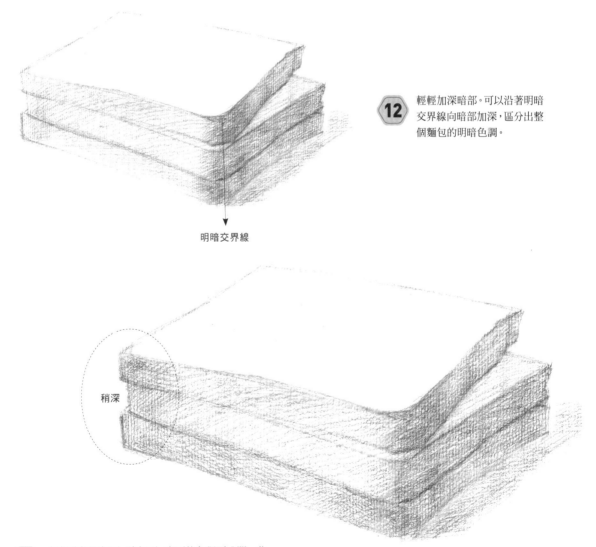

明暗交界線

⑫ 輕輕加深暗部。可以沿著明暗交界線向暗部加深，區分出整個麵包的明暗色調。

稍深

⑬ 輕輕地加深灰面，讓灰面、亮面的色調再分開一些，注意灰面左側邊緣處的色調要稍微深一些。

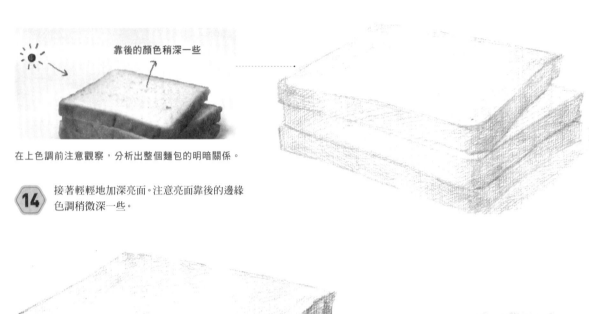

靠後的顏色稍深一些

在上色調前注意觀察，分析出整個麵包的明暗關係。

**14** 接著輕輕地加深亮面。注意亮面靠後的邊緣色調稍微深一些。

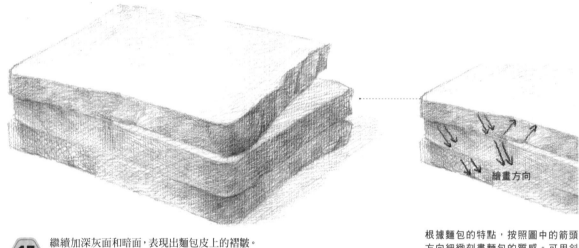

繪畫方向

**15** 繼續加深灰面和暗面，表現出麵包皮上的褶皺。

根據麵包的特點，按照圖中的箭頭方向細緻刻畫麵包的質感。可用斜向的深色筆觸來表現褶皺。

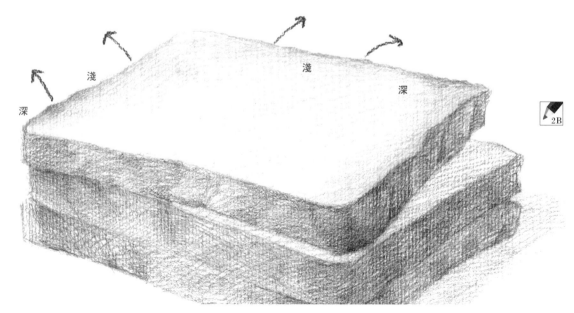

淺    淺

深    深

2B

**16** 刻畫亮部細節，畫出邊緣的深色輪廓。換用硬一些的2B鉛筆來畫，從邊緣處開始加深，注意不要加深整條邊線，要有一些深淺變化。

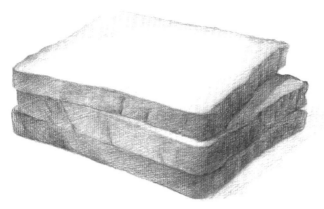

投影

注意麵包片間的遮擋關係，要畫
出麵包上的投影，投影的輪廓要
與麵包的輪廓相同。

**17** 加深暗面和灰面，讓整體的麵包與亮面的色調分開。
在加深過程中同樣要加深麵包皮上的褶皺。

**18** 順著麵包底邊往右側排線，加
深投影的色調，靠近邊緣處的
色調要稍微深一些。

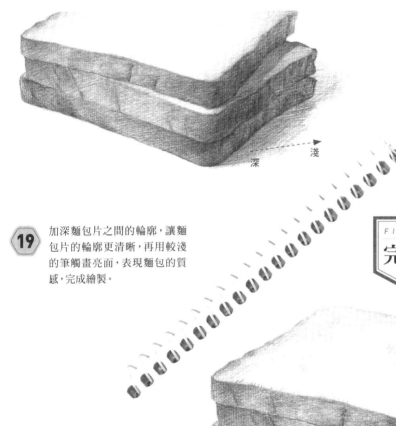

深　　　　淺

**19** 加深麵包片之間的輪廓，讓麵
包片的輪廓更清晰，再用較淺
的筆觸畫亮面，表現麵包的質
感，完成繪製。

FINISH
完成

**Tips**

在繪製明暗色調時，可以不用一步到位將色調畫得很深，可以多疊加幾次，
一步步慢慢調整，並對比其他面的色調來調整。

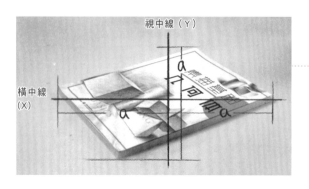

用測量法確定出書本的 4 條邊線，寬度是高度的 2 倍。

**01** 確定整本書上下左右邊的位置。先畫出一個十字，畫出視中線(Y)和橫中線(X)，再用前面學到的畫立方體的方法，找到上下左右邊的位置。

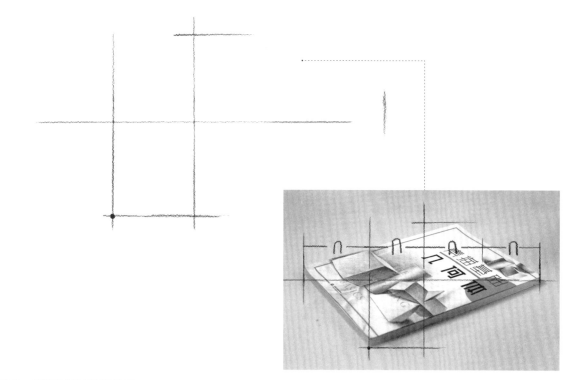

**02** 確定靠前的邊線的位置。

通過測量法確定靠前的邊線到左側邊線的距離，大概佔整個寬度的 $\frac{1}{4}$。

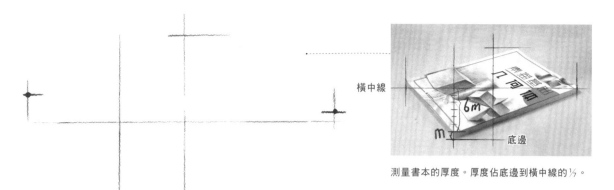

橫中線

底邊

測量書本的厚度。厚度佔底邊到橫中線的 ½。

**03** 確定書本幾個轉角的位置。通過測量確定書本的厚度佔整個高度的大致比例，
並測量左右兩個頂點到頂線的距離與整個高度的比例，由此確定左右頂點的位置。

**04** 定出靠前的3條邊線。
將前面確定的點用直線連起來。

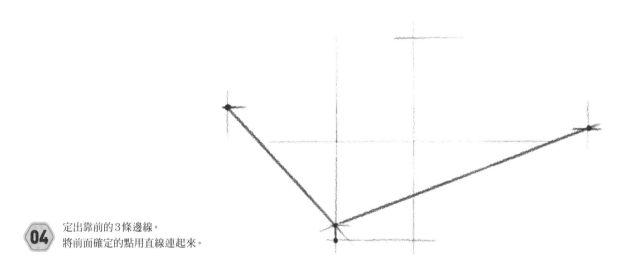

頂線

G

收縮方向

**05** 畫出靠後的邊線。要參考靠前的邊線透視方向來畫，
邊線與頂邊相交於G點。

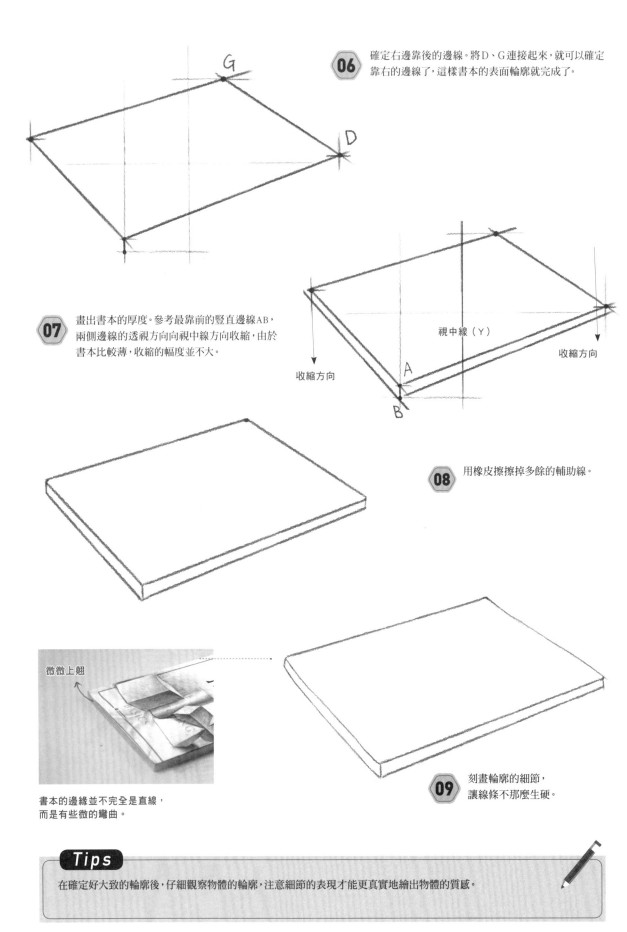

**06** 確定右邊靠後的邊線。將D、G連接起來，就可以確定靠右的邊線了，這樣書本的表面輪廓就完成了。

G

D

視中線（Ｙ）

收縮方向

收縮方向

A

B

**07** 畫出書本的厚度。參考最靠前的豎直邊線AB，兩側邊線的透視方向向視中線方向收縮，由於書本比較薄，收縮的幅度並不大。

**08** 用橡皮擦擦掉多餘的輔助線。

微微上翹

書本的邊緣並不完全是直線，而是有些微的彎曲。

**09** 刻畫輪廓的細節，讓線條不那麼生硬。

### Tips

在確定好大致的輪廓後，仔細觀察物體的輪廓，注意細節的表現才能更真實地繪出物體的質感。

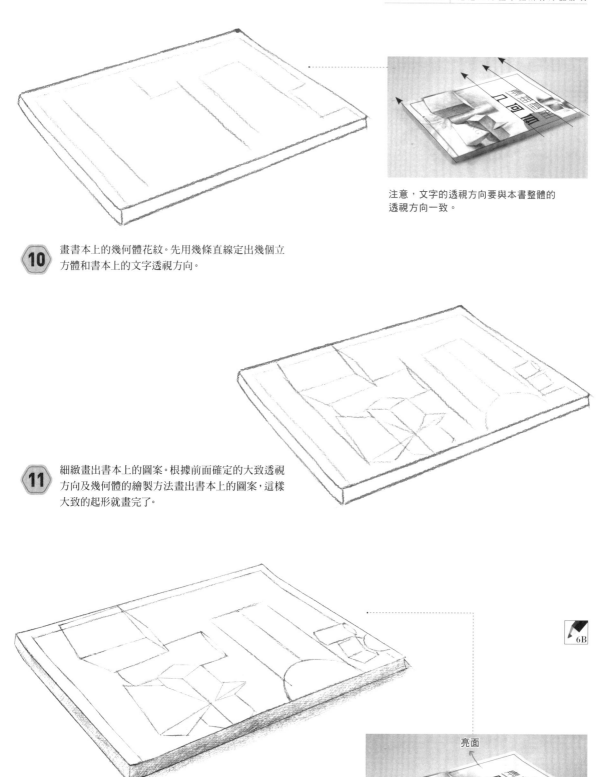

注意，文字的透視方向要與本書整體的
透視方向一致。

**10** 畫書本上的幾何體花紋。先用幾條直線定出幾個立
方體和書本上的文字透視方向。

**11** 細緻畫出書本上的圖案。根據前面確定的大致透視
方向及幾何體的繪製方法畫出書本上的圖案，這樣
大致的起形就畫完了。

6B

亮面

灰面

反光

暗面

投影

**12** 畫出明暗。先分析光源位置，用軟一點的鉛筆塗出
灰面、暗面和投影的色調。

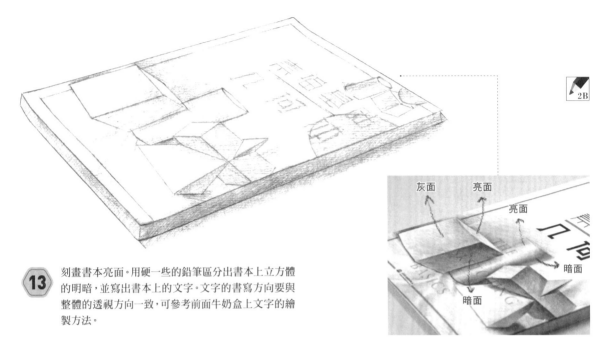

灰面　亮面

亮面

暗面

暗面

**13** 刻畫書本亮面。用硬一些的鉛筆區分出書本上立方體的明暗，並寫出書本上的文字。文字的書寫方向要與整體的透視方向一致，可參考前面牛奶盒上文字的繪製方法。

書本上的立方體同樣也要注意光源位置，並分析出三大面的位置。

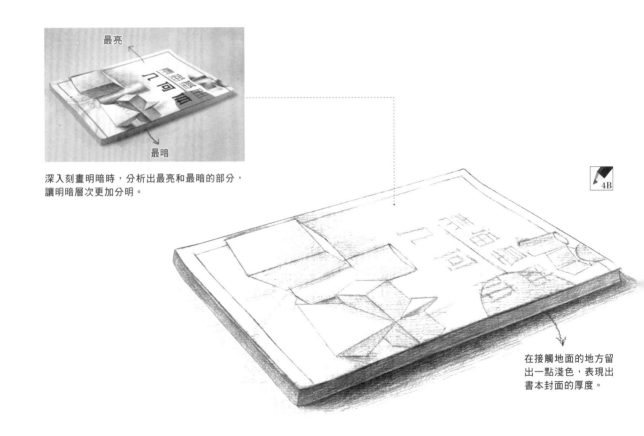

最亮

最暗

深入刻畫明暗時，分析出最亮和最暗的部分，讓明暗層次更加分明。

4B

在接觸地面的地方留出一點淺色，表現出書本封面的厚度。

**14** 刻畫灰面、暗面及投影的色調。輕輕沿著暗面的邊緣加深投影的色調，再以最黑的投影色調為標準，確定暗面和灰面的色調，暗面最深的地方也不要比投影最黑的地方深。

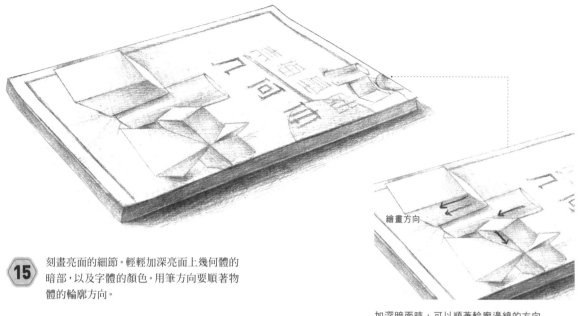

繪畫方向

**15** 刻畫亮面的細節。輕輕加深亮面上幾何體的暗部，以及字體的顏色。用筆方向要順著物體的輪廓方向。

加深暗面時，可以順著輪廓邊線的方向來繪製，如圖中箭頭所指的方向。

**16** 加深亮面上的幾何體圖案的暗部。可以沿著物體明暗交界線加深，加強書本上幾何體的立體感，並加深字體的顏色，讓亮面上的圖案也有深淺變化，這樣書本的繪製就完成了。

FINISH
完成

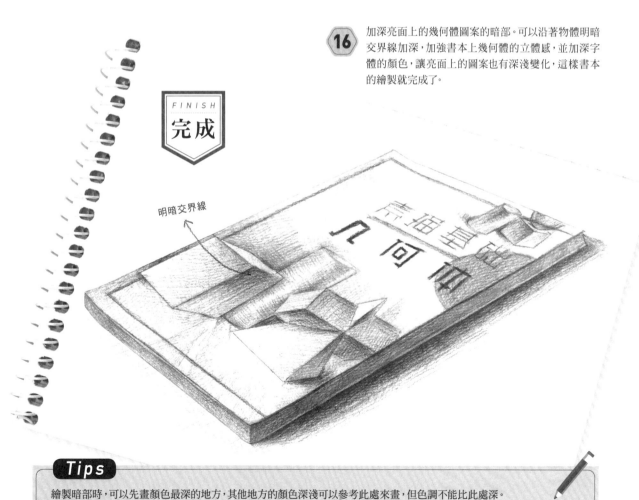

明暗交界線

**Tips**

繪製暗部時，可以先畫顏色最深的地方，其他地方的顏色深淺可以參考此處來畫，但色調不能比此處深。

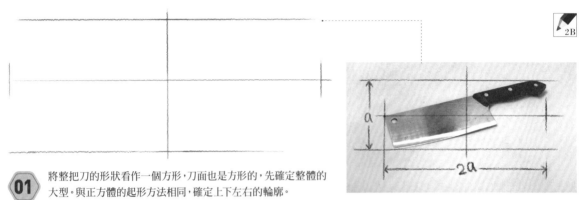

**01** 將整把刀的形狀看作一個方形，刀面也是方形的，先確定整體的大型。與正方體的起形方法相同，確定上下左右的輪廓。

以刀的高度為測量標準，再測量整把刀的寬度，寬度（2a）大致是高度（a）的2倍。

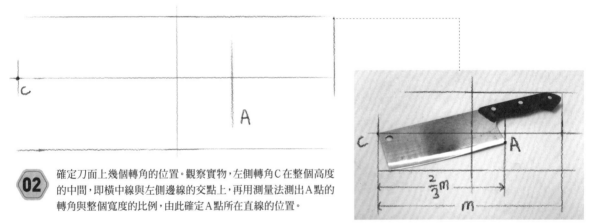

**02** 確定刀面上幾個轉角的位置。觀察實物，左側轉角C在整個高度的中間，即橫中線與左側邊線的交點上，再用測量法測出A點的轉角與整個寬度的比例，由此確定A點所在直線的位置。

以整個寬度為標準，再測量左側邊線到轉角A點的寬度，發現C、A之間的寬度大概佔整個寬度的$\frac{2}{3}$。

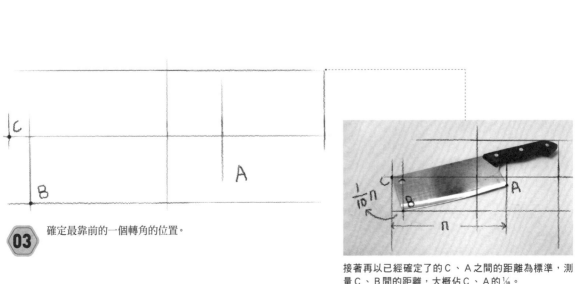

**03** 確定最靠前的一個轉角的位置。

接著再以已經確定了的C、A之間的距離為標準，測量C、B間的距離，大概佔C、A的$\frac{1}{10}$。

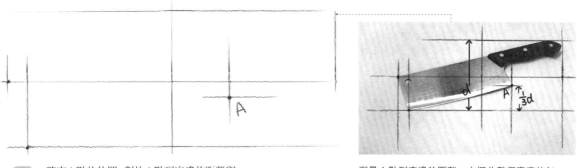

**04** 確定A點的位置。對比A點到底邊的距離與整個高度的比例，由此來確定位置。

測量A點到底邊的距離，大概佔整個高度的⅓，由此定出A點的位置。

**05** 將前面確定的點連接起來，這樣就確定了最靠近我們的3條邊，其他的邊線可以參考這3條邊來畫。

**06** 接著來畫AD，參考BC的透視方向來畫。AD與BC並不是平行的，而是往視中線的方向收縮。

**07** 畫CD，定出D點的位置。參考BA來畫，CD與BA並不平行，而是往橫中線的方向收縮，與AD相交的點就是D點了，CD的延長線與頂線相交於E點。

**08** 畫刀柄的形狀，從AD邊之間的
⅔處（M點）出發往右畫線，與
右側的邊線相交於N點，N點
在頂線與橫中線的½處。

**09** 在點E、N之間的右側邊線的
中點取一點H，然後連接EH，
然後再用直線將N點的轉角切
掉。在AD的延長線上取一點G，
G點在D點上方一些，然後參
考DE的方向從G點出發畫出一
條平行線與頂線相交於F點，
最後再從M點發畫斜線與CD
相交。

**10** 畫出刀柄的厚度。可以先擦掉一些多餘的草稿線條，再觀察刀柄
的厚度，從幾個轉角處往上畫直線以表現出厚度。再參考刀柄底
邊的線條，根據透視方向畫出刀柄上方的邊線。

刀柄邊線的透視方向是往後收縮的，
要對比刀柄下方來畫上方的邊線。

**11** 畫刀柄上的轉折。根據前面確
定的直線位置，在刀柄上切出
一些類似鋸齒狀的轉折，表現
出刀柄的細節部分。

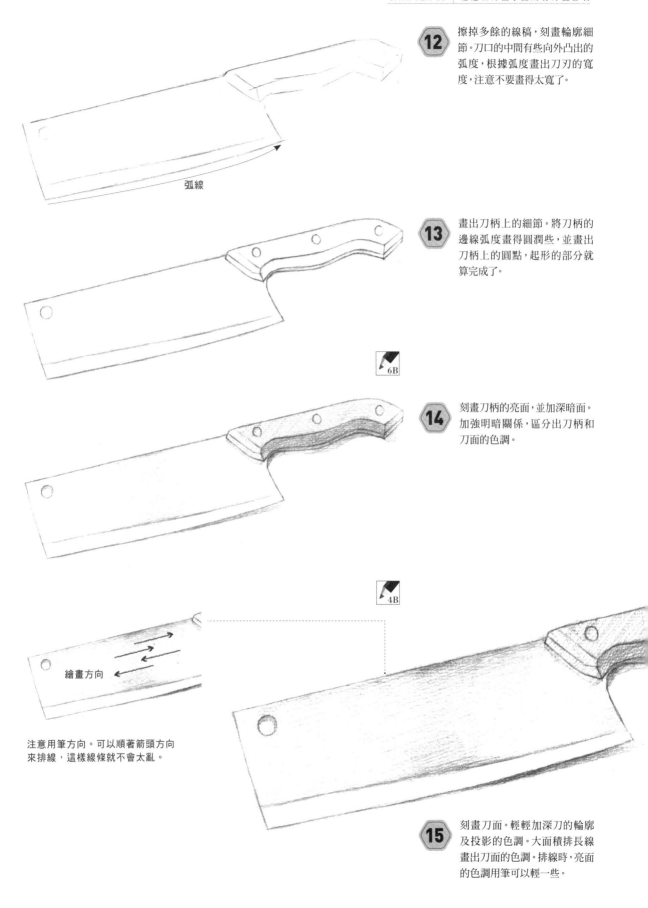

**12** 擦掉多餘的線稿，刻畫輪廓細節。刀口的中間有些向外凸出的弧度，根據弧度畫出刀刃的寬度，注意不要畫得太寬了。

弧線

**13** 畫出刀柄上的細節。將刀柄的邊線弧度畫得圓潤些，並畫出刀柄上的圓點，起形的部分就算完成了。

6B

**14** 刻畫刀柄的亮面，並加深暗面。加強明暗關係，區分出刀柄和刀面的色調。

4B

繪畫方向

注意用筆方向。可以順著箭頭方向來排線，這樣線條就不會太亂。

**15** 刻畫刀面。輕輕加深刀的輪廓及投影的色調。大面積排長線畫出刀面的色調。排線時，亮面的色調用筆可以輕一些。

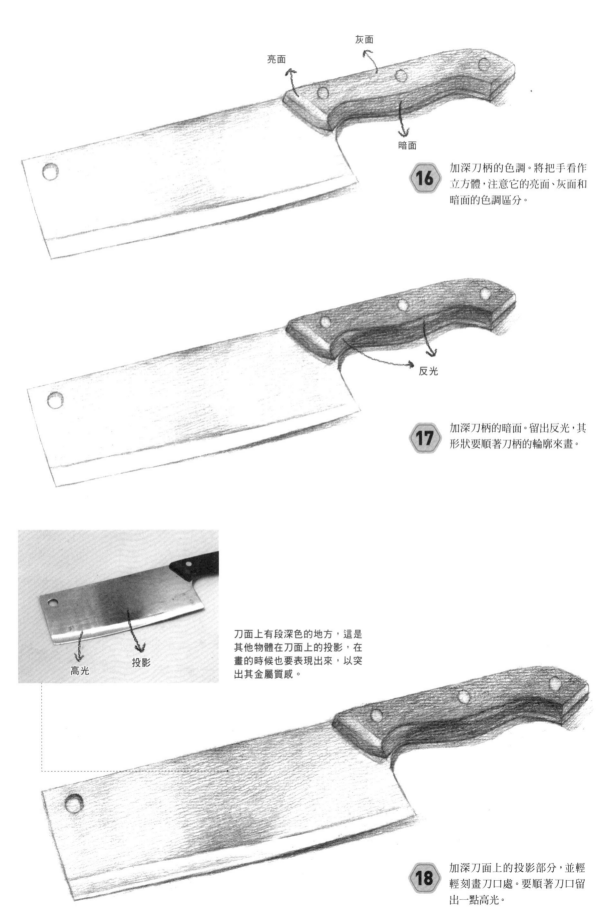

灰面

亮面

暗面

**16** 加深刀柄的色調。將把手看作
立方體，注意它的亮面、灰面和
暗面的色調區分。

反光

**17** 加深刀柄的暗面。留出反光，其
形狀要順著刀柄的輪廓來畫。

高光　　投影

刀面上有段深色的地方，這是
其他物體在刀面上的投影，在
畫的時候也要表現出來，以突
出其金屬質感。

**18** 加深刀面上的投影部分，並輕
輕刻畫刀口處。要順著刀口留
出一點高光。

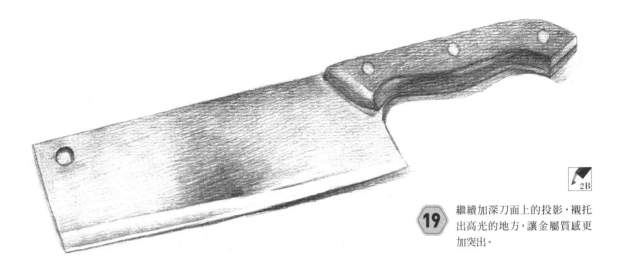

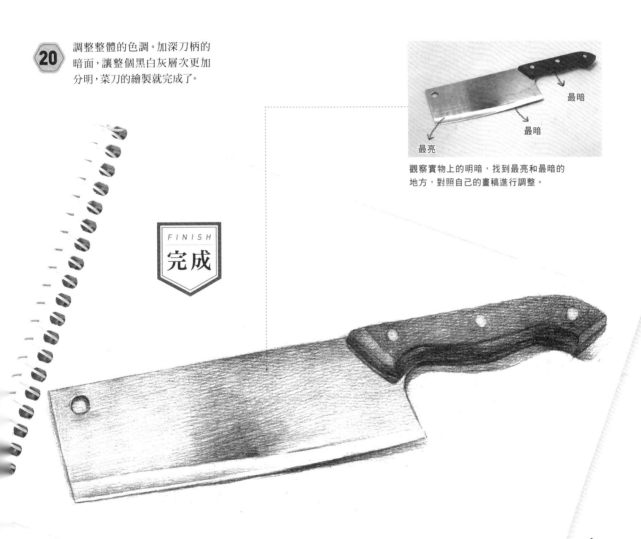

**19** 繼續加深刀面上的投影，襯托出高光的地方，讓金屬質感更加突出。

**20** 調整整體的色調。加深刀柄的暗面，讓整個黑白灰層次更加分明，菜刀的繪製就完成了。

最暗

最暗

最亮

觀察實物上的明暗，找到最亮和最暗的地方，對照自己的畫稿進行調整。

FINISH
完成

**Tips**
注意高光和反光的刻畫，明亮的高光和反光是金屬物體的特質，畫的時候一定要表現出來。

學習過單個立方體繪畫之後，接下來要學習兩種物體的組合。繪製方法跟前面所教的相同，
需要注意的是要區分不同物體的色調。

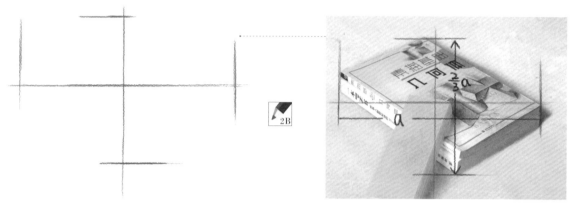

**01** 先確定書本的大型，將書本看作一個立方體，確定上下左右的位置。

先確定一個寬度，然後以此為標準，高度是寬度的⅔，確定出大體的輪廓範圍。

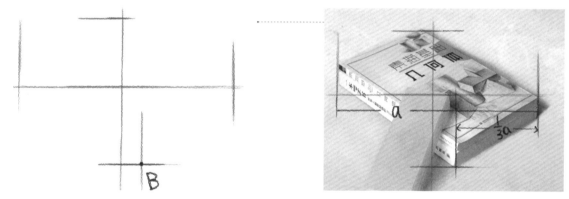

**02** 確定最靠前邊線的底角（B），可用測量法來確定其位置。

以整體的寬度為標準，再測量靠前的邊線到右側邊線的距離，約佔整個寬度的⅓，以此定出靠前邊線的位置。

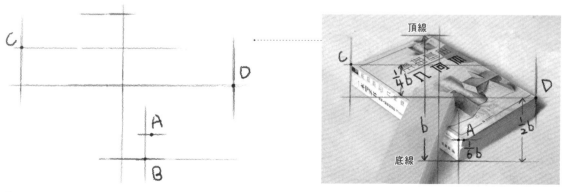

**03** 確定靠前的頂角及左右兩側的轉角。注意觀察繪畫對象，A和B點並沒有在同一條垂直線上，A點往右移了一些。注意AB是兩本書的厚度。

以高度（b）為標準測量頂點（C）到頂線的垂直距離，約佔整個高度的¼，A點到底線的距離約佔整個高度的⅙，右側的轉角（D）正好在橫中線上。

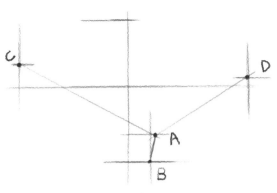

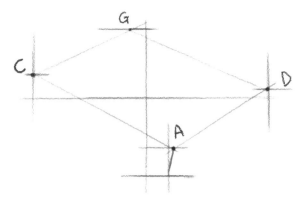

**04** 確定最靠前的3條邊線。將前面確定的點連接起來，這樣靠前的3條邊線AB、AC、AD就畫出來了。

**05** 確定CG、DG。參考前面的邊線AC、AD來畫靠後的邊線，參考前面講解立方體及牛奶盒的繪製方法，要注意靠後邊線的透視收縮方向。

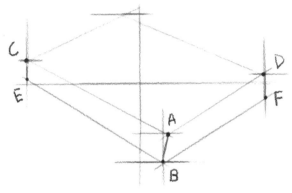

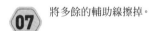

**06** 確定E、F點。參考視中線的方向，畫出兩側的CE、DF。注意，透視方向要向視中線收縮，再參考AC、AD畫出BE、BF。

**07** 將多餘的輔助線擦掉。

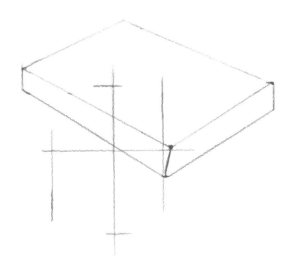

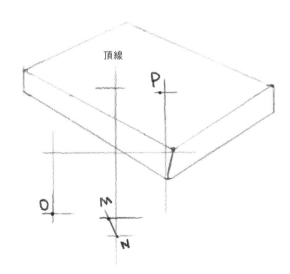

**08** 畫靠前的文具盒的輪廓。同樣先確定出上下左右的邊線位置。

**09** 先用測量法確定最靠前的頂點所在的水平線，然後對比視中線，發現頂點往左側偏了一些，以此確定出M點，O、P點分別參考M點和頂線的位置來確定。

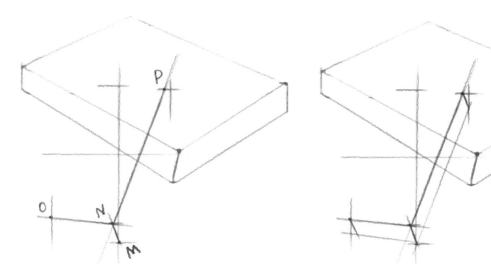

**10** 定出文具盒靠前的3條邊線。將前面確定的點連接起來，這樣靠前的3條邊線就畫出來了，其他邊線可以參考這3條邊來畫。

**11** 畫出文具盒的厚度。參考靠前的邊線畫出左右兩側的厚度，透視的方向要向視中線方向收縮。

**12** 完善文具盒的輪廓邊線，並擦去多餘的輔助線。參考前面已經確定的邊線來畫靠後的邊線，注意文具盒的整體透視方向。

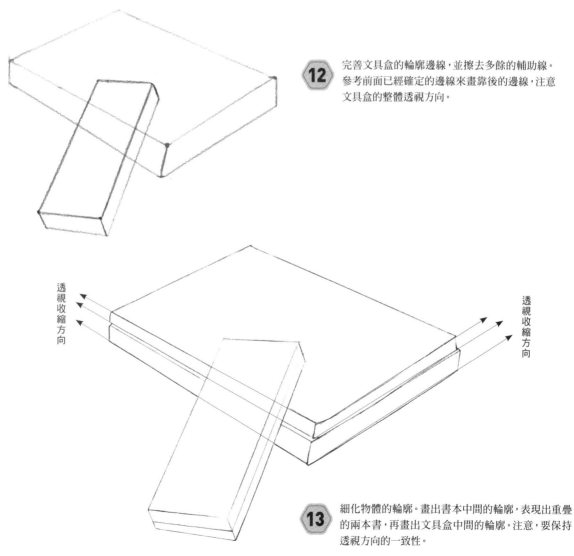

透視收縮方向

透視收縮方向

**13** 細化物體的輪廓。畫出書本中間的輪廓，表現出重疊的兩本書，再畫出文具盒中間的輪廓。注意，要保持透視方向的一致性。

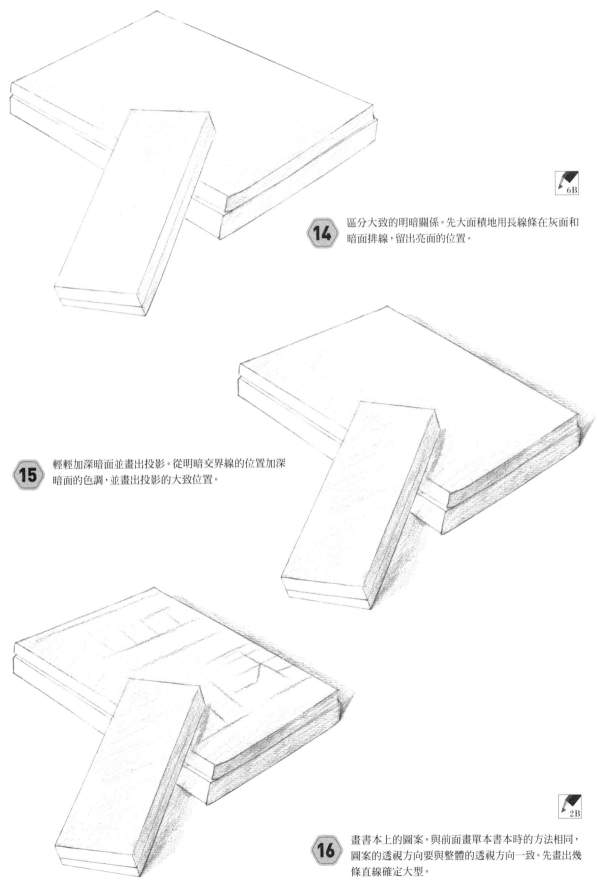

6B

**14** 區分大致的明暗關係。先大面積地用長線條在灰面和暗面排線，留出亮面的位置。

**15** 輕輕加深暗面並畫出投影。從明暗交界線的位置加深暗面的色調，並畫出投影的大致位置。

2B

**16** 畫書本上的圖案。與前面畫單本書本時的方法相同，圖案的透視方向要與整體的透視方向一致。先畫出幾條直線確定大型。

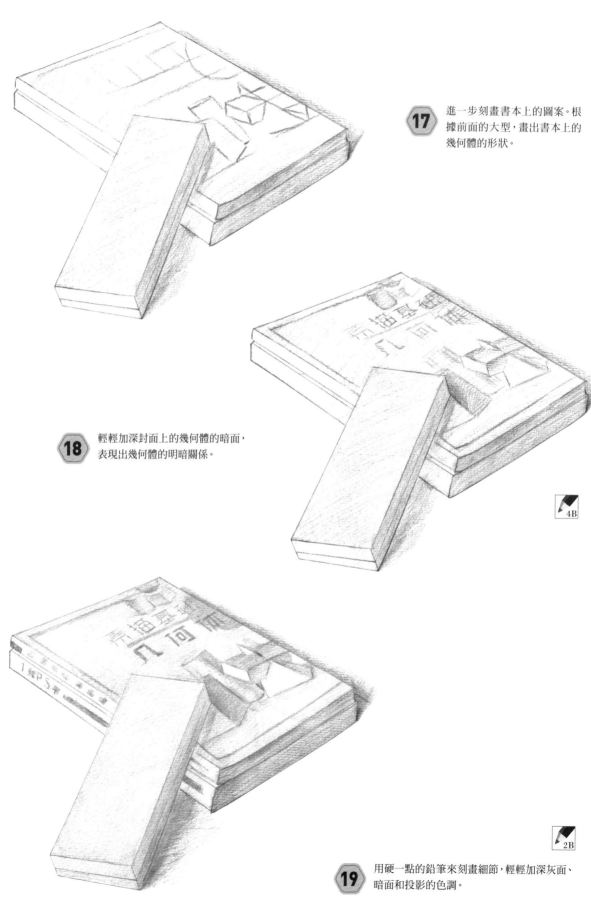

**17** 進一步刻畫書本上的圖案。根據前面的大型，畫出書本上的幾何體的形狀。

**18** 輕輕加深封面上的幾何體的暗面，表現出幾何體的明暗關係。

4B

2B

**19** 用硬一點的鉛筆來刻畫細節，輕輕加深灰面、暗面和投影的色調。

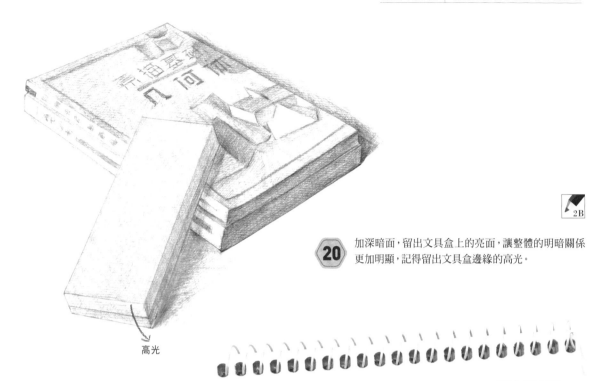

2B

(20) 加深暗面，留出文具盒上的亮面，讓整體的明暗關係更加明顯，記得留出文具盒邊緣的高光。

高光

FINISH
完成

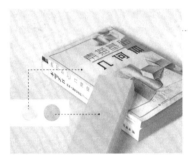

對比文具盒和書本灰面的色調，會發現文具盒的色調要深一些。

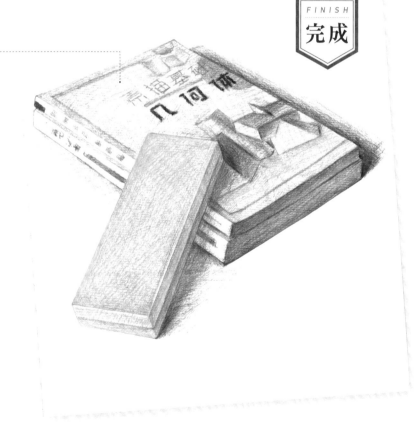

(21) 調整整體的色調，分開兩個物體的色調。加深文具盒的灰面和封面上的文字及整體的投影。文具盒的灰面比書本的灰面深一點。注意區分兩個物體的色調，這樣書本和文具盒的繪製就完成了。

**Tips**

畫組合物體時，一定要區分出兩個物體的色調，這樣畫面的層次才會更加豐富。

# 訣竅匯總

## 關於透視

1. 一點透視時，我們只能看到立方體的一個面。
2. 兩點透視時，可以看到立方體的兩個面。
3. 三點透視時，可以看到立方體的三個面，此時的視角最能表現物體的空間感。
4. 同一個透視角度下，如果幾個物體的透視方向不一樣，可以先畫出其中一個物體的輪廓作為參考，其他的物體再參考已經畫出的輪廓對照實物來確定。
5. 當物體的表面有文字或圖案時，其透視要與整體的透視保持一致。

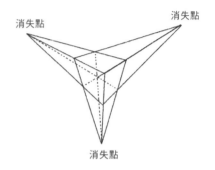

## 關於起形

1. 畫任何方形物體時，找到最靠近我們的邊線當作標準就可以了。
2. 在起形階段一定要不停地比較、調整，才能畫出準確的形狀。

## 關於明暗

1. 在畫方形物體的明暗色調時，一定要先找到光源方向，確定三大面的位置。
2. 明確物體的黑白灰關係後，要不斷對比面與面之間的色調深淺，每個面的色調要有所區分，如灰面的色調不能比暗部的深。
3. 在繪製暗部時可以先畫出顏色最深的地方，其他地方的顏色深淺可以參考此處來畫，色調不能比此處深。
4. 不用一步到位將色調畫得很深，可以多疊加幾次，並對比其他面的色調來調整。

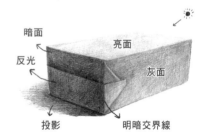

## 關於細節

1. 在加深色調時排線可以沿著面的邊線來畫。
2. 在畫表面有花紋的物體時，要隨時保持整體的明暗色調，並區分出三大面的色調，花紋的色調與整體的色調保持一致。
3. 明亮的高光和反光是金屬物體的特質，畫時一定要表現出來。

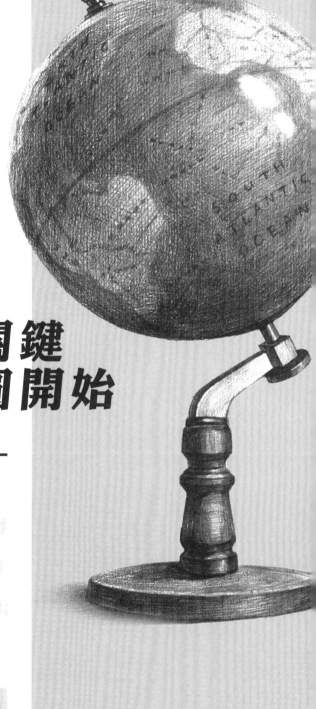

# 掌握素描關鍵
# 從畫一個圓開始

## CHAPTER 04

☑ 你是不是也疑惑怎樣才能表現出球形物體？

☑ 描繪球體有什麼規律可循嗎？

☑ 球體如何起形？

無論從哪個角度看，球體都是圓形的，每個面的形狀都一樣，每個曲面的弧度也一樣，面與面之間沒有明確的轉折。

▶▶

# 技法課 18　不用圓規畫圓形

生活中除了方形物體外，更多的是表面圓滑的物體，這時候就需要運用到球體的繪製法。在學習球體的繪製前，要先學會正圓和橢圓的繪製。這一小節就來瞭解如何不用圓規就畫出圓形，以及球體的透視吧。

## 正圓的起形技巧

**01** 畫出一個十字輔助線，根據畫紙的大小定出合適的高度

**02** 定出與高度一樣的寬度，畫出正方形。

**03** 畫出對角線，確定圓心。

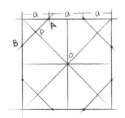

**04** 找到每條邊⅓的位置，並連接對應的點，AB邊與對角線相交於P點，OP就是圓的半徑，將正方形的四個角切掉。

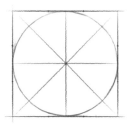

**05** 繼續切角。取AB邊⅓處，分別連接對應的點，切掉八邊形的角。

**06** 不斷地切掉邊角，直到邊緣變成弧形，再用光滑的線條將圓形描繪出來。

## 橢圓的起形技巧

**01** 先畫出一個長方形，連接對角線，確定圓心O。

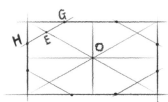

**02** 用同樣的切角方式畫橢圓。在每條邊的⅓處取點，連接長寬邊線上相鄰的點，如點G、H，與對角線相交於E點，OE就是橢圓的半徑。

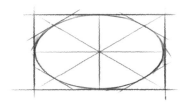

**03** 不停地將轉角的地方切掉，直到邊緣接近弧形。

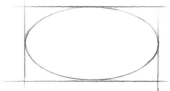
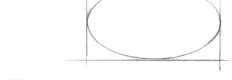

**04** 擦掉多餘的草稿線，橢圓就畫出來了。

## 圓形的透視

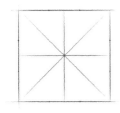 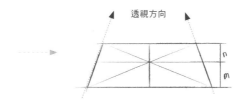

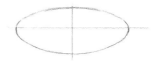

**01** 要瞭解球體的透視，
先來瞭解圓形的透視吧。

圓形可從方形變化而來，所以可先瞭解方形的透視（參考第二章中的透視原理）。
注意透視的方向及近大遠小的透視原理，如圖 m>n。

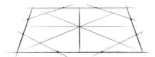 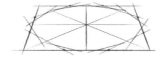

**02** 每條邊取三分點，連接對應的
線條，讓方形變成八邊形。

**03** 繼續切角直到邊緣越來越
圓滑。

**04** 擦掉多餘的草稿線，圓形的透
視就畫出來了。

## 球體的透視

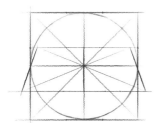 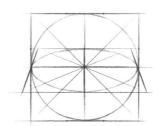 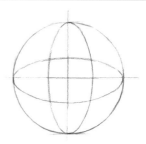

**01** 參照圓形的透視來畫球體的透
視。先畫一個圓，然後穿過圓的
直徑畫一個具有透視的方形。

**02** 用圓形的透視畫法畫出中間
一個具有透視的圓形。

**03** 擦掉多餘的草稿線，一個
球體透視就完成了。

**Tips**

在用切角方式畫正圓時，取點的距離一定要相同，且左右對稱，這樣才能畫出一個形狀規則的 正圓。

---

**Q** ｜ **圓形的透視你畫對了嗎？**

**A** 下面是一些常見的錯誤，在繪畫過程中你是不是也犯過同樣的錯誤呢？

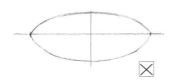 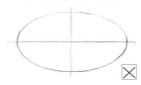 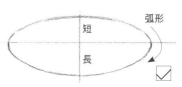

兩頭太尖，整個形狀
都是錯誤的。

從橫中線判斷圓形的透視，上
下的距離相同，並沒有透視關
係，看起來就像是一個橢圓。

正確的圓形透視應該是
靠前的一半更寬些，且左
右兩頭是有弧度的。

# 技法課 19　透過石膏球體看球體的規律

我們通常會藉由練習繪製石膏球體來瞭解球體的規律、結構和明暗，在畫類似於球體的物體時
即可套用這樣的起形和上色方法。

## 球體的起形與結構

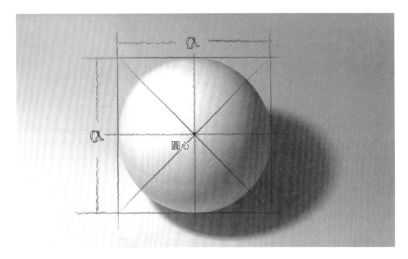

球體的表面不管從哪個方向看都是圓
的，所以在起形時會運用到前面介紹的
圓的起形方法。要注意的是長寬一定要
相同，並要定出圓心的位置，以便確定
球體的結構。

**01** 畫出一個十字形的輔助
線，根據畫紙大小，確定
一個合適的高度。

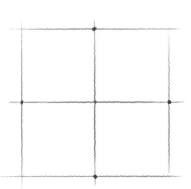

**02** 寬度與高度一樣，畫出一個
正方形，找出球體外輪廓與
正方形相切的4個切點。

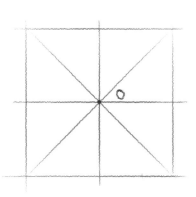

**03** 畫出對角線的輔助線，
定出圓心。

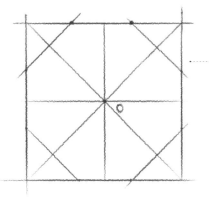

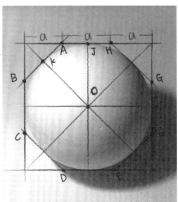

將每條邊三等分成 3 等分，連接長寬上相鄰
的點，得到 AB、CD、EF、GH。將方形
變成了八邊形，AB邊與對角線相交於K
點，OK就是圓的半徑，與OJ相等。

**04** 用切角方式確定球體的邊緣。
將正方形的四個角切掉，變成
八邊形。

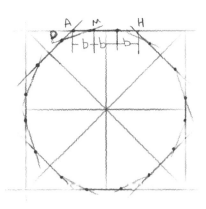

**05** 切角。將每條邊再分成3等分，連接兩側的點，如A角兩側的P、M點，將A角切掉，其他角的繪製方法都相同。

**06** 切角。按照前面的方法繼續切角，直到邊緣變得比較圓滑為止。

**07** 將周圍多餘的草稿擦掉，留下中間的十字輔助線，這樣球形的基本外輪廓就完成了。

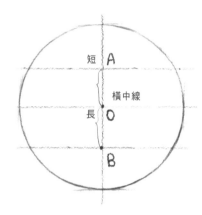

**08** 畫球體的結構線。參考橫中線，在橫中線上下畫兩條水平線，由於近大遠小的原理，所以下面的水平線離橫中線遠一些，如圖OB>OA。

---

**Tips**

在起形時，可以調整線條，用圓滑曲線修整圓。以橡皮反復調整，直到感覺畫圓了為止。

---

**09** 畫出中間的方形結構。經過圓心左右的兩個切點（R、S）畫出方形的左右兩邊，注意透視方向是向視中線收縮的。

**10** 在方形（DEFG）內畫出球體的內部結構。方法與前面畫具有透視的圓形相同。

## 球體的明暗

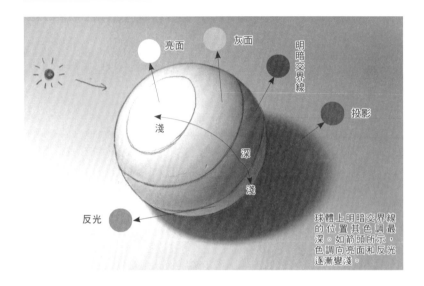

亮面

灰面

明暗交界線

投影

淺

深

淺

反光

球體上明暗交界線的位置其色調最深。如箭頭所示，色調向亮面和反光逐漸變淺。

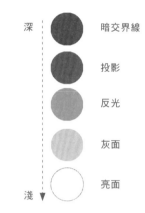

深

暗交界線

投影

反光

灰面

淺

亮面

觀察、分析整體色調，將五大面的色調按深淺進行排列。繪製時要注意整體的黑白灰關係。

**Tips**

在繪製球體的明暗時，最重要的就是找到明暗交界線的位置。刻畫好明暗交界線就能很好地表現出球體的體積感了。

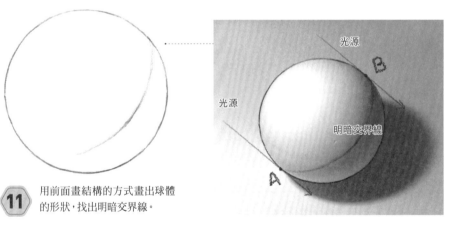

光源

B

光源

明暗交界線

A

2B

根據第二章中明暗交界線的定義，光線從光源出發，與球體表面形成了兩個切點(A、B)，連接切點的弧線就是明暗交界線了。

**11** 用前面畫結構的方式畫出球體的形狀，找出明暗交界線。

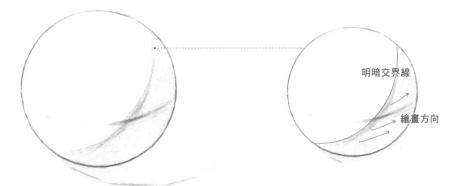

明暗交界線

繪畫方向

從明暗交界線向右排線，塗出暗部色調。排線方向可以參考圖中的箭頭方向。

**12** 水平畫出球體的結構線和暗面色調。根據前面的球體結構畫法，畫出球體下半部的結構線，不用整個都畫出來，只畫看得見的表面結構就可以了，再沿著明暗交界線塗出暗面的色調。

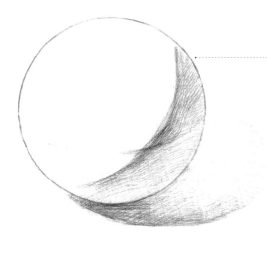

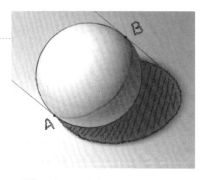

投影的形狀與物體的形狀有關,可以從邊緣的切點往右畫出一個橢圓形的投影。

**13** 加深明暗交界線的色調,並畫出投影的位置。

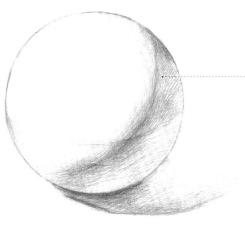

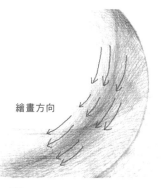

繪畫方向

如箭頭所示,順著明暗交界線的位置排線,讓色調從明暗交界線逐漸過渡。

**14** 刻畫明暗交界線的位置,並畫出球體下半部分的色調。要注意從明暗交界線向灰面和反光的過渡色調,這會讓球體的面光滑起來。

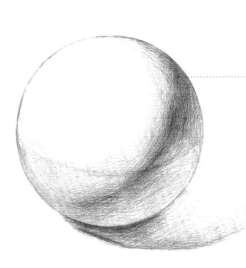

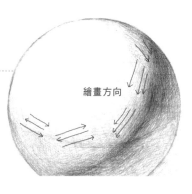

繪畫方向

繼續從明暗交界線向亮部過渡,注意色調一定要從明暗交界線開始漸變。用筆方向可以參考圖中的方向。

**15** 加深明暗交界線,加強整體的體積感。從球體下半部的結構線向上畫出過渡的色調,並沿著球體底部加深投影的色調。

**Tips**

在弧形的面上,明暗交界線並不是一條線,而是灰面與暗面轉折處的一個面。
注意,要表現光滑的面,明暗交界線的過渡一定要自然。

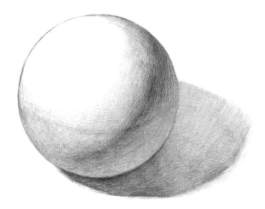

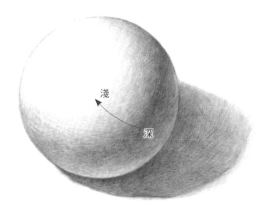

**16** 刻畫明暗交界線的位置，加強球體的立體感，並加深投影的色調。

**17** 逐步刻畫灰面和亮面。畫面中明暗色調的層次變化，要從明暗交界線向亮部由深到淺漸變色調。

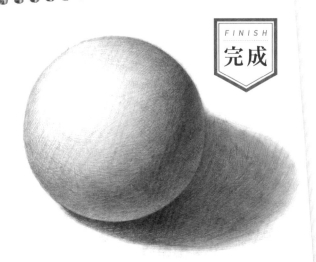

**FINISH**
**完成**

**Tips**
在繪製球體的色調時，明暗交界線的刻畫及漸變色調的描繪是要點。可以不斷地對比進行修改，直到滿意為止。

**18** 加深球體右上方明暗交界線色調最深的地方，並沿著球體底部加深投影的色調，讓投影也有深淺的變化，這樣球體的描繪就完成了。

---

**Q** | **總覺得球體沒有立體感，該如何調整呢？**

**A** 下面畫錯的地方可以這樣調整：
圖一：加強明暗交界線，以加強球體的立體感。
圖二：從明暗交界線向灰面過渡的色調要由深到淺。

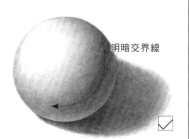

明暗交界線的刻畫不夠明顯，導致球體比較平。

明暗交界線往灰面過渡時不夠自然，暗面有凹進去的感覺。

明暗交界線刻畫得比較明顯，且色調過渡自然，反光的部分更加強了球體的體積感。

## 技法課 20　一通百通的橘子練習

### 球體與橘子的結構對比

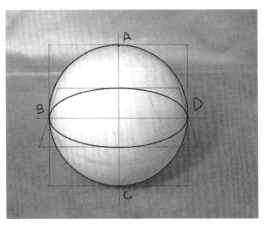 VS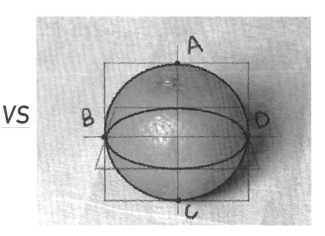

從前面講解的球體的起形和結構可知,球體的形狀都是從方形變化而來的;因此,畫製球形物體時,如右圖的橘子,也是從方形變化而來的,但需注意的是它們的長寬比例並不一樣。

> **Tips**
>
> 任何球形物體都可以從方形變化而來,不同的只是它們的長寬比而已。

### 球體與橘子的明暗對比

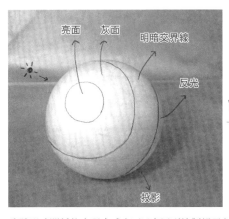

亮面　灰面　明暗交界線　反光　投影

VS

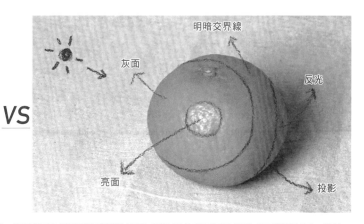

明暗交界線　灰面　反光　亮面　投影

球體明暗關係的表現方式也可以套用到繪製橘子上。橘子的明暗關係與球體的相同,要注意的是不同物體的表面質感是不一樣的,且色調的深淺也不同,在刻畫時需要作出區分。

> **Tips**
>
> 明確光源,找到明暗交界線的位置,並以明暗交界線為中心,用漸變的色調來表現面上的明暗變化。

## 藉由石膏球體畫橘子

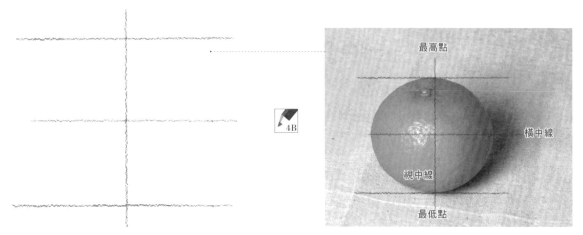

最高點

橫中線

視中線

最低點

4B

**01** 橘子的形狀雖然不是一個正圓，但還是可以按照畫圓的方法來起形。先確定橘子的高度。根據畫紙的大小，在合適的位置畫個十字形，作為視中線和橫中線。再以合適的高度標出橘子的最高點和最低點的位置。

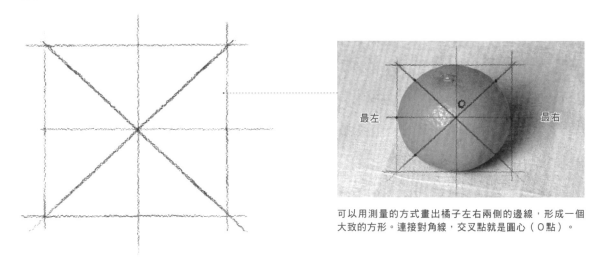

最左　　　　　　最右

可以用測量的方式畫出橘子左右兩側的邊線，形成一個大致的方形。連接對角線，交叉點就是圓心（O點）。

**02** 確定橘子的寬度，找到球心。觀察照片，用測量的方式找出高度與寬度的比例，以便定出橘子的寬度。

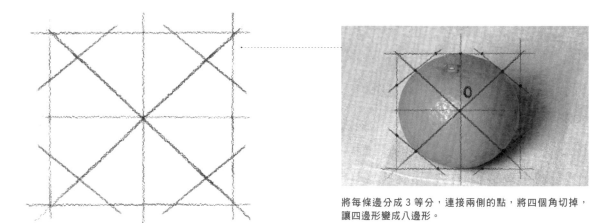

將每條邊分成 3 等分，連接兩側的點，將四個角切掉，讓四邊形變成八邊形。

**03** 用切角法來細化橘子的輪廓。與前面畫圓的方法相同，讓四邊形的輪廓逐步圓潤起來。

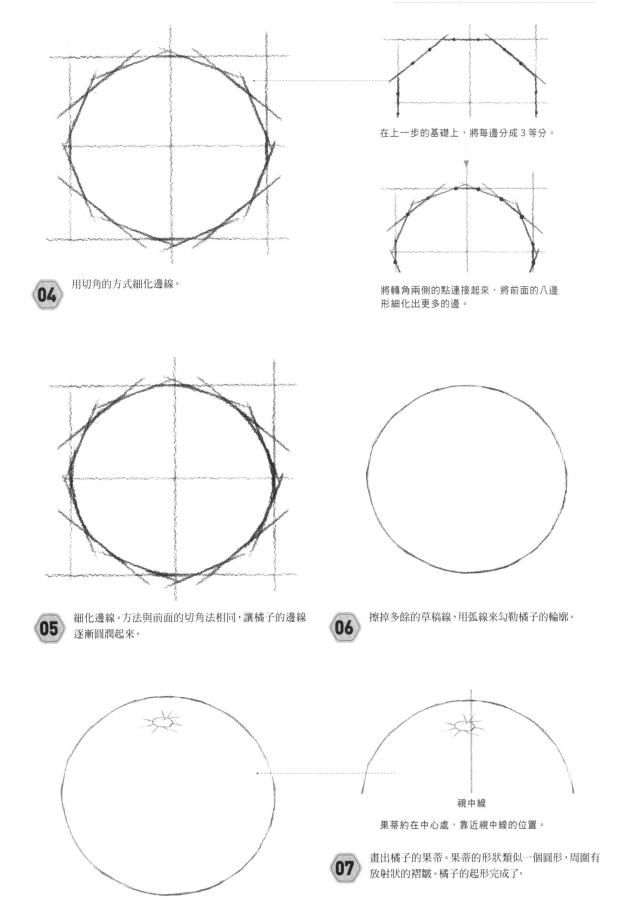

在上一步的基礎上，將每邊分成 3 等分。

將轉角兩側的點連接起來，將前面的八邊形細化出更多的邊。

**04** 用切角的方式細化邊線。

**05** 細化邊線。方法與前面的切角法相同，讓橘子的邊線逐漸圓潤起來。

**06** 擦掉多餘的草稿線，用弧線來勾勒橘子的輪廓。

視中線

果蒂約在中心處，靠近視中線的位置。

**07** 畫出橘子的果蒂。果蒂的形狀類似一個圓形，周圍有放射狀的褶皺。橘子的起形完成了。

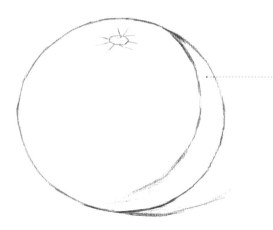

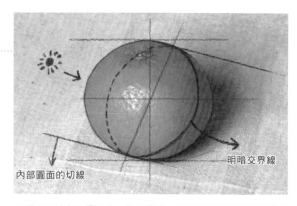

內部圓面的切線

明暗交界線

**08** 找到明暗交界線的位置。分析光源位置，畫出明暗交界線和投影的大致位置。

明暗交界線也是橘子的一條結構線，根據前面的球體繪製法畫出具體的明暗交界線。

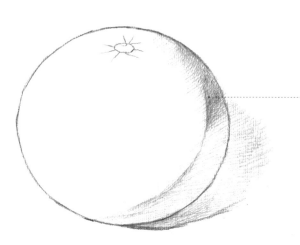

繪畫方向

4B

從明暗交界線處開始排線，排線的方向可以參考圖中的箭頭方向。

**09** 畫出暗面和投影的大致色調。從明暗交界線向暗面排線，再從球體底邊向右排線，塗出投影的大色調。

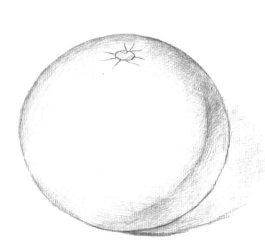

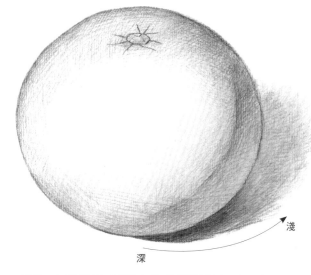

淺

深

**10** 刻畫灰面色調。從明暗交界線開始向灰面和反光處過渡色調，讓明暗交界線的色調柔和起來。靠近亮面的灰色色調可以順著橘子的輪廓來排線。

**11** 加深暗面和投影的色調，並繼續刻畫灰面。沿著明暗交界線和橘子的邊緣排線，逐步加深整體的色調，再沿著橘子的底部邊緣加深投影的色調。

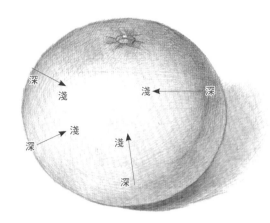

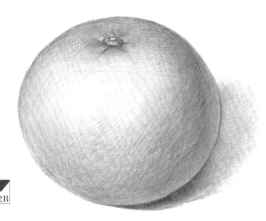

**12** 刻畫灰面。依圖中的箭頭方向輕輕往亮面塗抹色調。筆觸逐漸變淺，然後再從明暗交界線向灰面排線，讓色調過渡得更自然。

**13** 加深明暗交界線，並刻畫果蒂的位置。順著明暗交界線加深暗面色調，並逐步過渡到灰面。輕輕加深果蒂周圍的褶皺。

2B

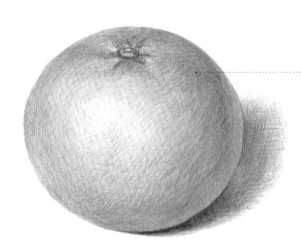

色調從明暗交界線向亮面和反光處逐漸變淡。

**14** 添加灰面和投影的色調。統一整個橘子的色調，排線越靠近亮面色調就越淺。用筆稍微輕一些，並沿著底部加深靠近橘子處的投影色調。

**15** 調整整體的色調，讓明暗關係更加明確。要以明暗交界線為中心，加深橘子的色調，最後再進一步加深投影的色調。這樣橘子就繪製完成了。

輕輕在亮面用短筆觸刻畫一點凹凸感，以表現橘子的質感，注意要留出一點高光。

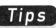

**Tips**

在塑造整體的明暗色調時，要以明暗交界線為中心，逐步加深色調。

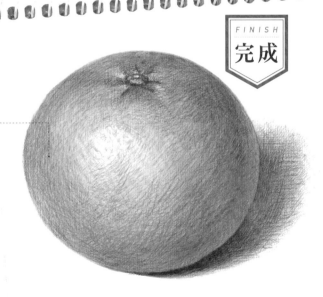

FINISH
完成

## 不同角度和形狀的橘子

在繪製其他角度的橘子時，同樣要先確定整體的輪廓，並找到明暗交界線的位置。
上色調時，也要找到光源方向，分析出三大面和五大調的位置。

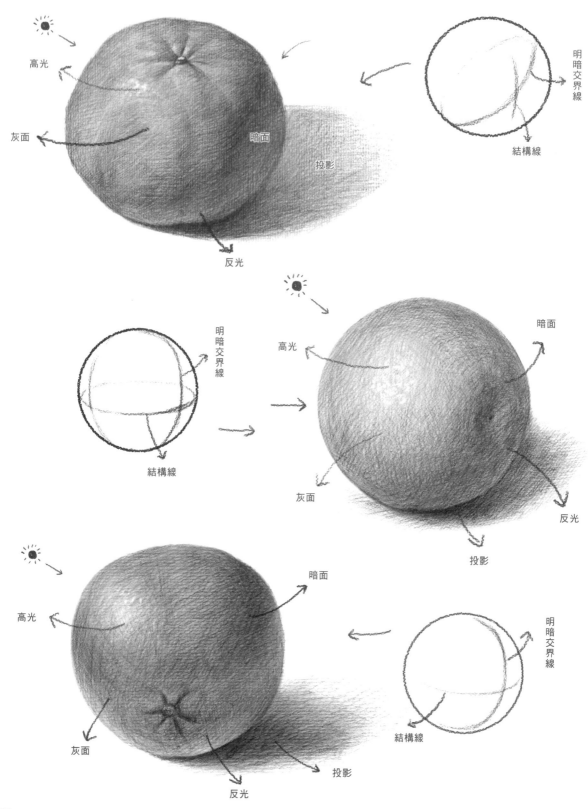

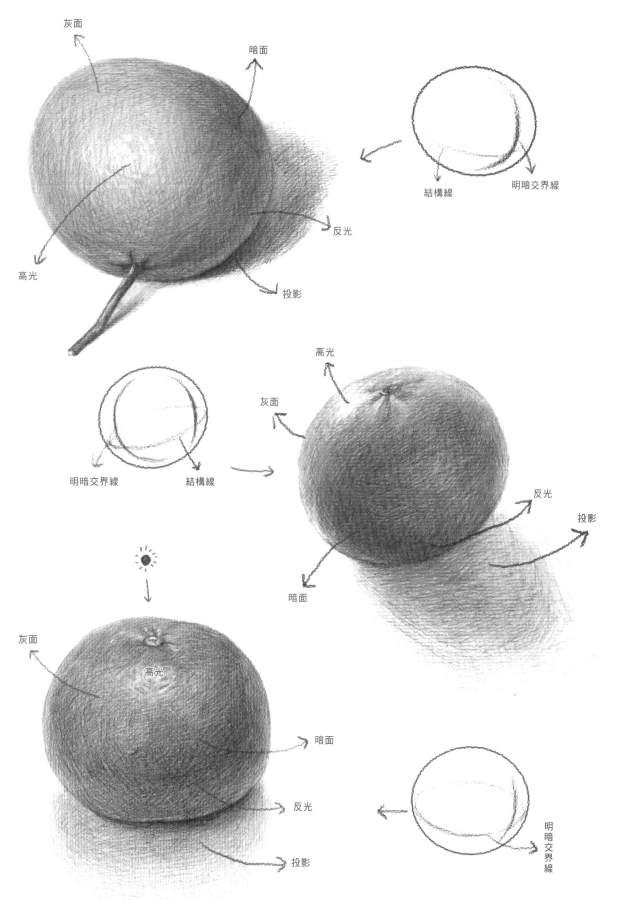

灰面

暗面

高光

反光

高光

投影

結構線

明暗交界線

明暗交界線

結構線

高光

灰面

反光

投影

暗面

灰面

高光

暗面

反光

投影

明暗交界線

接下來讓我們一起來練習繪製其他的球形靜物。通過這一系列的練習，就能畫出所有的球形物體了。

## 汁甜肉脆的蘋果

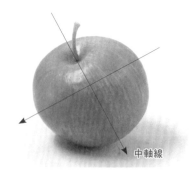

中軸線

**01** 確定蘋果的軸心以及大致的高度。注意蘋果是傾斜的。先畫出一個十字形的坐標參考線，確定蘋果的方向，然後根據畫紙大小確定一個合適的高度。

從蘋果窩處畫一條垂直於蘋果的中軸線，再畫出與中軸線垂直的橫向參考線。

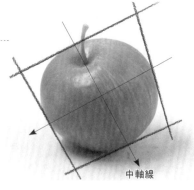

中軸線

**02** 確定蘋果的寬度。測量寬度與高度的比例，根據高度確定出蘋果的寬度。

蘋果的底端要小一些，所以兩側的邊線往中軸線方向收縮，形成一個梯形。

**03** 用切角法細化邊線。與前面畫圓的方法相同，將每條邊線大致分成3等分，再連接轉角兩側的點，將四個角切掉。

**04** 畫出蘋果窩和蘋果蒂的位置。在蘋果頂部，靠近中軸線處畫出弧形的蘋果窩，並從蘋果窩中間往上畫出一條線，大致表現出蘋果蒂的輪廓。

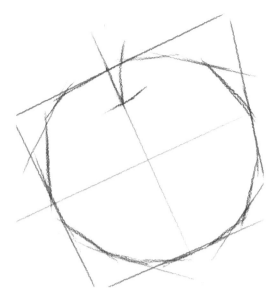

**05** 細化輪廓。在上一步的基礎上,用短筆觸將轉角的地方再切掉,讓輪廓圓潤起來。

**06** 細化蘋果的輪廓,並畫出蘋果蒂的寬度。繼續用更短的筆觸將蘋果的輪廓細化得更加圓潤,並擦掉多餘的線條。

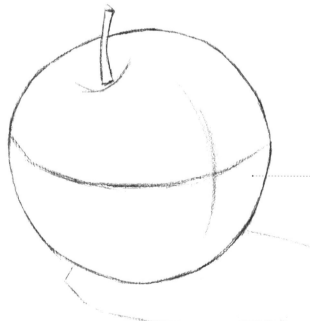

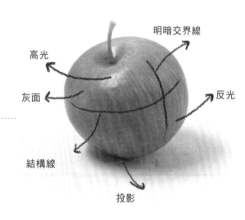

明暗交界線

高光

反光

灰面

結構線

投影

觀察實物,找到光源位置,分析出五大調的位置,並確定明暗交界線。

**07** 完善輪廓,找到明暗交界線,並畫出投影的大致位置。用弧線將蘋果的輪廓畫完整,觀察實物,畫出其明暗交界線的大致位置。

**Tips**

起形時,要多觀察繪畫對象,生活中的物體不會是那麼規律的球形,會有不同的變化,可先用四邊形歸納出整體的形狀。

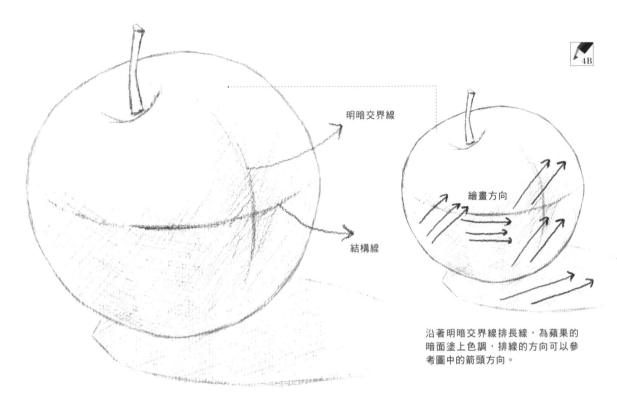

明暗交界線

繪畫方向

結構線

沿著明暗交界線排長線，為蘋果的暗面塗上色調，排線的方向可以參考圖中的箭頭方向。

**08** 為暗面和投影塗上大色調。沿著明暗交界線為暗面和投影塗上大色調，以確定出大致的明暗關係。

色調從明暗交界線向暗面和灰面過渡，逐步為蘋果整體塗上色調，排線方向可以和明暗交界線相交。參考圖中的箭頭方向，讓面的過渡自然一些。

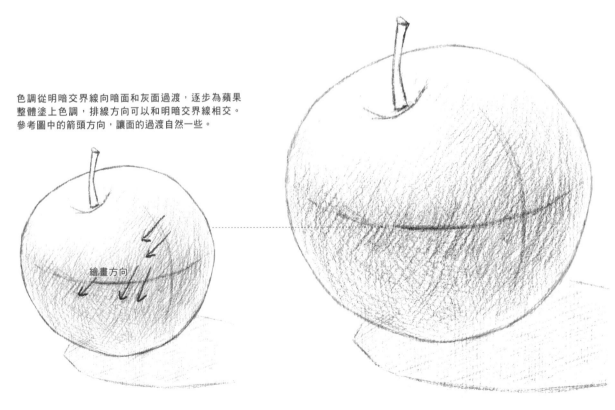

繪畫方向

**09** 進一步加深明暗交界線，逐步為蘋果鋪上色調。從明暗交界線開始加深整體色調，這樣可以更好地控制整體的明暗色調。

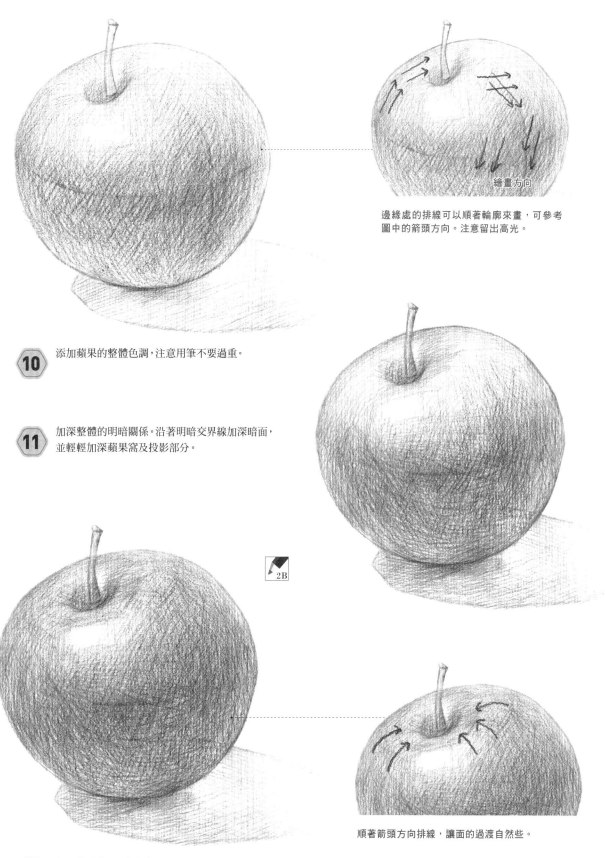

邊緣處的排線可以順著輪廓來畫,可參考
圖中的箭頭方向。注意留出高光。

**10** 添加蘋果的整體色調,注意用筆不要過重。

**11** 加深整體的明暗關係。沿著明暗交界線加深暗面,
並輕輕加深蘋果窩及投影部分。

順著箭頭方向排線,讓面的過渡自然些。

**12** 加深整體色調。輕輕加深灰面,讓蘋果的整體色調深
一些。

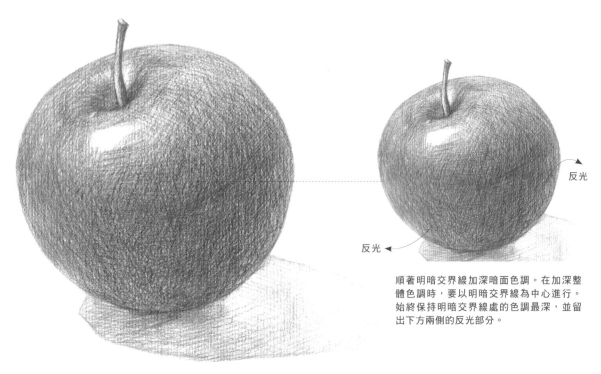

反光

反光

順著明暗交界線加深暗面色調。在加深整
體色調時，要以明暗交界線為中心進行。
始終保持明暗交界線處的色調最深，並留
出下方兩側的反光部分。

**13** 加深暗面，用更細膩的筆觸加深面的色調，並加深明
暗交界線處。

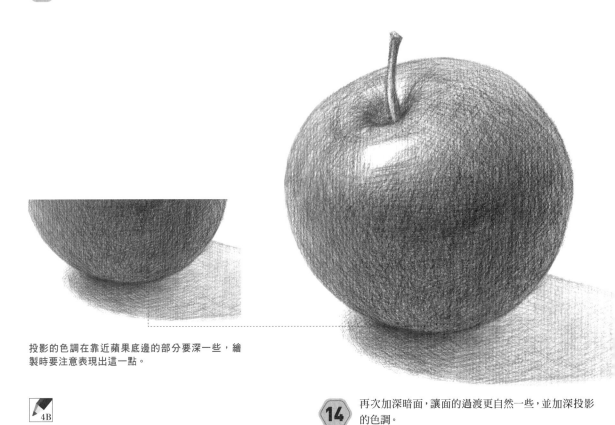

投影的色調在靠近蘋果底邊的部分要深一些，繪
製時要注意表現出這一點。

4B

**14** 再次加深暗面，讓面的過渡更自然一些，並加深投影
的色調。

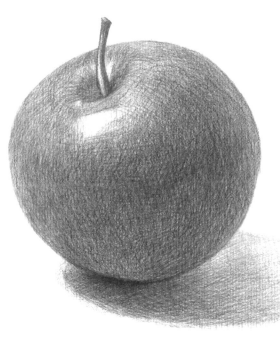

**15** 加深灰面色調，讓高光更加突出，在加深灰面的過程中要記得同步加深明暗交界線。

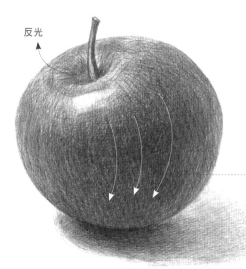

反光

加深明暗交界線的筆觸可以順著箭頭的方向來畫，這樣的筆觸可以表現出蘋果上的紋理。加深蘋果窩的邊緣，留出中間的一點反光。

**16** 調整整體的色調，加深投影讓蘋果的立體感更加強烈，以拉開整體的黑白灰關係，這樣蘋果的繪製就完成了。

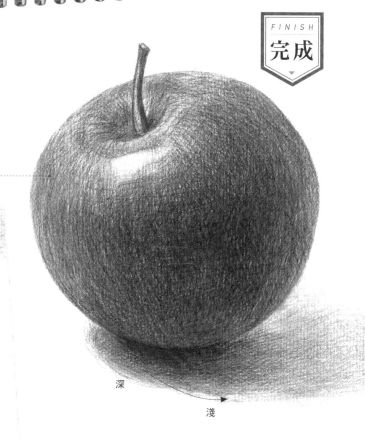

FINISH
完成

深

淺

 **Tips**

畫蘋果時要注意蘋果窩的刻畫，以突出蘋果的特點。

## 鮮豔可口的櫻桃

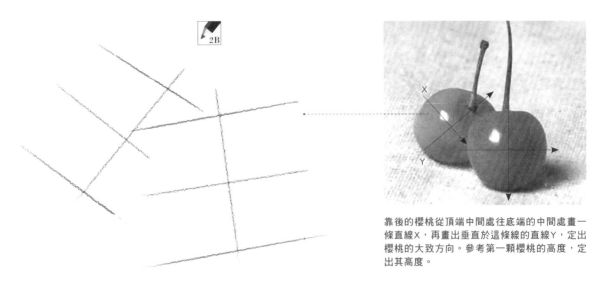

靠後的櫻桃從頂端中間處往底端的中間處畫一條直線X,再畫出垂直於這條線的直線Y,定出櫻桃的大致方向。參考第一顆櫻桃的高度,定出其高度。

**01** 確定前後兩個櫻桃的位置關係以及大致的高度。先確定靠前的櫻桃的位置,同樣可以先畫一個十字坐標線,再根據畫紙大小確定一個合適的高度。靠後的櫻桃則根據靠前的櫻桃位置來確定。

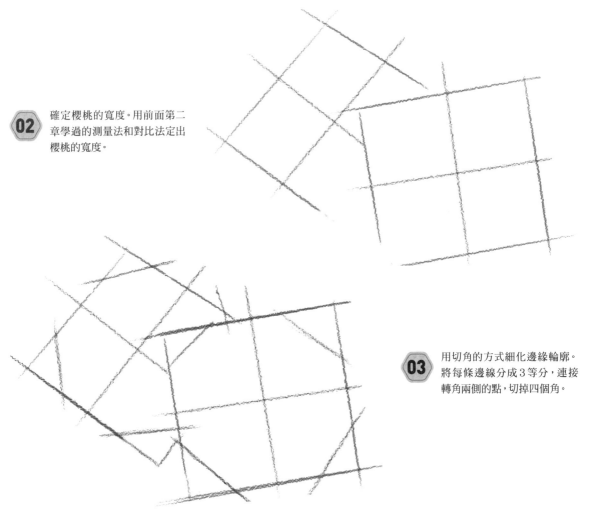

**02** 確定櫻桃的寬度。用前面第二章學過的測量法和對比法定出櫻桃的寬度。

**03** 用切角的方式細化邊緣輪廓。將每條邊線分成3等分,連接轉角兩側的點,切掉四個角。

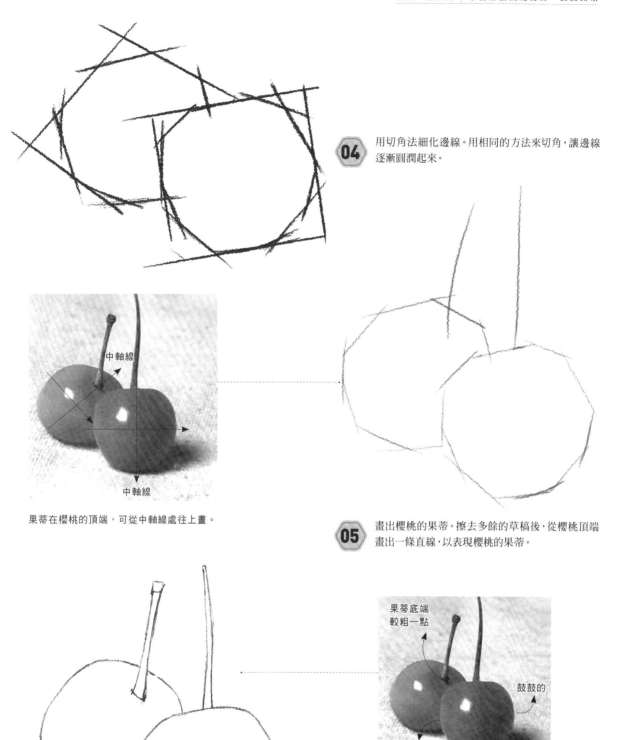

**04** 用切角法細化邊線。用相同的方法來切角，讓邊線逐漸圓潤起來。

中軸線

中軸線

果蒂在櫻桃的頂端，可從中軸線處往上畫。

**05** 畫出櫻桃的果蒂。擦去多餘的草稿後，從櫻桃頂端畫出一條直線，以表現櫻桃的果蒂。

果蒂底端較粗一點

鼓鼓的

向外凸出

仔細觀察實物，發現它並不是完美的圓形，而是有凹凸不平的地方，描繪時應細緻地表現出來。

**06** 完善邊緣輪廓，並畫出果蒂的寬度。仔細觀察繪畫對象，畫出其輪廓上的起伏，突出其特點，以便真實地表現出繪畫對象，這樣起形的部分就完成了。

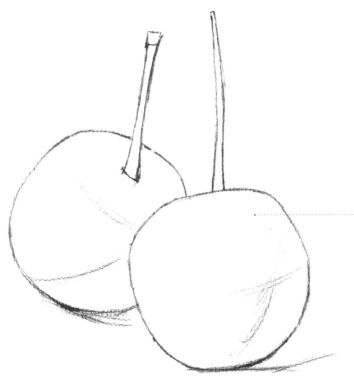

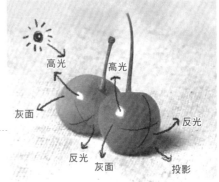

觀察光源位置，分析出櫻桃上五大調的位置。

**07** 接下來開始繪製明暗色調。注意觀察光源的位置，找到明暗交界線，

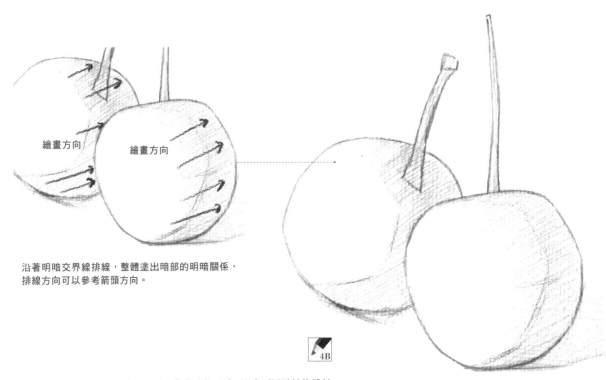

沿著明暗交界線排線，整體塗出暗部的明暗關係，
排線方向可以參考箭頭方向。

**08** 大面積塗出暗面色調，區分出大致的明暗。注意要用長線條排線。

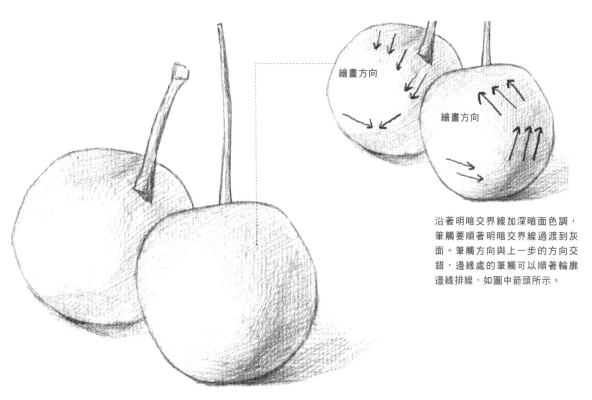

沿著明暗交界線加深暗面色調，筆觸要順著明暗交界線過渡到灰面。筆觸方向與上一步的方向交錯，邊緣處的筆觸可以順著輪廓邊緣排線，如圖中箭頭所示。

**09** 疊加色調，並過渡到灰面，然後沿著櫻桃底部加深投影部分。

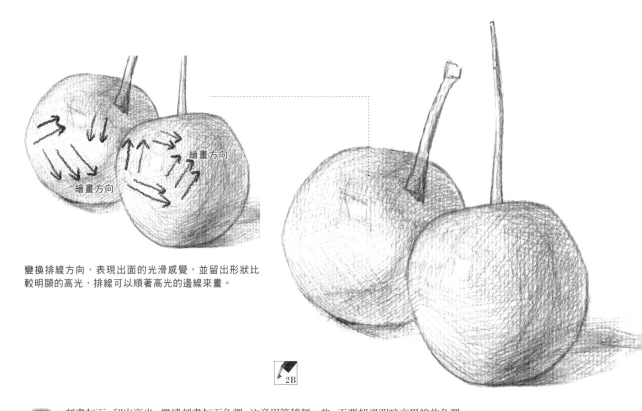

變換排線方向，表現出面的光滑感覺，並留出形狀比較明顯的高光，排線可以順著高光的邊線來畫。

**10** 刻畫灰面，留出高光。繼續刻畫灰面色調，注意用筆稍輕一些，不要超過明暗交界線的色調。

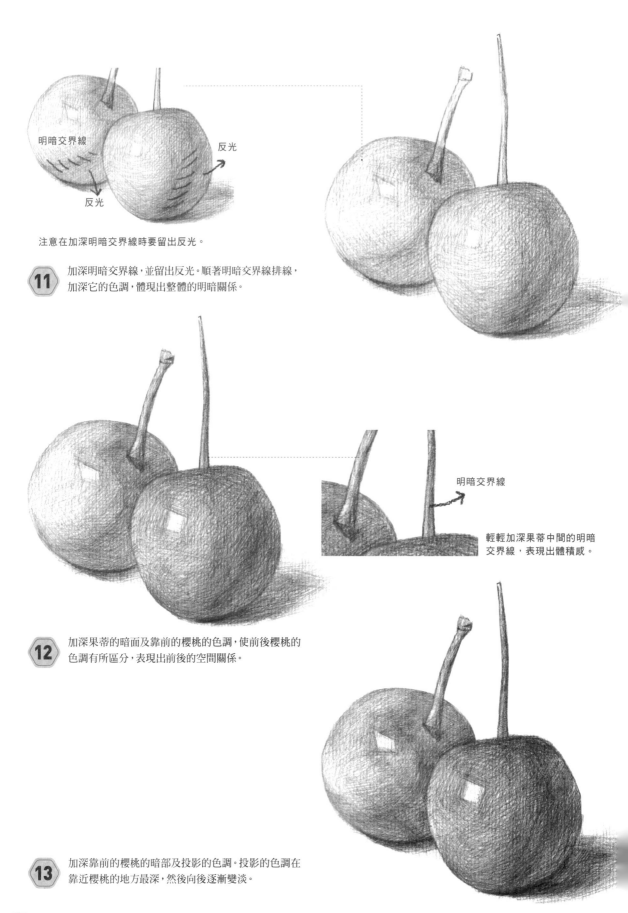

明暗交界線

反光

反光

注意在加深明暗交界線時要留出反光。

**11** 加深明暗交界線，並留出反光。順著明暗交界線排線，加深它的色調，體現出整體的明暗關係。

明暗交界線

輕輕加深果蒂中間的明暗交界線，表現出體積感。

**12** 加深果蒂的暗面及靠前的櫻桃的色調，使前後櫻桃的色調有所區分，表現出前後的空間關係。

**13** 加深靠前的櫻桃的暗部及投影的色調。投影的色調在靠近櫻桃的地方最深，然後向後逐漸變淡。

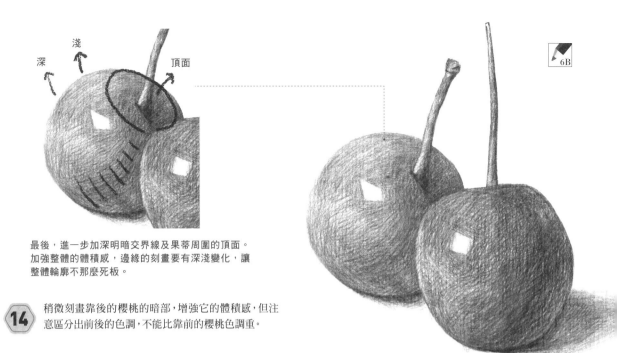

最後，進一步加深明暗交界線及果蒂周圍的頂面。
加強整體的體積感，邊緣的刻畫要有深淺變化，讓
整體輪廓不那麼死板。

**14** 稍微刻畫靠後的櫻桃的暗部，增強它的體積感，但注
意區分出前後的色調，不能比靠前的櫻桃色調重。

**15** 調整整體的色調，區分出前後櫻桃的色
調，並加深投影，加深靠近櫻桃的部分，
形成漸變的色調，這樣櫻桃的繪製就完
成了。

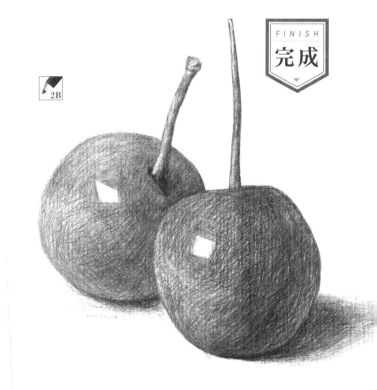

*FINISH*
完成

*Tips*

質感越光滑，高光的形狀就越清晰，反光也更加明顯。

## 營養豐盛的雞蛋

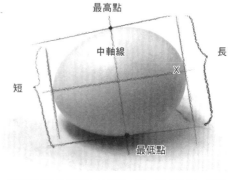

根據雞蛋的最高點和最低點，畫一條中軸線，再畫一條與之垂直的直線（X），以此確定雞蛋的坐標與方向。注意，表現雞蛋的兩條線並不是平行的，而是往中間的X線收縮。

**01** 確定雞蛋的大致形狀。先畫一個十字坐標線作為參考，根據畫紙的大小確定一個合適的高度，再根據前面學到的測量法確定雞蛋的寬度。

**02** 用切角法細化雞蛋的邊緣。與前面畫圓的方法相同，在每條邊線上的⅓處取一個點，連接兩側的點，將四個角切掉。

**03** 切角，細化邊緣輪廓。將前面的角切掉，讓邊緣逐漸圓潤起來。

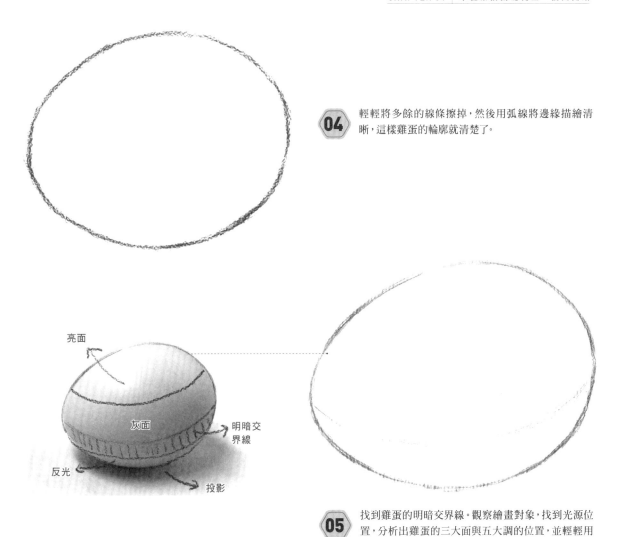

**04** 輕輕將多餘的線條擦掉，然後用弧線將邊緣描繪清晰，這樣雞蛋的輪廓就清楚了。

**05** 找到雞蛋的明暗交界線。觀察繪畫對象，找到光源位置，分析出雞蛋的三大面與五大調的位置，並輕輕用線條表現出明暗交界線。

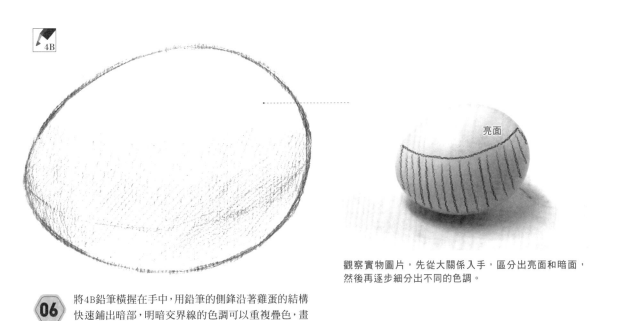

觀察實物圖片，先從大關係入手，區分出亮面和暗面，然後再逐步細分出不同的色調。

**06** 將4B鉛筆橫握在手中，用鉛筆的側鋒沿著雞蛋的結構快速鋪出暗部，明暗交界線的色調可以重複疊色，畫深一些。

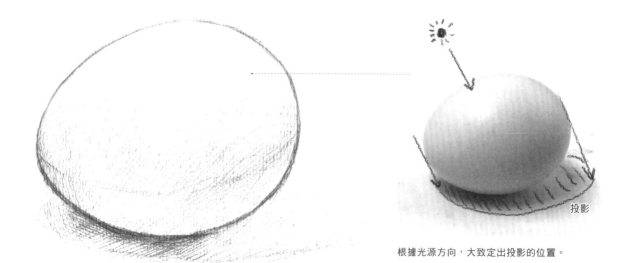

根據光源方向，大致定出投影的位置。

**07** 畫出投影的位置和大致的色調。觀察光源位置，在雞蛋下方畫出投影的大致位置，加深靠近雞蛋處的投影色調。

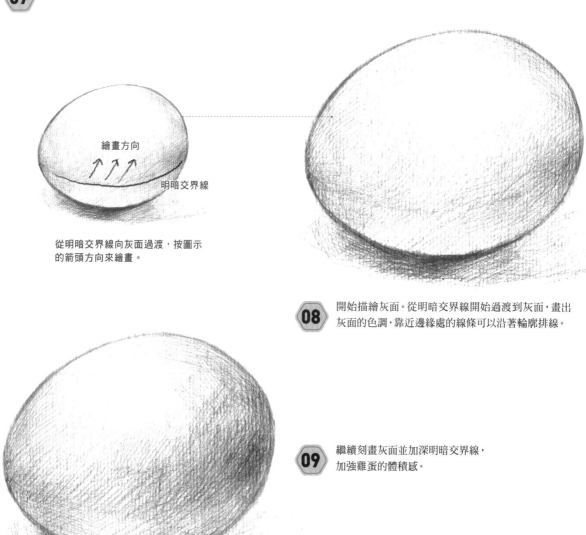

繪畫方向

明暗交界線

從明暗交界線向灰面過渡，按圖示的箭頭方向來繪畫。

**08** 開始描繪灰面。從明暗交界線開始過渡到灰面，畫出灰面的色調，靠近邊緣處的線條可以沿著輪廓排線。

**09** 繼續刻畫灰面並加深明暗交界線，加強雞蛋的體積感。

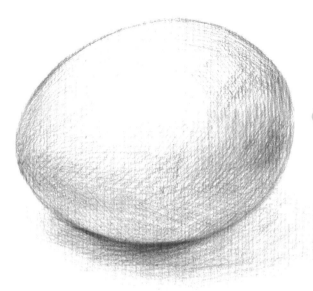

**10** 輕輕加深暗面，減弱暗面反光的色調。

**11** 細緻地刻畫灰面，讓灰面的過渡更加自然柔和。換用硬一點的鉛筆來畫，將線條排得細密一些，讓灰面的色調更加統一、柔和。

**12** 加深投影色調。沿著雞蛋底部加深靠近雞蛋處的投影色調，靠後的投影色調稍淡一些，這樣投影的色調就會有深淺的變化。

**Tips**

對比前面的櫻桃，雞蛋的反光並沒有那麼強，所以一定要多觀察繪畫對象，反光的表現可以突出物體的質感。

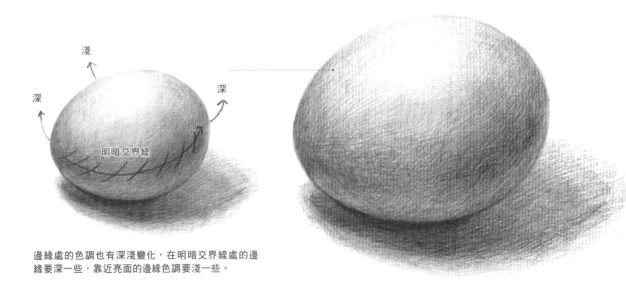

邊緣處的色調也有深淺變化，在明暗交界線處的邊
緣要深一些，靠近亮面的邊緣色調要淺一些。

**13** 沿著明暗交界線向暗部排線，加深整體的明暗關係，使雞蛋更富立體感。
適當地加深投影靠後的位置，可以更好地襯托出雞蛋淺淺的固有色。

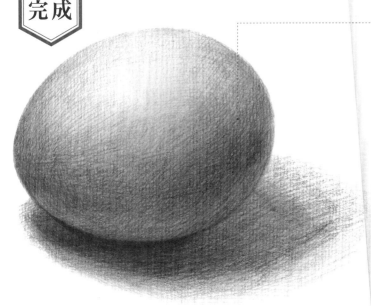

FINISH
**完成**

雞蛋接觸地面處的投影是色調最深的地方，高
光處則是色調最淺的地方，以此為標準，其他
部分都比這兩個地方要深或淺。

**14** 調整整體的色調。對比繪畫對象，明
確最暗和最亮的部分，並根據觀察來
調整畫面，讓畫面的黑白灰關係更加
明確，這樣雞蛋的繪製就完成了。

**Tips**

最後在調整整體色調時要注意觀察整體的黑白灰關係，該亮的要亮起來，該深的要深下去。

## 甜甜的西瓜

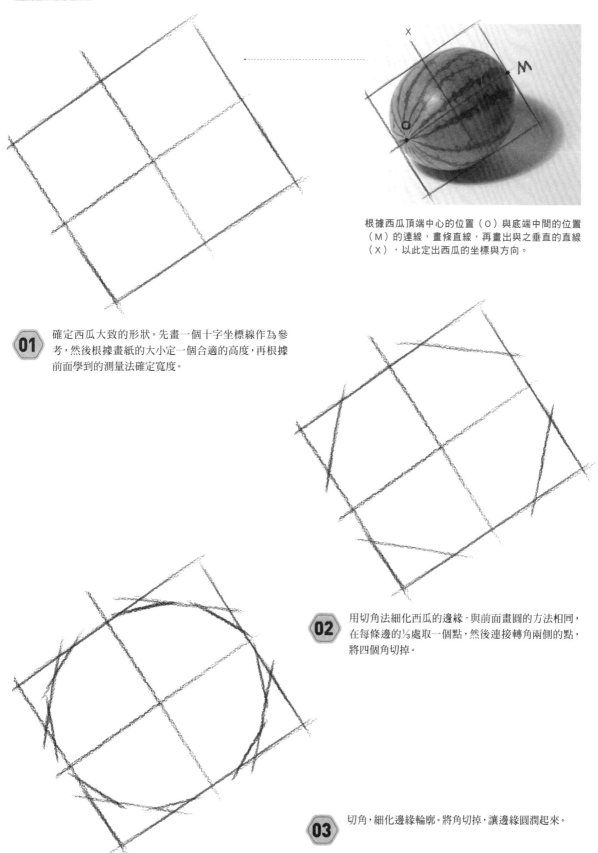

根據西瓜頂端中心的位置（O）與底端中間的位置
（M）的連線，畫條直線，再畫出與之垂直的直線
（X），以此定出西瓜的坐標與方向。

**01** 確定西瓜大致的形狀。先畫一個十字坐標線作為參
考，然後根據畫紙的大小定一個合適的高度，再根據
前面學到的測量法確定寬度。

**02** 用切角法細化西瓜的邊緣。與前面畫圓的方法相同，
在每條邊的⅓處取一個點，然後連接轉角兩側的點，
將四個角切掉。

**03** 切角，細化邊緣輪廓。將角切掉，讓邊緣圓潤起來。

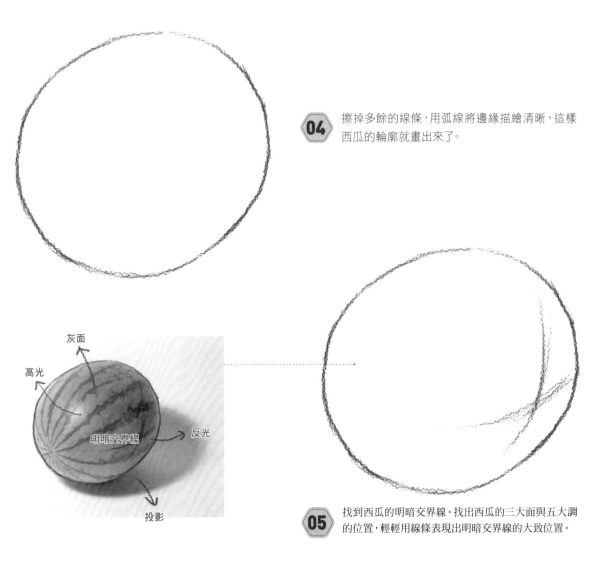

**04** 擦掉多餘的線條,用弧線將邊緣描繪清晰,這樣西瓜的輪廓就畫出來了。

灰面
高光
明暗交界線
反光
投影

**05** 找到西瓜的明暗交界線。找出西瓜的三大面與五大調的位置,輕輕用線條表現出明暗交界線的大致位置。

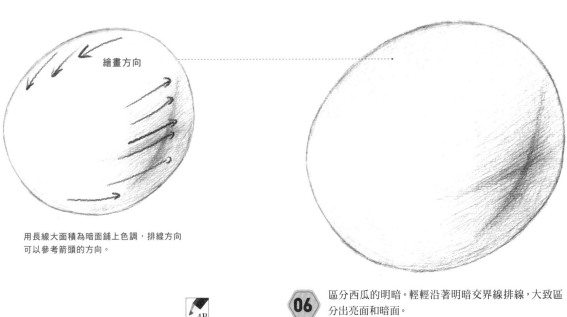

繪畫方向

用長線大面積為暗面鋪上色調,排線方向可以參考箭頭的方向。

4B

**06** 區分西瓜的明暗。輕輕沿著明暗交界線排線,大致區分出亮面和暗面。

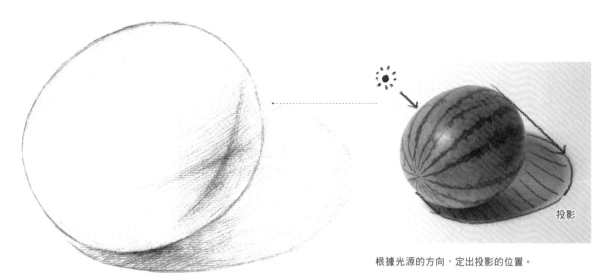

根據光源的方向,定出投影的位置。

**07** 畫出投影的位置和大致的色調。觀察光源位置,在西瓜下方畫出投影的大致位置,加深靠近西瓜處的投影色調。

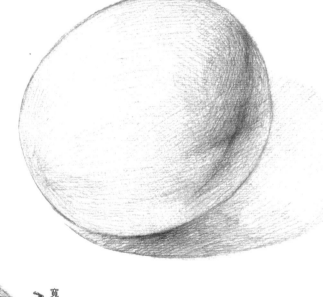

**08** 開始描繪灰面,加深明暗交界線。從明暗交界線開始過渡到灰面,畫出灰面的色調,靠近邊緣處的線條可以沿著輪廓邊緣排線。

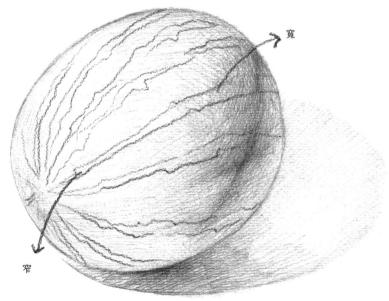

**09** 輕輕畫出西瓜上的花紋。注意兩頭的地方要窄一些,中間寬一些,並有一些鋸齒狀。

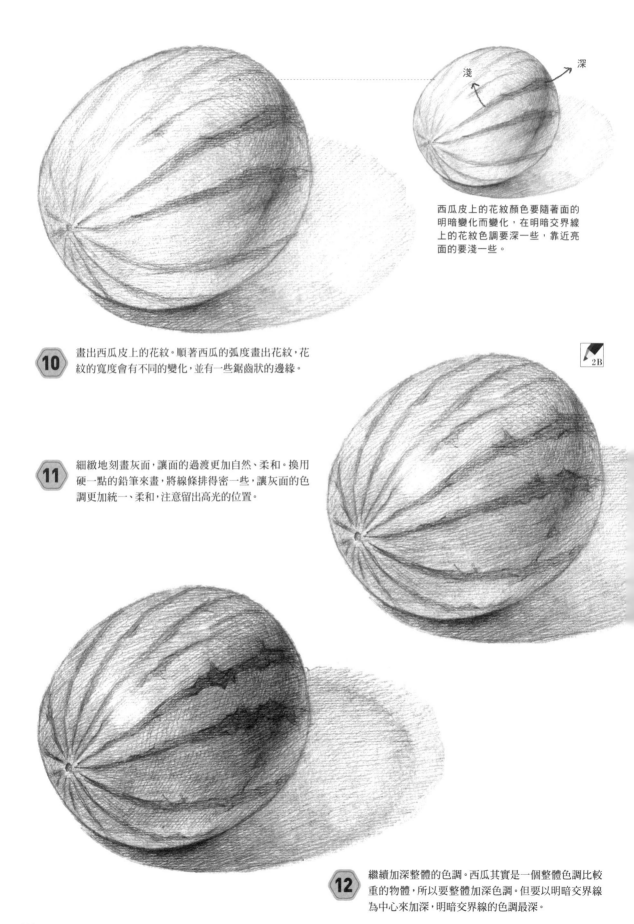

淺　深

西瓜皮上的花紋顏色要隨著面的
明暗變化而變化，在明暗交界線
上的花紋色調要深一些，靠近亮
面的要淺一些。

**10** 畫出西瓜皮上的花紋。順著西瓜的弧度畫出花紋，花
紋的寬度會有不同的變化，並有一些鋸齒狀的邊緣。

2B

**11** 細緻地刻畫灰面，讓面的過渡更加自然、柔和。換用
硬一點的鉛筆來畫，將線條排得密一些，讓灰面的色
調更加統一、柔和，注意留出高光的位置。

**12** 繼續加深整體的色調。西瓜其實是一個整體色調比較
重的物體，所以要整體加深色調。但要以明暗交界線
為中心來加深，明暗交界線的色調最深。

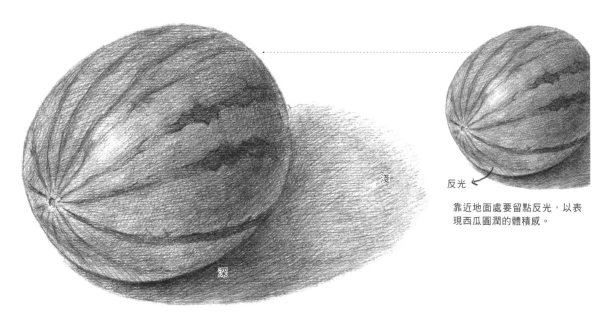

淺

深

反光

靠近地面處要留點反光,以表
現西瓜圓潤的體積感。

**13** 加深整體及投影處的色調。色調從明暗交界線過渡到灰面,整體色調要再深一些以體現出西瓜的厚重感,並沿著西瓜底
部,加上靠近西瓜處的投影色調,靠後的投影色調稍淡一些,讓投影的色調也有深淺的變化。

FINISH
完成

**14** 調整整體的色調。加深明暗交
界線以及靠近西瓜處的投影色
調,拉開整體的黑白灰關係,突
出西瓜的立體感和厚重感。這
樣西瓜的繪製就完成了。

**Tips**

物體上的花紋色調會隨著整體的明暗變化而變化,這樣才能更加真實地表現出物體的質感。

## 技法課22　兩種物體的組合練習

學習了球體的繪製方法後，接下來就進行兩種物體的組合練習吧！繪製的方法跟前面所學的相同，需要注意的是區分不同物體的色調。

### 菜筐一角：雞蛋和花椰菜

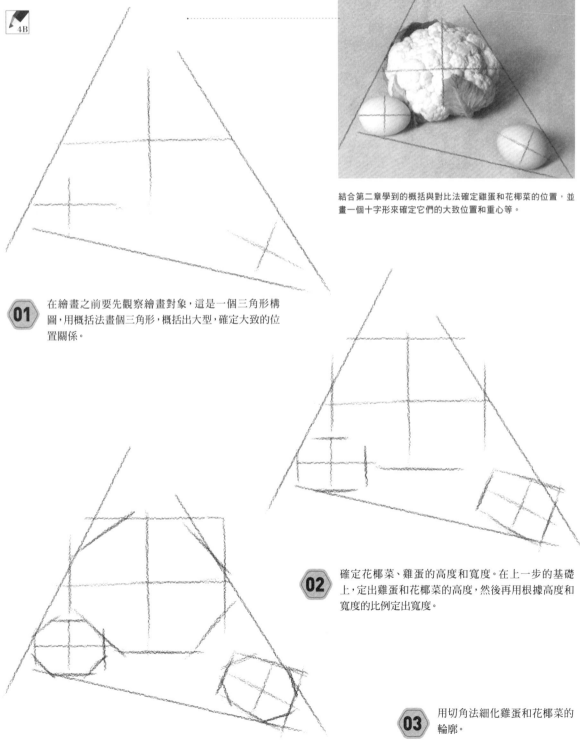

結合第二章學到的概括與對比法確定雞蛋和花椰菜的位置，並畫一個十字形來確定它們的大致位置和重心等。

**01** 在繪畫之前要先觀察繪畫對象，這是一個三角形構圖，用概括法畫個三角形，概括出大型，確定大致的位置關係。

**02** 確定花椰菜、雞蛋的高度和寬度。在上一步的基礎上，定出雞蛋和花椰菜的高度，然後再用根據高度和寬度的比例定出寬度。

**03** 用切角法細化雞蛋和花椰菜的輪廓。

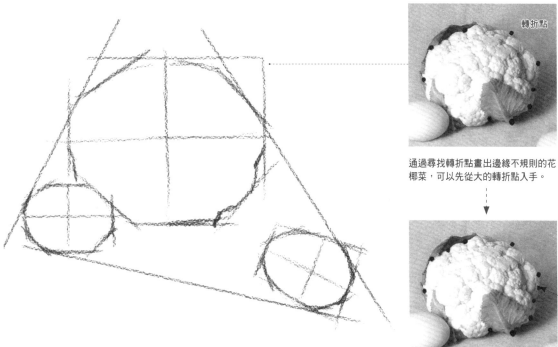

轉折點

通過尋找轉折點畫出邊緣不規則的花椰菜，可以先從大的轉折點入手。

小的轉折點

再一步步找出細小的轉折點，這樣就可以畫出花椰菜的複雜輪廓啦。

**04** 切角，細化邊緣輪廓。將角切掉讓邊緣逐漸圓潤起來。觀察花椰菜上的轉折點，根據轉折的位置來細化它的輪廓。

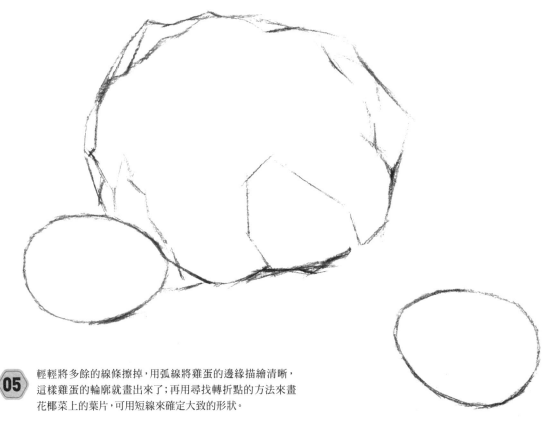

**05** 輕輕將多餘的線條擦掉，用弧線將雞蛋的邊緣描繪清晰，這樣雞蛋的輪廓就出來了；再用尋找轉折點的方法來畫花椰菜上的葉片，可用短線來確定大致的形狀。

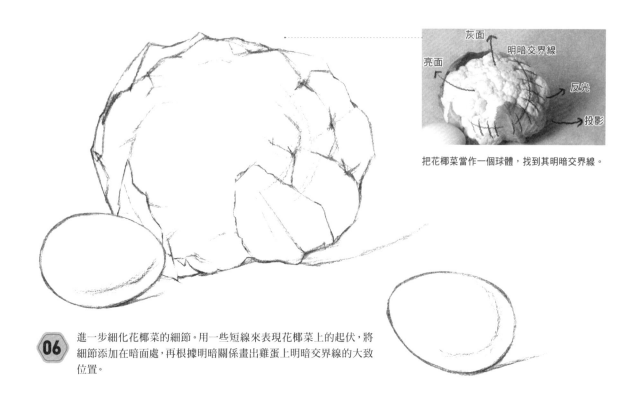

灰面
明暗交界線
亮面
反光
投影

把花椰菜當作一個球體,找到其明暗交界線。

**06** 進一步細化花椰菜的細節。用一些短線來表現花椰菜上的起伏,將細節添加在暗面處,再根據明暗關係畫出雞蛋上明暗交界線的大致位置。

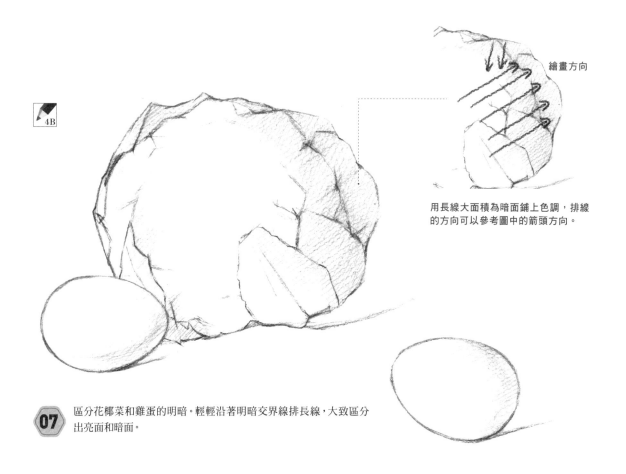

4B

繪畫方向

用長線大面積為暗面鋪上色調,排線的方向可以參考圖中的箭頭方向。

**07** 區分花椰菜和雞蛋的明暗。輕輕沿著明暗交界線排長線,大致區分出亮面和暗面。

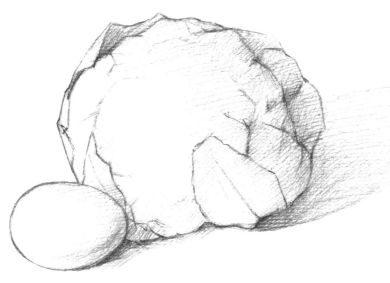

**08** 開始刻畫灰面，並輕輕畫出投影的色調。從明暗交界線向灰面排線，逐漸過渡色調，靠近輪廓邊緣處的線條可以沿著輪廓來排線。

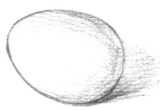

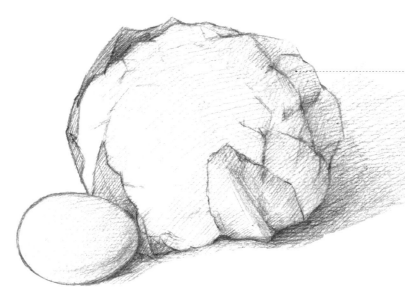

淺　深

觀察繪畫對象，可以看到花椰菜和葉片的色調相差很多。

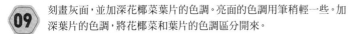

**09** 刻畫灰面，並加深花椰菜葉片的色調。亮面的色調用筆稍輕一些。加深葉片的色調，將花椰菜和葉片的色調區分開來。

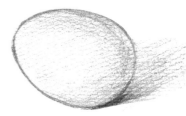

**Tips**

在繪製淺色物體組合時，同樣也要區分它們之間的色調，要彼此不斷地對比找出它們細微的差別。

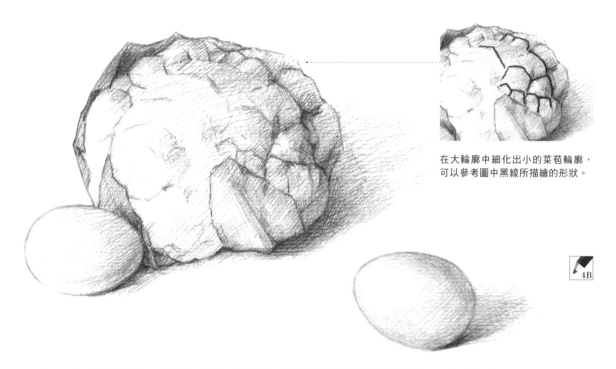

在大輪廓中細化出小的菜苞輪廓，
可以參考圖中黑線所描繪的形狀。

**10** 添加花椰菜的細節，並繪製雞蛋的灰面。在大的明暗基礎上添加花椰菜上的小菜苞，用些短線來畫。
可將菜苞添加在暗面，亮面處可少量添加一點，讓它有疏密的變化。

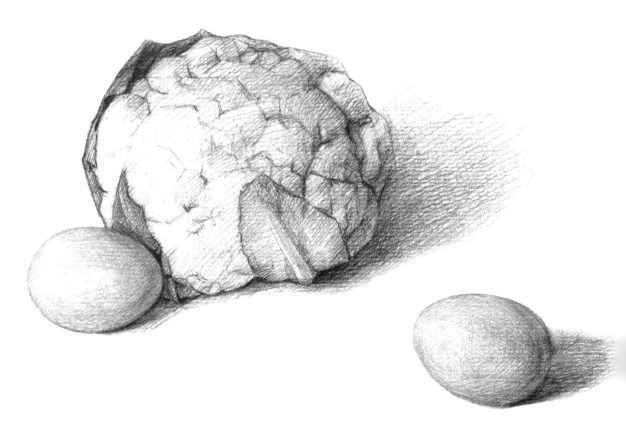

**11** 加深雞蛋和花椰菜的明暗，區分出三個物體的色調。從明暗交界線開始加深雞蛋的色調，表現出它的體積感，
雞蛋的色調靠前處稍微深一些。再整體沿著花椰菜的明暗交界線加深它的暗面。

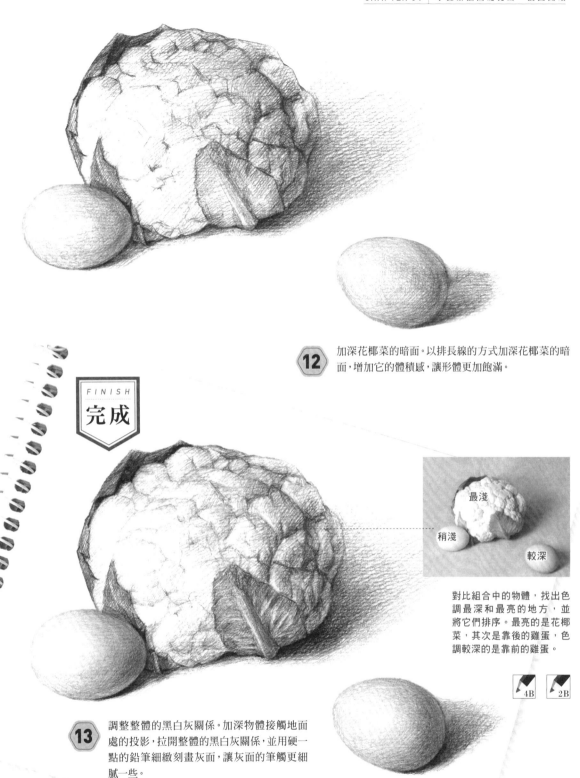

**12** 加深花椰菜的暗面。以排長線的方式加深花椰菜的暗面，增加它的體積感，讓形體更加飽滿。

*FINISH*
**完成**

最淺

稍淺

較深

對比組合中的物體，找出色調最深和最亮的地方，並將它們排序。最亮的是花椰菜，其次是靠後的雞蛋，色調較深的是靠前的雞蛋。

4B  2B

**13** 調整整體的黑白灰關係。加深物體接觸地面處的投影，拉開整體的黑白灰關係，並用硬一點的鉛筆細緻刻畫灰面，讓灰面的筆觸更細膩一些。

**Tips**

在描繪具有複雜結構的物體時，要先從整體出發，明確其結構，畫出整體的明暗關係後，再去描繪上面的複雜花紋或結構等。

# 訣竅匯總

## 關於起形

1. 任何球形物體都可從方形變化而來，不同的是方形的長寬比。
2. 在用切角法畫正圓時，取點的距離一定要相同，且要左右對稱，這樣才能畫出形狀規則的正圓。
3. 起形時，多觀察繪畫對象，生活中的物體不會是那麼規律，會有不同的變化，先用四邊形大致歸納出整體的形狀。
4. 起形時，可用圓滑曲線將圓修整一下，再用橡皮反復調整，直到感覺畫圓了為止。

## 關於明暗

1. 在弧形的面上，明暗交界線並不是一條線，而是灰面與暗面轉折處的一個面。要表現出光滑的面，明暗交界線的過渡一定要自然。
2. 球體的明暗最重要的就是找準明暗交界線的位置，且用漸變的色調從明暗交界線向亮部和反光過渡。
3. 在塑造整體的明暗色調時，要以明暗交界線為中心，色調可以逐步加深。
4. 在繪製球體的色調時，明暗交界線的刻畫及漸變色調的描繪是要點。要不斷地對比繪畫對象，不停地調整修改，直到滿意為止。

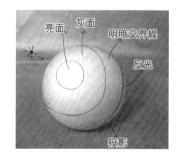

## 關於細節

1. 質感越光滑，高光的形狀就越清晰，反光也越明顯。
2. 不同質感的物體反光的強弱也不一樣，越光滑的反光越強，所以一定要多觀察繪畫對象。反光的表現可以突出物體的質感。
3. 物體上的花紋其色調會隨著整體的明暗色調而變化，這樣才能真實地表現出物體的質感。
4. 在繪製淺色物體的組合時，同樣也要區分它們之間的色調，要相互不斷地對比找出它們之間的細微差別。
5. 在畫複雜結構的物體時，要從整體出發，明確其結構，畫出整體的明暗關係後，再去描繪複雜的花紋或結構等。

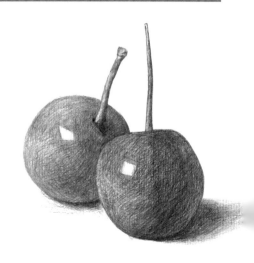

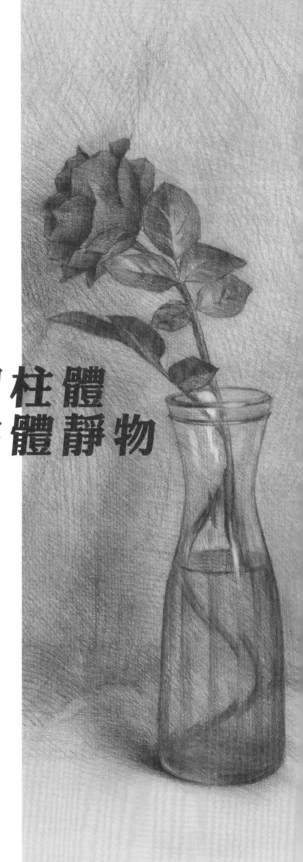

# 通過一個圓柱體
# 學畫所有柱體靜物

## CHAPTER 05

☑ 你知道圓柱體有什麼樣的透視嗎？

☑ 怎麼才能正確地畫出圓柱體？

☑ 如何將石膏圓柱體的技法運用到其他柱體中呢？

是不是通過描繪石膏圓柱體就能畫出所有的柱體靜物呢？仔細學習本章，見證學習的成效吧！

# 技法課 23　圓柱體的透視

圓柱體的透視可以用立方體來理解，同樣有三種透視，這裡重點介紹一下圓柱體的兩點透視和三點透視吧。

## 兩點透視

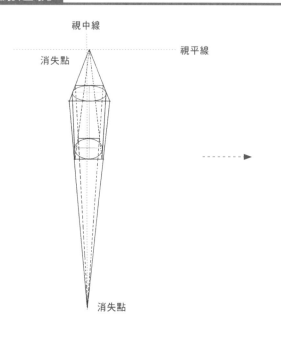

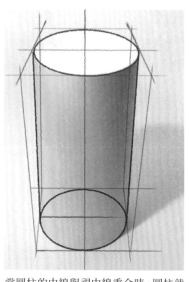

當圓柱的中線與視中線重合時，圓柱就是兩點透視，上下兩個圓面會消失於一點，側面的邊線消失於一點。

**Tips**

兩點透視時，圓面離視平線越遠，看到的圓面就越圓。

## 三點透視

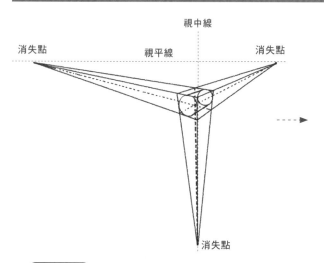

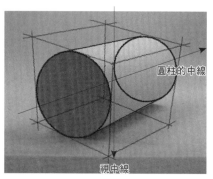

當圓柱的中線與視中線沒有在一條線上時，就會呈現三點透視。圓柱的邊線朝三個方向收縮，直到相交於一點；用倒下的圓柱來作例子尤為明顯。

**Tips**

三點透視時，視中線與柱體的中線不在一條線上。確定好柱體的中線才能定出柱體的方向。

## 實物上的圓柱體透視規律

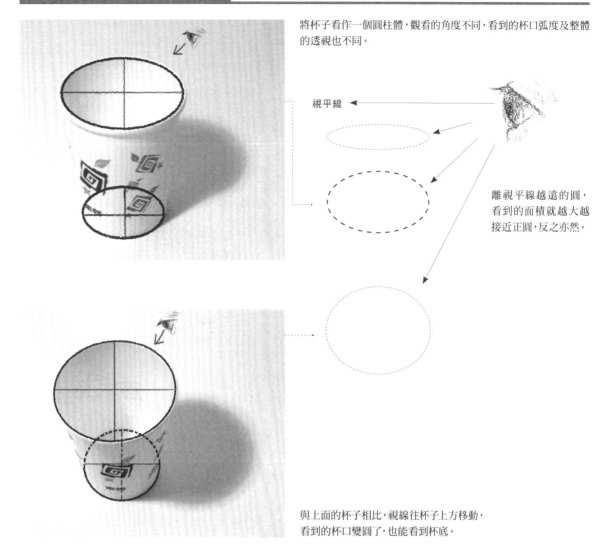

將杯子看作一個圓柱體，觀看的角度不同，看到的杯口弧度及整體的透視也不同。

視平線 ◄

離視平線越遠的圓，看到的面積就越大越接近正圓，反之亦然。

與上面的杯子相比，視線往杯子上方移動，看到的杯口變圓了，也能看到杯底。

---

## Q | 俯視時，越往下的圓面直徑越大嗎？

A 當上下的圓面大小一樣時，才會符合這樣的規律：越往下的圓面看到的直徑越大。但是當上下的圓面大小不同時，就不符合這樣的規律了。如右圖所示，當圓柱體上下的圓面一樣大時，俯視角度下，視覺上的直徑C＞B＞A。

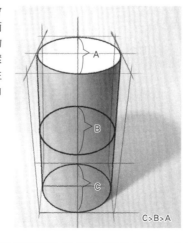

C＞B＞A

E＞F＞D

## 技法課 24　透過石膏圓柱體看柱體的規律

可以通過分析石膏圓柱體的結構和明暗關係來瞭解類似於柱體的物體的起形和上色法。

## 圓柱的起形與結構

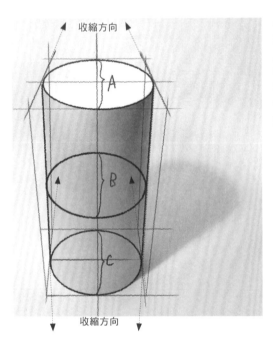

仔細觀察，圓柱是俯視角度的兩點透視，上、下兩個圓面及側面的邊線向上、下兩個方向收縮。

利用上一節學到的透視原理可知，圓柱體的側邊向下收縮於一點，圖中直徑C＞B＞A，運用觀察所得出的結論能更好、更快地起形。

**01** 確定圓柱的大致形狀。先畫一個十字坐標線作為參考，再根據畫紙大小定個合適的高度，根據前面學習的測量法確定圓柱的寬度，寬度約為高度的一半。

**02** 確定圓柱頂面及底面的圓面直徑。以高度（h）為參考，圓面A的直徑佔整個高度的⅕，在高度的⅓處畫條水平線，表現C面的直徑。

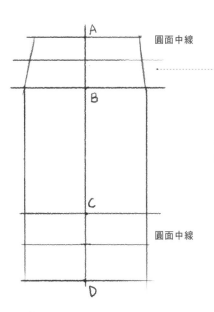

由於近大遠小的關係，圓面的中線並沒有在AB線的中間，中線會靠近GH邊一些，線段會短一些。

**03** 在AB和CD之間畫一條圓面的中線，並畫出頂面的透視線。注意頂面的透視線要往視中線收縮。EF邊比GH邊長。

**04** 用前面學到的切角法來畫頂面的圓面。

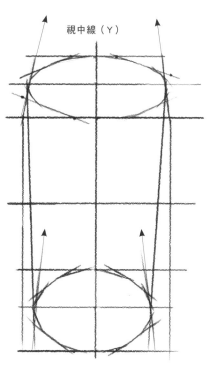

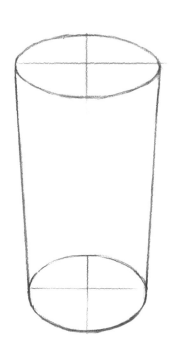

**05** 畫出圓柱的側邊。根據透視的方向，側邊往視中線收縮，可從頂面中線與邊線相交的點出發畫出圓柱的側邊。

**06** 畫出底面的圓面。根據頂面的透視方向，畫出底面的透視方向，透視線都要往視中線的方向收縮。用切角法畫出底面的輪廓。

**07** 擦掉多餘的線條，並用較圓滑的弧線將線稿補充完整，這樣圓柱體的起形和結構就畫完啦。

**Tips**

在立方體的基礎上理解整體的透視，圓面也用切角法來起形。

# 圓柱的明暗

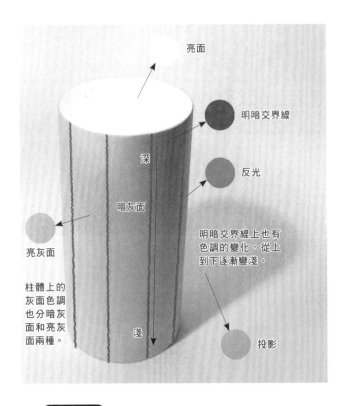

亮面

明暗交界線

深

暗灰面

亮灰面

柱體上的
灰面色調
也分暗灰
面和亮灰
面兩種。

淺

反光

明暗交界線上也有
色調的變化,從上
到下逐漸變淺。

投影

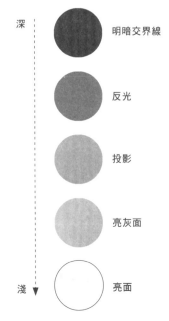

深

明暗交界線

反光

投影

亮灰面

淺

亮面

按照色調深淺將五大色調排序,
通過不斷地對比兩個面的色調,
才能準確地表現出物體的明暗。

## Tips

在表現弧面上的明暗關係時,色調要從明暗交界線向灰面和反光過渡。
多比較不同面的色調深淺,以此確認整體的黑、白、灰關係。

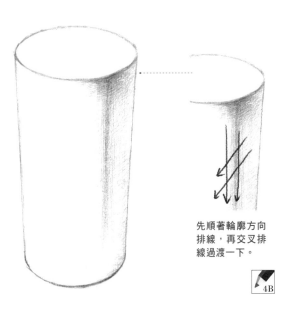

先順著輪廓方向
排線,再交叉排
線過渡一下。

4B

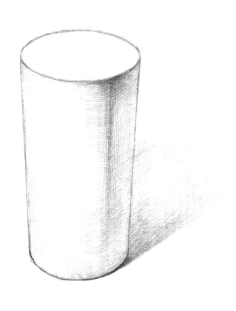

**08** 找到圓柱的明暗交界線,
輕輕地在明暗交界線處排線。

**09** 從明暗交界線向灰面過渡色調,畫出投影的大致位
置。從明暗交界線向左側橫向排線,並從圓柱底邊向
右側排線,畫出投影的色調。

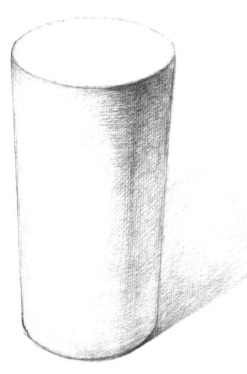

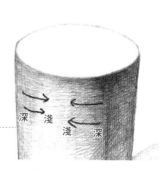

參考圖中的箭頭方向來排線，色調往中間逐漸變淺，以表現出弧面上的明暗關係。

**10** 刻畫暗面，並加深明暗交界線。向暗面反光處排線，並加深明暗交界線，以確保此處的色調最深。

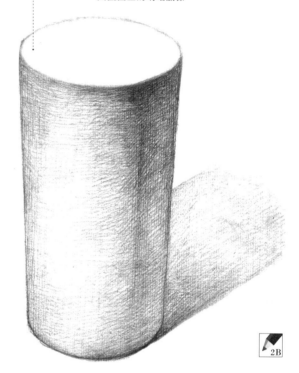

2B

**11** 刻畫灰面色調。從明暗交界線逐步向灰面過渡色調，注意留出亮灰面。

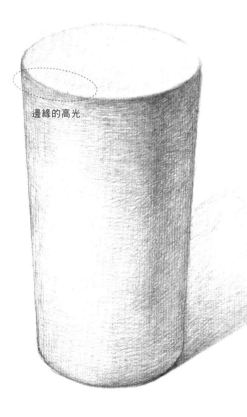

邊緣的高光

**12** 刻畫亮面色調。用硬一點的鉛筆在亮面輕輕排線，畫出亮面的色調，注意線條可以排得稀疏一些，留出靠前邊緣上的高光。

145

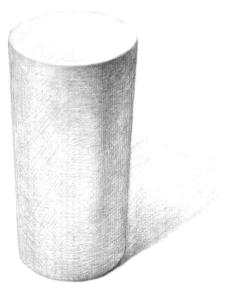

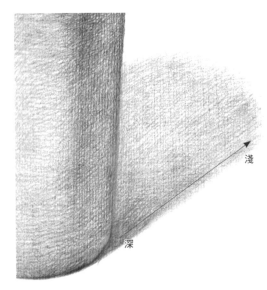

**13** 刻畫柱體上的色調。從明暗交界線向灰面過渡色調，藉以分開灰面與亮面的色調。在加深灰面色調時，也要保持明暗交界線的色調。

**14** 刻畫投影色調。從柱體底部向右側排線，加深投影的色調。在靠近柱體處的投影色調要深一些，向後逐漸變淡，邊緣處不要刻畫得太死板。

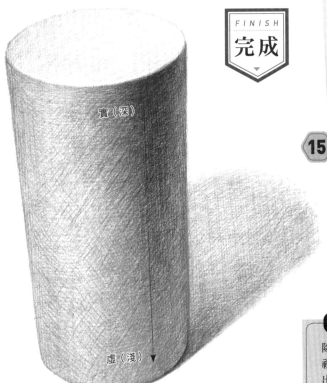

*FINISH*
## 完成

**15** 加深柱體靠上半部的明暗交界線。柱體下方的色調整體要淡一些，以體現出整體的虛實變化及空間感。留出反光的位置，這樣圓柱體的繪製就完成了。

### Tips

除了形體上的透視變化外，還有空間上的透視變化，即近實遠虛的變化，將這一點表現出來，就能更好地表現出物體的空間感。

# 技法課 25 一通百通的紙杯練習

## 圓柱體與紙杯的結構對比

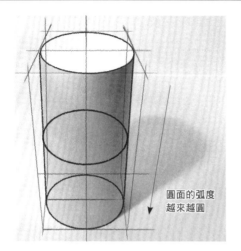

VS

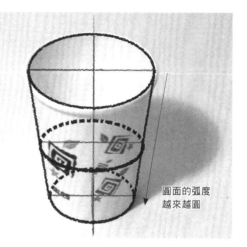

圓面的弧度
越來越圓

圓面的弧度
越來越圓

把杯子看作圓柱體，根據近大遠小的原理，距離我們最近的圓面面積要大一些。與圓柱不同的是，杯子的上下圓面其大小並不相同，所以不能光比較圓面的直徑，還要觀察兩個面的弧度，越往下的圓弧度越大也越圓。

> **Tips**
>
> 不管什麼形狀的柱體物體，都可以先確定最靠近我們的一個圓面，
> 其他圓面再通過觀察與該圓面的關係來確定。

## 圓柱體與紙杯的明暗對比

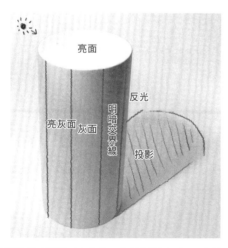

亮面

反光

亮灰面 灰面

明暗交界線

投影

VS

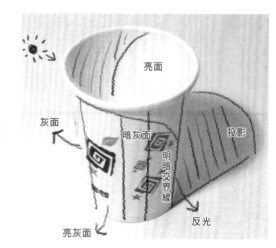

亮面

灰面

暗灰面

投影

明暗交界線

反光

亮灰面

從圓柱體的明暗關係可以確定五大調的位置，套用到紙杯上，在確定紙杯大的明暗關係後，再分析其局部的明暗，如杯口的投影，以及杯子內部的明暗等。

> **Tips**
>
> 在畫柱體的明暗色調時，要先分析大的明暗關係，然後再分析每個部分的細小變化。

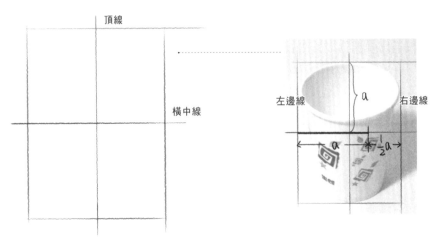

通過測量可以發現，以頂線到橫中線為一個參考長度 a，寬度大概為 1.5 a，以此定出大致的長寬範圍。

**01** 確定紙杯的大致形狀。先畫一個十字坐標線作為參考，再根據畫紙的大小定出一個合適的高度，並用測量的方法定出紙杯最寬的地方。

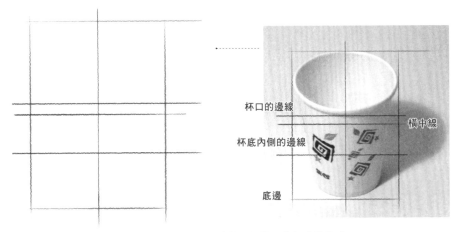

杯口在橫中線靠上一點，杯底內側的邊線在杯口邊線與杯子底邊的中間。

**02** 確定杯口和杯底的寬度。以紙杯的高度為標準，測量杯口與杯底的寬度。

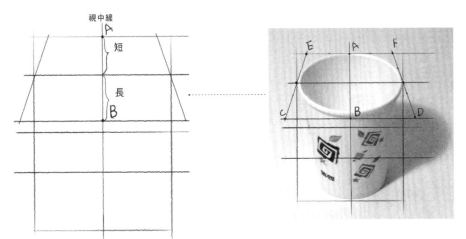

注意頂面的透視關係，頂面的中線會往上靠一些，且CD要比EF長。

**03** 畫出杯口的中線，並畫出杯口的透視線。在上一步的基礎上，在杯口的高度（AB）之間靠上一點處畫出一條水平線，定出圓面的中線，然後畫出杯口的透視線，注意透視線要往視中線收縮。

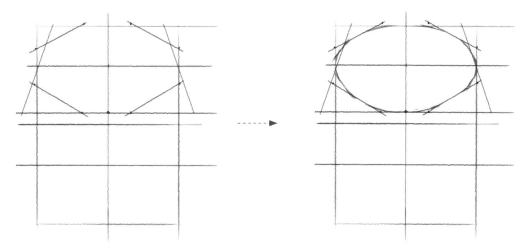

**04** 用切角法細化頂面的圓面。用前面章節學到的切角方式畫出頂面的圓,逐步將頂面的形狀切出來。

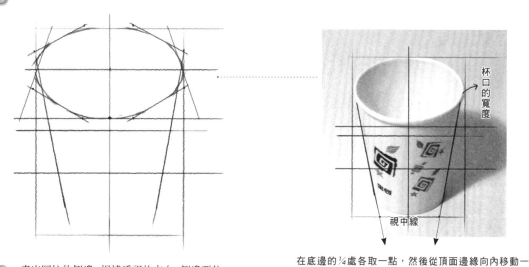

**05** 畫出圓柱的側邊。根據透視的方向,側邊要往視中線收縮。

在底邊的¼處各取一點,然後從頂面邊緣向內移動一點(因為杯子邊緣有一定的寬度)畫出杯子的側邊。

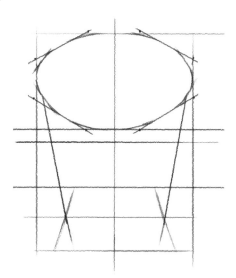

**06** 畫出底面的圓。根據頂面的透視方向,畫出底面的透視方向。

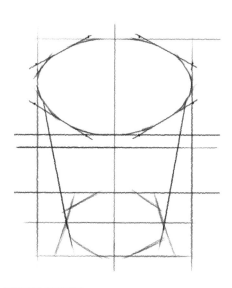

**07** 用切角法畫出底面。

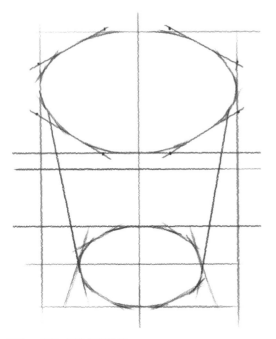

**08** 切角,細化底面的圓。

**09** 根據頂面的圓畫出杯口的寬度,靠後的寬度要比靠前的窄一些。

**Tips**

圓柱是在立方體的基礎上變化而來的,要時刻記住近大遠小的透視關係,多比較、多觀察繪畫對象,只有通過不停地觀察和修改,才能畫出完美的圓柱體。

---

## Q | 如何檢查畫的圓柱體是否正確?

**A** 前面介紹過,只有像圓柱體這樣上下的圓面積相等的物體,在俯視的角度下,其上下圓的直徑才會越來越大,而像案例中的杯子,上下的圓面其大小並不同,這時就要通過不斷地與實物進行比較,並結合近大遠小的透視原理,來確定是否畫得準確。

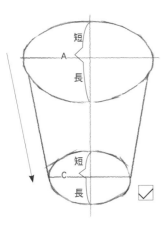

從上到下,圓面越來越圓。

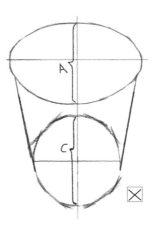

由於杯口比底面大,所以死記住 C > A 是錯誤的。畫出來的杯底會與杯口的透視不一致。

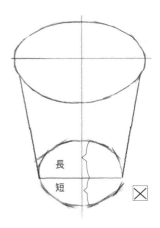

前面的圓面半徑比後面的短,不符合近大遠小的規律。

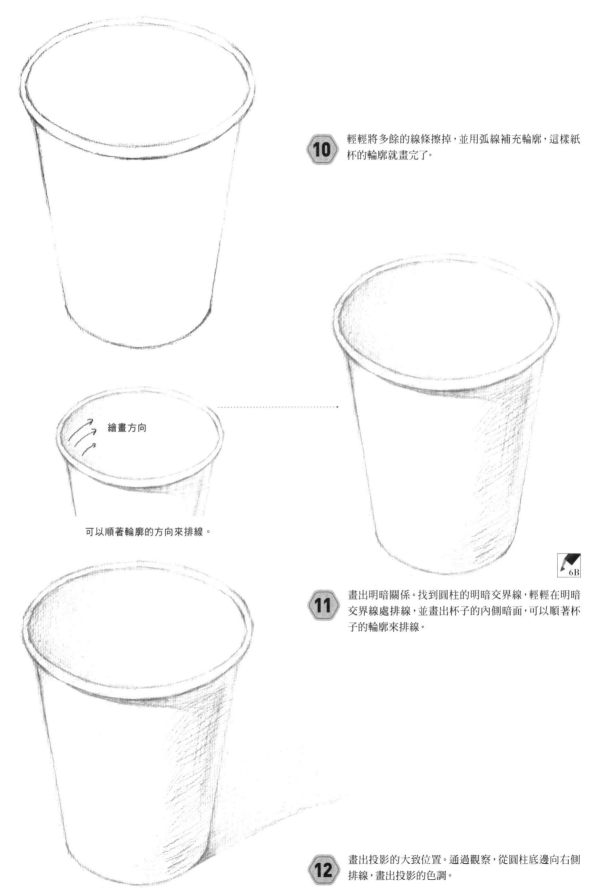

**10** 輕輕將多餘的線條擦掉,並用弧線補充輪廓,這樣紙杯的輪廓就畫完了。

繪畫方向

可以順著輪廓的方向來排線。

6B

**11** 畫出明暗關係。找到圓柱的明暗交界線,輕輕在明暗交界線處排線,並畫出杯子的內側暗面,可以順著杯子的輪廓來排線。

**12** 畫出投影的大致位置。通過觀察,從圓柱底邊向右側排線,畫出投影的色調。

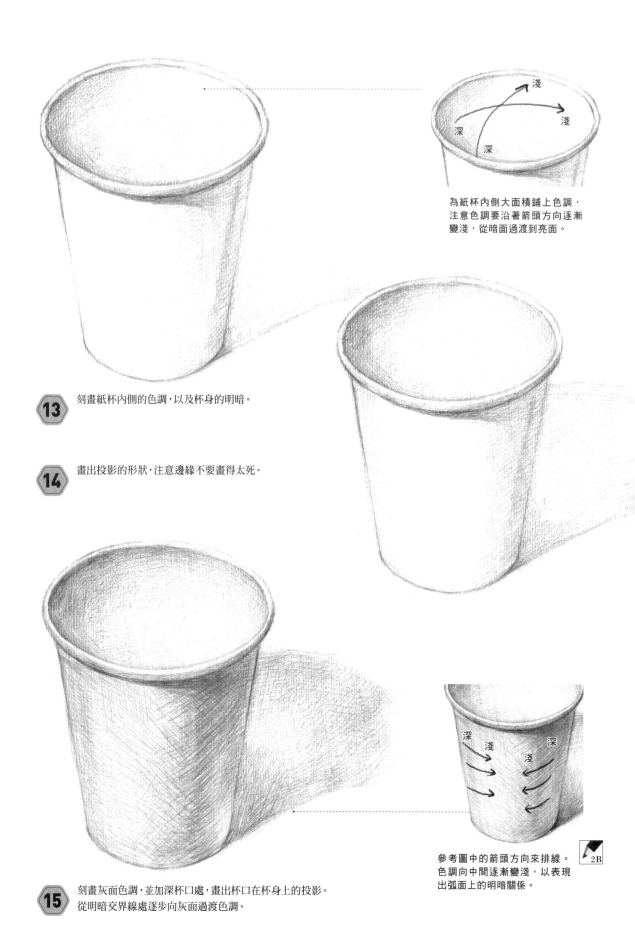

為紙杯內側大面積鋪上色調，注意色調要沿著箭頭方向逐漸變淺，從暗面過渡到亮面。

**13** 刻畫紙杯內側的色調，以及杯身的明暗。

**14** 畫出投影的形狀，注意邊緣不要畫得太死。

**15** 刻畫灰面色調，並加深杯口處，畫出杯口在杯身上的投影。從明暗交界線處逐步向灰面過渡色調。

參考圖中的箭頭方向來排線。色調向中間逐漸變淺，以表現出弧面上的明暗關係。

2B

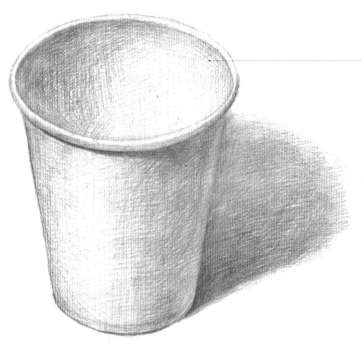

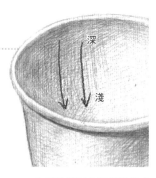

內側的暗面色調從邊緣處
往下逐漸變淡，可以順著
箭頭方向來排線。

**16** 加深紙杯內側及杯身的色調，讓紙杯的整體黑白灰關係更加明顯一些，
並加深投影的色調，畫出深淺的變化。

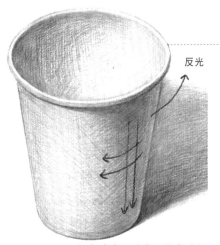

反光

杯身上明暗交界線處的色調
要最深，要從明暗交界線向
灰面和反光處過渡色調。

**17** 進一步加深明暗交界線，並輕輕
加深杯底邊緣處的投影色調，加
強投影的色調變化，這樣紙杯的
繪製就完成了。

4B

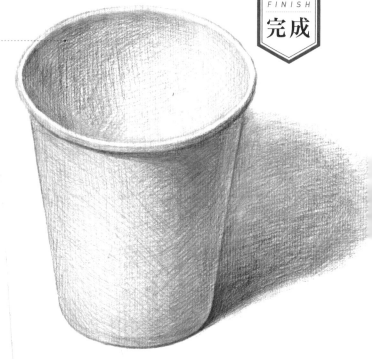

FINISH
完成

**Tips**

本身就是淺色的物體其色調不宜畫得過深，可以用深色的投影來襯托紙杯的形體。

153

## 不同角度的紙杯

繪製其他角度的紙杯時，要先找到它的中軸線以確定紙杯的大概方向。起形和明暗的繪製方法都可以參考前面所學的知識。

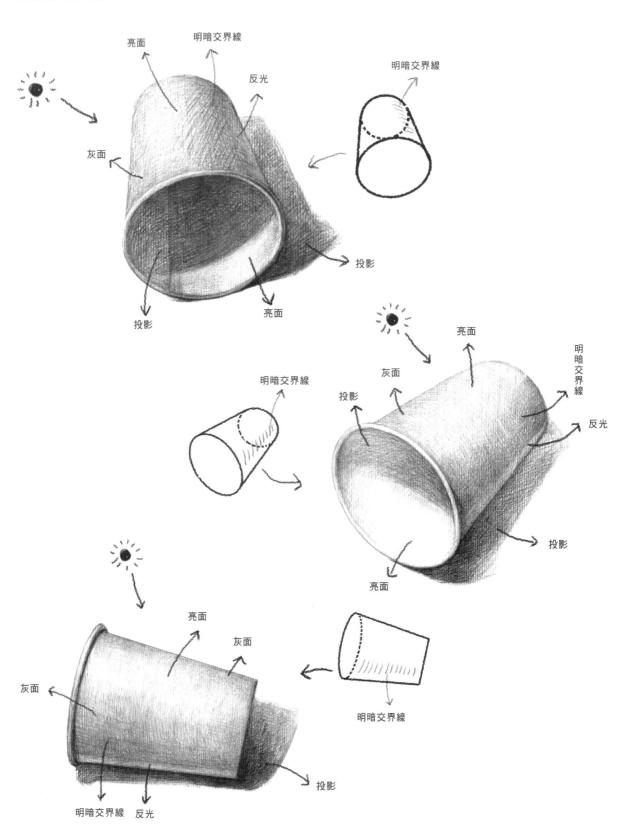

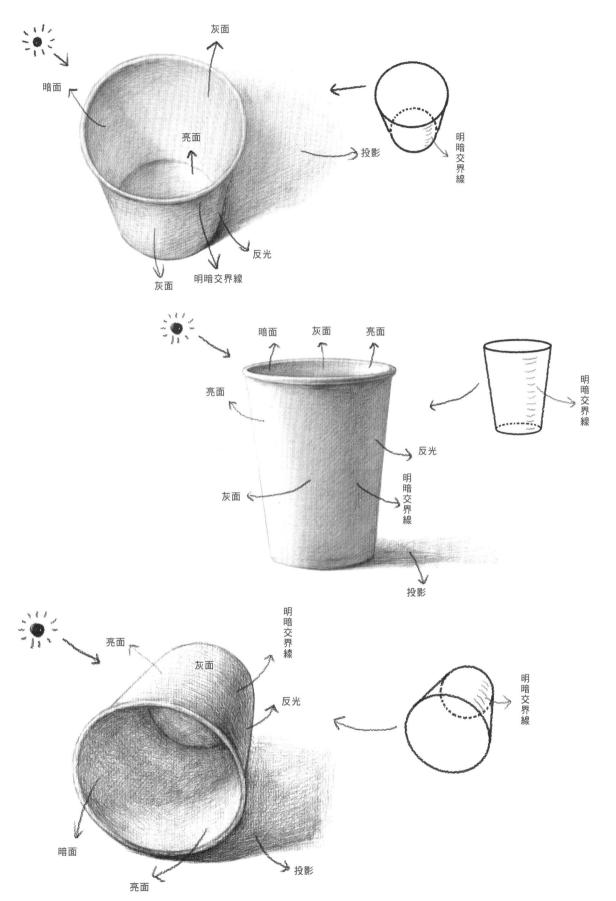

經過石膏圓柱體的學習以及一通百通的紙杯練習後，下面就來練習繪製其他的柱體靜物吧，這些物體都可以概括成圓柱體。

## 盤子的 360°講解

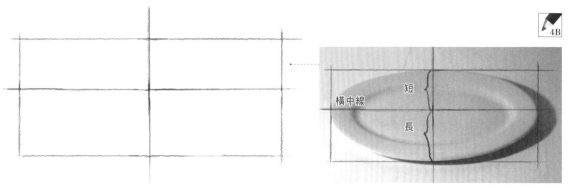

**01** 盤子也可以概括成圓柱，先找到盤子的中線，再定出高度和寬度。先確定一個十字形的坐標來確定盤子的方向，然後根據畫紙的大小設定一個合適的高度，並根據測量法確定出寬度。

確定盤子的中線時，由於透視的關係，橫中線會靠後一些，且靠前的盤子其邊緣要圓一些，靠後的要平緩一些。最後確定橢圓形盤子的所在範圍。

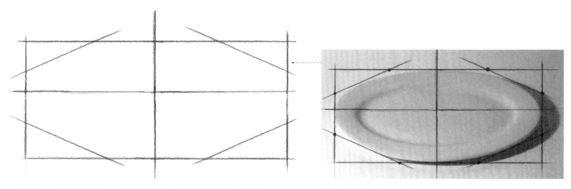

**02** 用切角法確定盤子的輪廓。用前面學到的畫圓法，在方形的基礎上用切角法確定出橢圓形的盤子輪廓。

將每條邊線分成 3 等分，連接轉角兩側的點，將角切掉，讓橢圓形輪廓逐漸圓潤起來。

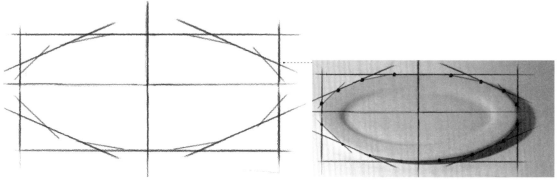

**03** 用切角法細化邊線。用相同的方法切角，讓邊線更加圓潤。

同樣將邊緣分成 3 等分，連接轉角兩側的點，再將角切掉，細化邊緣直到變得比較光滑。

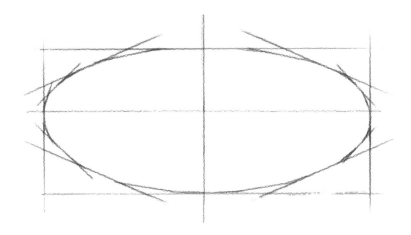

**04** 用切角法細化邊線。用相同的方法切角,讓邊線更加圓潤。

盤子兩側的邊緣寬度相等,大概是整體寬度的 $\frac{1}{8}$ (a),靠前的盤子邊緣寬度大概佔下半部高度的 $\frac{1}{3}$ (n),靠後的盤子邊緣的寬度佔上半部盤子的 $\frac{1}{3}$ (m)。

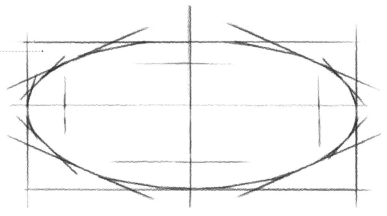

**05** 確定內部的圓的大致範圍。同樣要注意近大遠小的透視關係,靠後的盤子邊緣要窄一點。

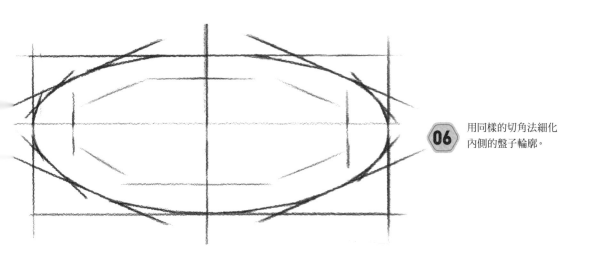

**06** 用同樣的切角法細化內側的盤子輪廓。

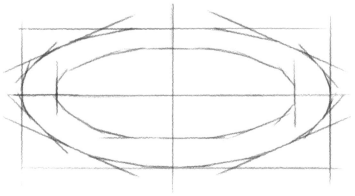

**07** 用切角法細化內側的盤口邊緣，讓盤口的輪廓圓潤起來。

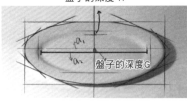

盤子的深度 H

盤子的深度G

由於內側的盤子底部向下凹，所以中橫線
要靠下一些，如圖a₂是盤子底部的中橫線。
注意透視的關係，如圖，H比G短一些。

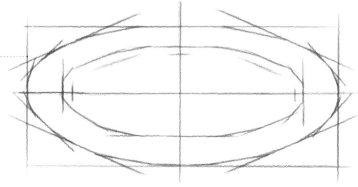

**08** 確定盤底內側的輪廓。注意盤底有點往下凹，
所以底部的中線比之前的中線靠下一些。

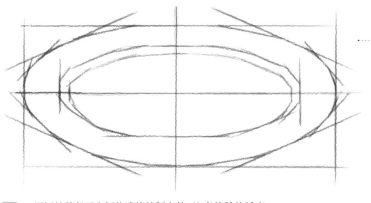

逐漸變窄

內側的盤底沿著盤子邊緣
逐漸變窄。

**09** 用短線將盤子內側的邊緣繪製完整。注意整體的弧度，
到兩側時邊緣逐漸變窄。

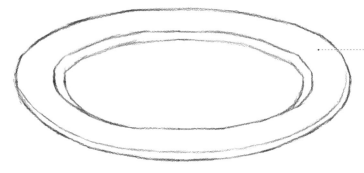

兩條弧線往近處逐漸拉開，
往遠處則逐漸重合。

**10** 用橡皮輕輕擦掉多餘的線條，並畫出靠前的盤子厚度，
注意穿插關係，盤子的起形部分就完成了。

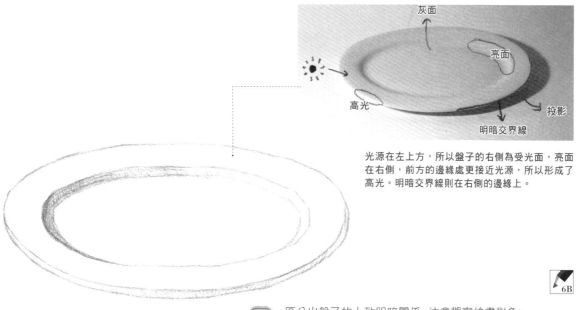

灰面

亮面

高光

投影

明暗交界線

光源在左上方,所以盤子的右側為受光面,亮面在右側,前方的邊緣處更接近光源,所以形成了高光。明暗交界線則在右側的邊緣上。

6B

**11** 區分出盤子的大致明暗關係。注意觀察繪畫對象,分析出其明暗關係,並畫出暗面的色調。

繪畫方向

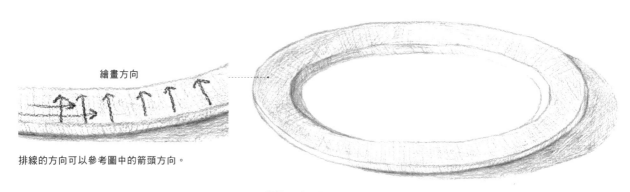

排線的方向可以參考圖中的箭頭方向。

**12** 畫出盤子邊緣的色調,並確定投影的大致位置。注意盤子邊緣的色調要比盤子內壁的色調淺。

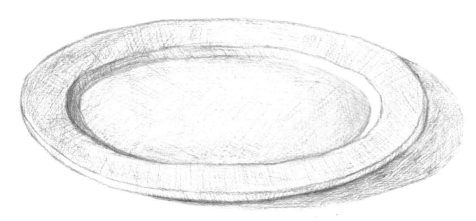

2B

**13** 畫出盤子中間的灰面。用鉛筆大面積排出盤子中間的灰面,注意色調要比盤子邊緣的色調淺一些。

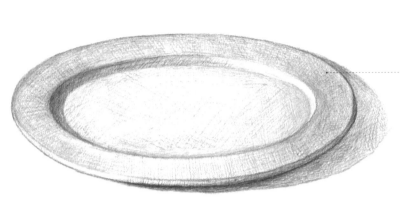
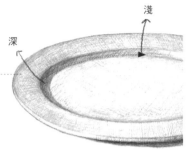

深　淺

盤子的內壁從左到右，慢慢從背光過渡到受光，色調也從左到右逐漸變淺。

**14** 加深盤子內壁的色調，及右側邊緣的暗面色調，以強化盤子的明暗關係。

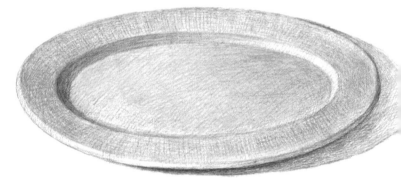

**15** 輕輕加深盤子的左側邊緣，讓受光的亮面亮一些。

**16** 調整整體的明暗關係，並加深投影的色調。沿著盤子的邊緣加深盤子的投影，靠近盤子的地方投影色調深一些。注意，投影是色調最深的地方，它拉開了整體的黑白灰關係。這樣盤子的繪製就完成了。

FINISH
完成

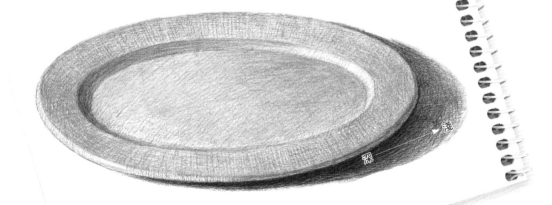

深　淺

## Tips

繪製時一定要多觀察描繪對象，不是靠光源的地方就一定是亮面，還要分析受光的情況。

## 陶罐

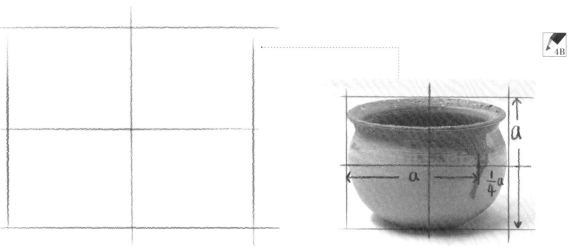

4B

**01** 確定陶罐的大致範圍。用十字形畫出參考線,再用測量法定出陶罐的長寬。

定出高度後,以高度(a)為標準測量寬度,寬度與高度的比例如圖所示。

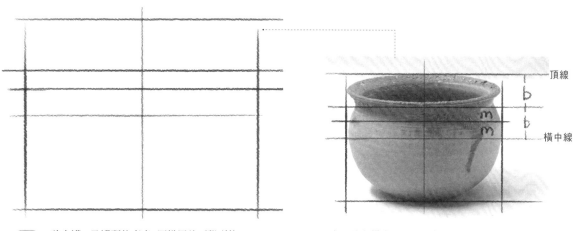

頂線

橫中線

**02** 確定罐口及罐頸的高度。同樣用前面學到的測量法或對比法來確定。

在頂線與橫中線中間畫條水平線定出罐口的寬度(b),在罐口所在的水平線與橫中線之間畫一條水平線,確定出罐頸的高度m(m是b的一半)。

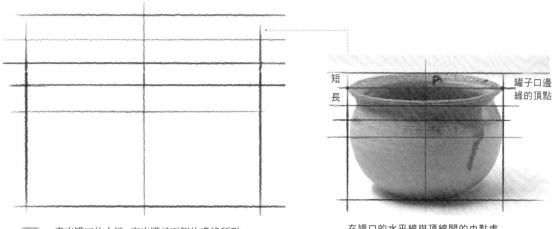

短

長

罐子口邊緣的頂點

**03** 畫出罐口的中線,定出罐子兩側的邊緣頂點。

在罐口的水平線與頂線間的中點處往上一點取一點(A),畫出水平線,水平線會經過罐口最寬的地方。

161

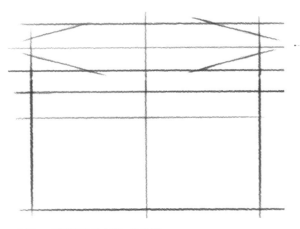

將罐口的方形輪廓的邊緣分成三等分，連接兩側的點將四個邊角切掉。

 用切角法畫出罐口的輪廓。
畫法與前面畫圓的方法一樣。

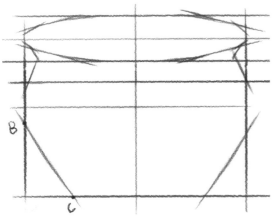

 用切角法讓罐口的輪廓圓潤起來，並細化罐身的輪廓。在側邊線⅓處取一點（B），底邊¼處取一點（C）並連接這兩點，將左下邊和右下邊的角切掉。

細化罐身的輪廓。在上一步的基礎上用切角法讓輪廓變得更加圓潤。

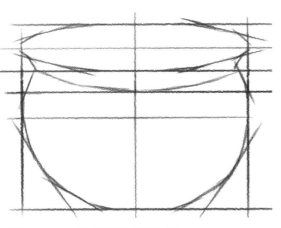

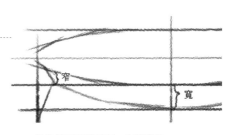

注意罐頸兩側略窄，中間稍寬。

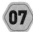 用切角法讓罐身的輪廓變得光滑，並畫出罐頸的輪廓。

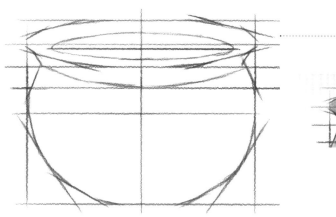

內側的邊緣同樣用切角法繪製出輪廓。

**08** 畫罐子內側的罐口。內側的邊緣要比外側的低，所以內側罐口的中線要往下移一點。

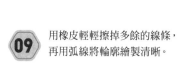

**09** 用橡皮輕輕擦掉多餘的線條，再用弧線將輪廓繪製清晰。

## Tips

分析罐子上的每個結構點，將罐子看作一個圓形，用前面學的畫有透視的圓的方法將它畫出來。

6B

灰面

亮面

亮面

反光

明暗交界線

灰面

投影

**10** 畫出罐子的大致明暗關係。可用長線條來確定暗面（包括明暗交界線和反光）的位置。

觀察繪畫對象，分析整體的明暗關係，不要被罐子上的斑紋影響了。罐身部分可看作圓柱體。

**11** 輕輕加深明暗交界線，並畫出投影的大致範圍。
可以長線條來定出暗面（包括明暗交界線和反光）的位置。

**12** 畫出罐身上的深色花紋，並輕輕加深罐口的灰面。
可以順著輪廓的方向來排線。

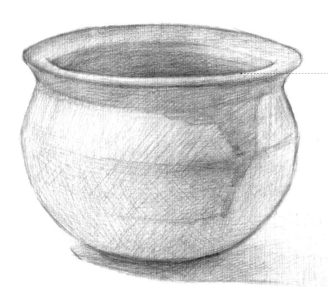

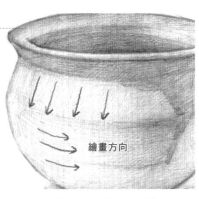

繪畫方向

可以順著罐子的結構方向來排線，這樣才不會讓線條看起來覺得很亂。

4B

**13** 加深罐身的亮面和灰面。為罐身的亮面和灰面大面積地鋪上一個整體色調，並加深明暗交界線。

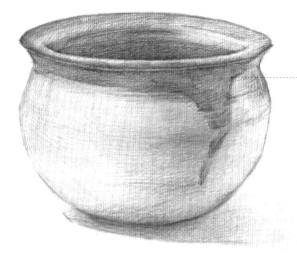

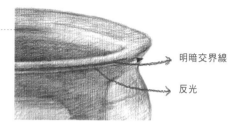

明暗交界線

反光

順著輪廓線來加深邊緣的明暗交界線，讓邊緣的面圓潤起來。注意，在邊緣下端留出一點反光。

**14** 加深罐口邊緣的明暗交界線，表現出邊緣的體積感。

淺

深

6B

加深罐子內側的色調，區分出內側與邊緣的色調。

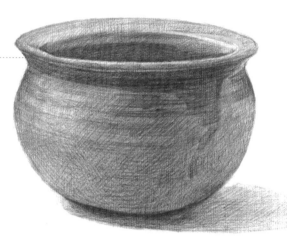

**15** 進一部加深罐身的色調，讓罐子的顏色更深一些。也得同時加深明暗交界線。

沿著箭頭方向在罐子的明暗交界線處畫些深色的筆觸，以表現罐子上的紋路。投影靠近罐子的地方色調要稍微深一些。

FINISH
完成

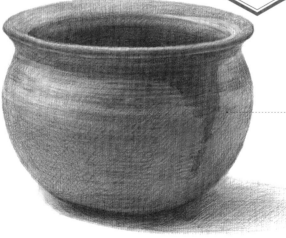

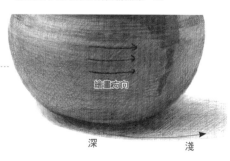

繪畫方向

深　　　　　淺

**16** 調整整體的色調，並加深明暗交界線，讓罐身的體積感更明顯。加深罐子內的深色部分，拉開整體的明暗色調。注意，投影的色調是從罐子底部向外逐漸變淺的。這樣陶罐的繪製就完成了。

**啤酒瓶**

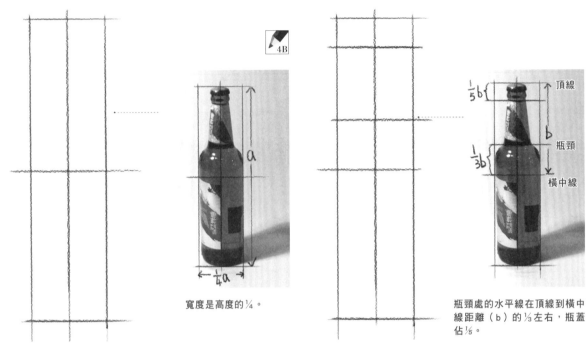

4B

寬度是高度的¼。

瓶頸處的水平線在頂線到橫中線距離（b）的⅓左右，瓶蓋佔⅕。

**01** 確定啤酒瓶的大致形狀。先畫個十字坐標線作為參考，再根據畫紙的大小定個合適的高度，以測量法確定啤酒瓶的寬度。

**02** 細化啤酒瓶的形狀。可用測量法找到瓶頸和瓶蓋的位置。

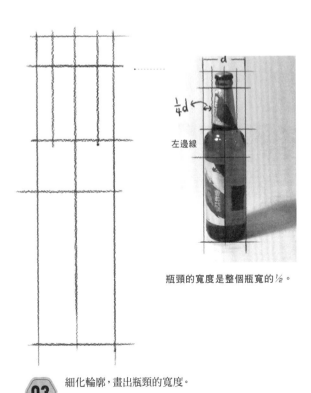

瓶頸的寬度是整個瓶寬的½。

**03** 細化輪廓，畫出瓶頸的寬度。

**04** 細化酒瓶的輪廓。畫出瓶頸的形狀，注意，在瓶口處要窄一些，底邊用切角法畫出瓶底的形狀。

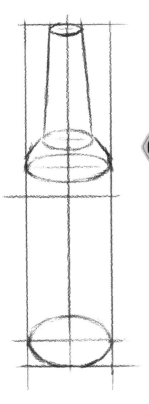

**05** 用切角法讓瓶身輪廓光滑些。擦掉多餘的線條，畫出酒瓶的透視結構線，並檢查形體是否準確。

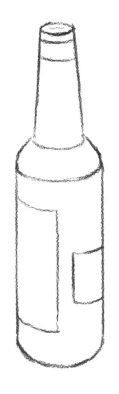

**06** 繼續刻畫輪廓細節，畫出瓶蓋的位置及瓶身上的標籤。注意，標籤的輪廓要隨著瓶子的形狀而變化。

**Tips**

在起形時多畫些結構線或透視線，以幫助把握整體形狀。最後檢查是否畫準確了。

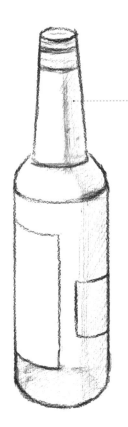

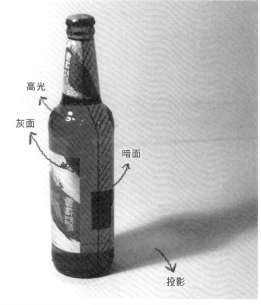

高光

灰面

暗面

投影

注意觀察光源的方向，分析明暗關係並在暗面排線。

**07** 起形完成後就開始上色調，先分出大致的明暗關係。可以用長線條來定出暗面。

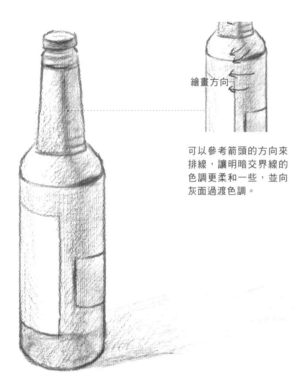

繪畫方向

可以參考箭頭的方向來
排線,讓明暗交界線的
色調更柔和一些,並向
灰面過渡色調。

**08** 輕輕在灰面排線,並畫出投影的大致位置。
從明暗交界線過渡到灰面時,瓶身的明暗關
係可以參考前面的圓柱畫法。

**09** 畫出標籤上的圖案,並輕輕加深
明暗交界線。

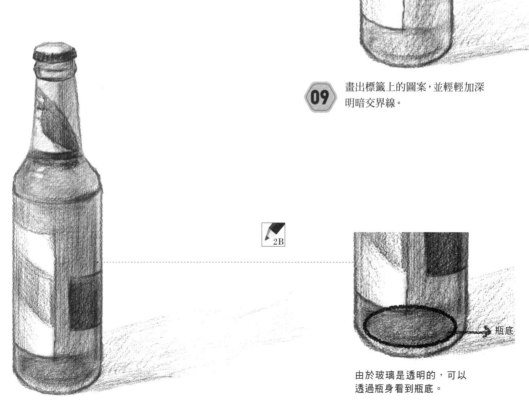

2B

瓶底

由於玻璃是透明的,可以
透過瓶身看到瓶底。

**10** 刻畫瓶蓋及瓶身的標籤處,
並輕輕加深瓶底的部分。

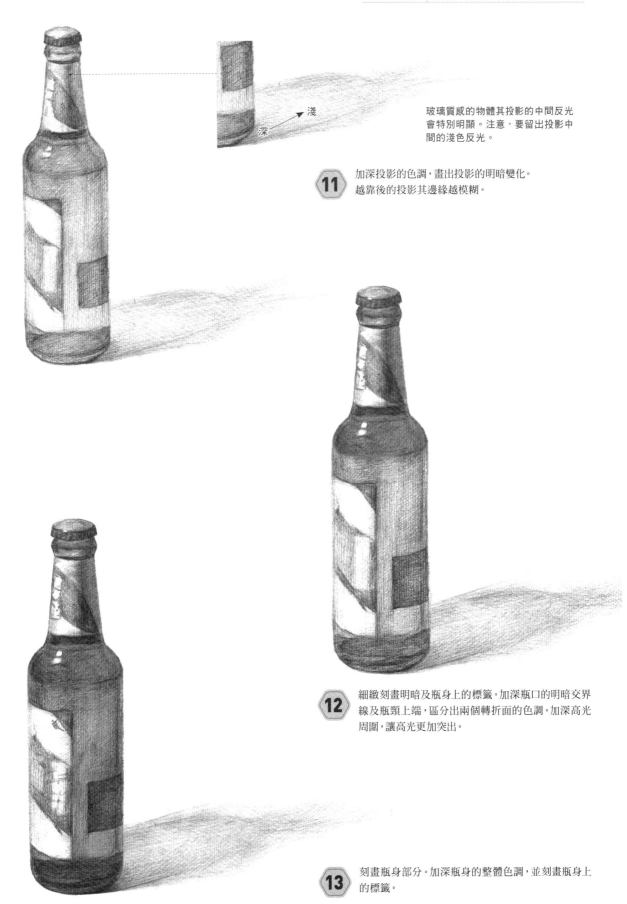

玻璃質感的物體其投影的中間反光
會特別明顯。注意，要留出投影中
間的淺色反光。

**11** 加深投影的色調，畫出投影的明暗變化。
越靠後的投影其邊緣越模糊。

淺

深

**12** 細緻刻畫明暗及瓶身上的標籤。加深瓶口的明暗交界
線及瓶頸上端，區分出兩個轉折面的色調。加深高光
周圍，讓高光更加突出。

**13** 刻畫瓶身部分。加深瓶身的整體色調，並刻畫瓶身上
的標籤。

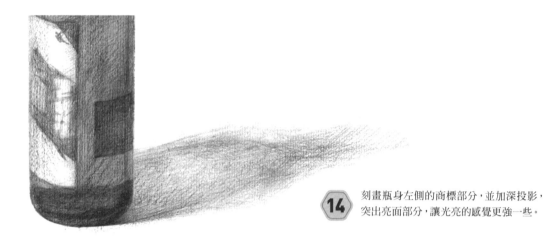

**14** 刻畫瓶身左側的商標部分，並加深投影，
突出亮面部分，讓光亮的感覺更強一些。

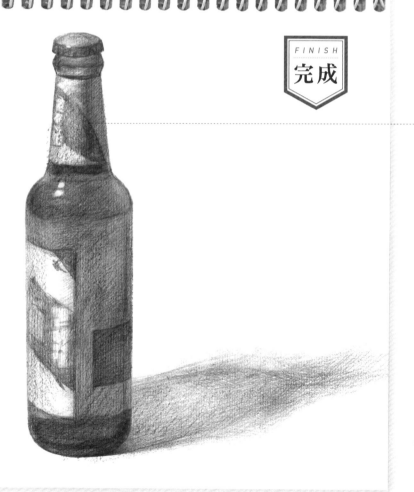

FINISH
**完成**

→ 反光

用軟橡皮輕輕擦淡反光，讓反光更加突
出，以加強啤酒瓶的玻璃質感。

**15** 調整整體的色調。加深瓶底的
暗面，增加整體的明暗對比，突
出物體的質感，這樣啤酒瓶的
繪製就完成了。

**Tips**
刻畫出明確的高光形狀以及突出反光的地方，以表現出玻璃的光滑質感。

## 水晶玻璃的花瓶

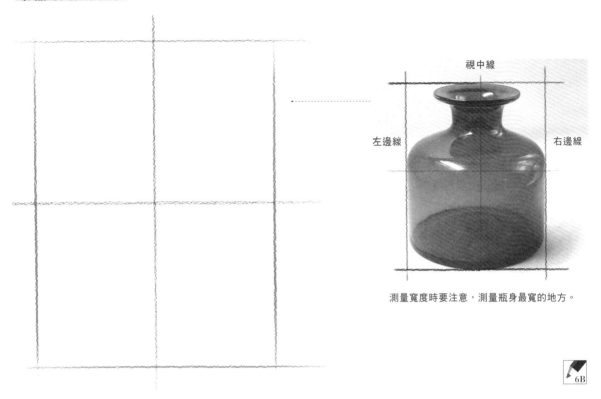

視中線

左邊線　　　　　　　右邊線

測量寬度時要注意，測量瓶身最寬的地方。

6B

**01** 確定花瓶的大致形狀。先畫個十字坐標線作為參考，再根據畫紙的大小定個合適的高度，用測量法確定花瓶最寬的地方。

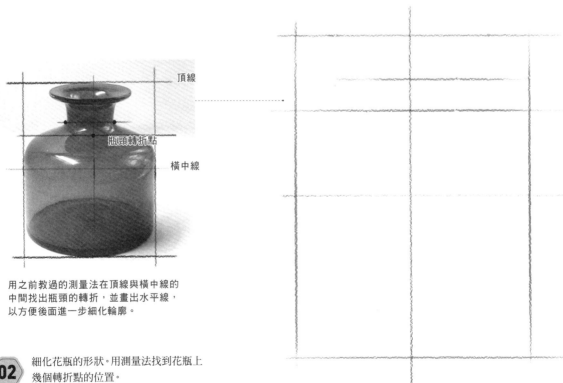

頂線

瓶頸轉折點

橫中線

用之前教過的測量法在頂線與橫中線的中間找出瓶頸的轉折，並畫出水平線，以方便後面進一步細化輪廓。

**02** 細化花瓶的形狀。用測量法找到花瓶上幾個轉折點的位置。

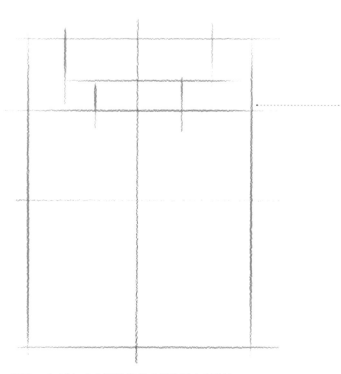

將頂邊均分成 5 份（每一份用 b 表示），
瓶口的寬度（AB）剛好佔了 3 份（3b），
定出瓶口的寬度。瓶頸的寬度（a）約佔整
個花瓶寬度的 ⅓。

**03** 定出瓶口和瓶頸的寬度。用測量法和對比法
定出瓶口和瓶頸的寬度。

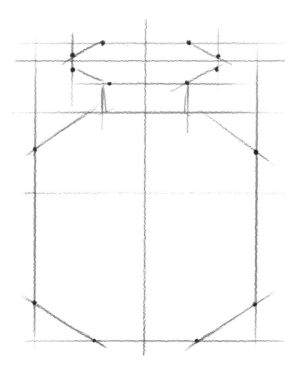

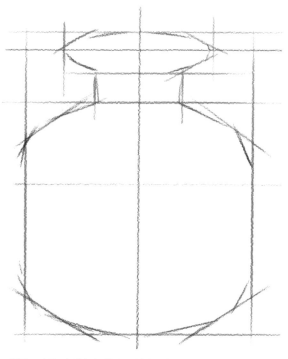

**04** 用切角法畫出瓶口和瓶身的弧度。先畫出瓶口的中
線，然後切出瓶口的形狀。

**05** 用切角法細化花瓶的輪廓，讓瓶口和
瓶底處圓潤起來。

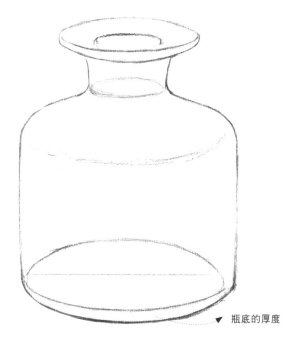

▼ 瓶底的厚度

**06** 進一步細化花瓶，讓花瓶更加圓潤，並將多餘的線條擦掉。

**07** 由於是透明質感，所以可以看到瓶底。參考瓶口的弧度，畫出瓶口的厚度和瓶底的圓面，注意越往下面越圓，瓶口越往兩側越窄。

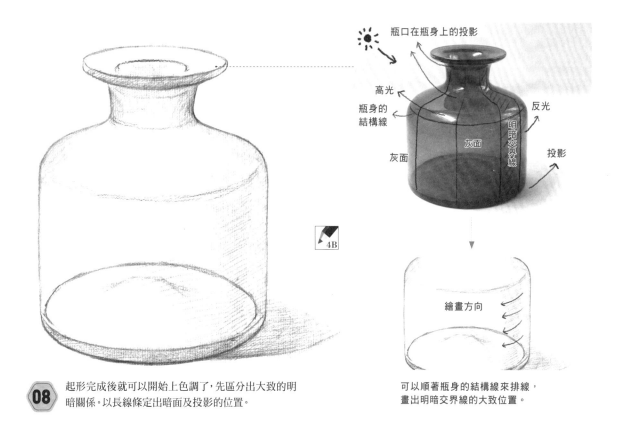

4B

**08** 起形完成後就可以開始上色調了，先區分出大致的明暗關係。以長線條定出暗面及投影的位置。

可以順著瓶身的結構線來排線，畫出明暗交界線的大致位置。

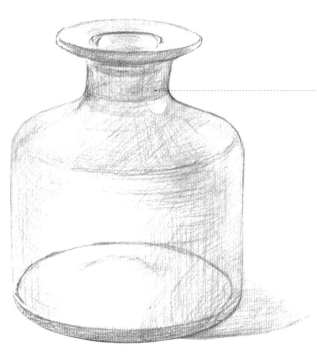

從明暗交界線向亮灰面排線,並加深
瓶身上方,區分出轉折面的色調。

**09** 沿著明暗交界線排線,加深瓶身的明暗色調,
並輕輕加深左側的灰面,注意留出反光部分。

從兩側往中間排線,兩側轉折
面處的色調稍深,中間稍淺,
以表現瓶身的體積感。

**10** 刻畫亮灰面。繼續在亮灰面排線,並用橡皮擦出高光,
注意加深明暗交界線。

**Tips**

將花瓶的瓶頸和瓶身概括成圓柱體,參照圓柱體的明暗關係來繪製。

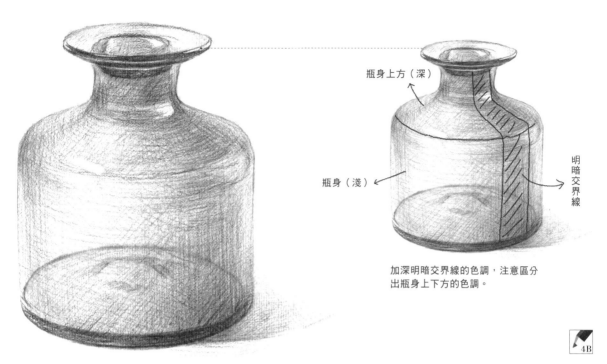

瓶身上方（深）

明暗交界線

瓶身（淺）

加深明暗交界線的色調，注意區分
出瓶身上下方的色調。

4B

**11** 進一步刻畫瓶身的明暗，加深整體色調。要以明暗交界線為中心來
加深瓶身的明暗關係，讓整體的體積感更強。

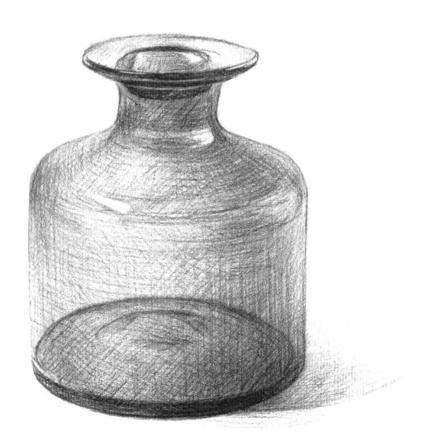

4B

**12** 刻畫瓶子內部的底面色調。在畫出瓶身的明暗色調之後，再來繪製瓶底的色調，
這樣可以保持整體的明暗關係。要記得加深邊緣輪廓。

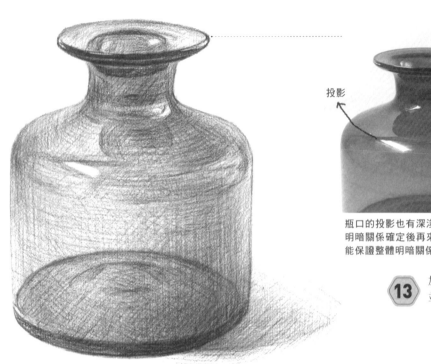

投影

投影

瓶口在瓶身
上的投影

瓶口的投影也有深淺變化,在整體的
明暗關係確定後再來畫投影,這樣才
能保證整體明暗關係不會亂掉。

**13** 加深瓶口和瓶底的暗部邊緣,
並畫出瓶口在瓶身上的投影。

高光

用硬橡皮切出一個角,擦出輪廓分
明的高光,更能體現玻璃的質感。

*FINISH*
# 完成

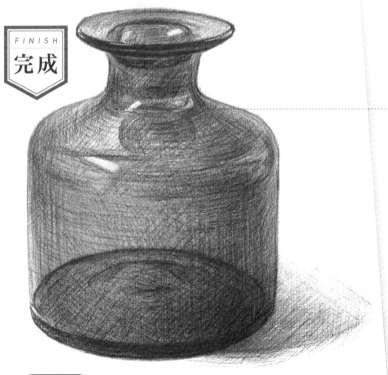

**14** 調整整體的色調,加深瓶身的
明暗交界線,及瓶底、瓶口的暗
部。用橡皮擦出瓶頸處的高光,
讓整體的黑白灰關係更加明
確。這樣花瓶的繪製就完成了。

## Tips

在畫明暗關係比較複雜的物體時,如玻璃上的投影及反光等,
要先畫出整體的明暗關係,再來繪製投影以及反光。

## 技法課 27　兩種物體的組合練習

這一小節就來進行兩種物體的組合練習吧！繪製的方法與前面所學的基本相同，可以將圓柱的起形與明暗關係的繪製法套用在不同的圓柱形物體上。

### 廚房一角：杯子和香蕉

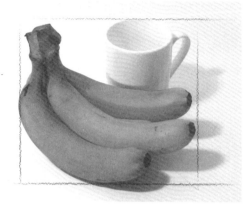

先用概括法定出組合物體的大致範圍，以方便後面細化輪廓。

**01** 確定組合物體的大致形狀。根據畫紙的大小定個合適的高度作為組合物體的整體高度，再用前面學到的測量法來確定組合物體最寬的地方。

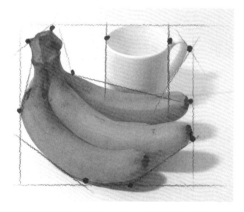

先找到轉折比較大的地方，以此定出物體的大致輪廓。

**02** 定出香蕉與杯子的大致形狀和位置。先找出組合物體上比較大的轉折點，並用長線條連接轉折點，定出組合物體的大致形狀。

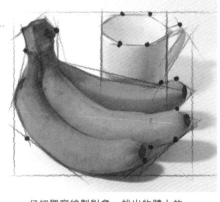

仔細觀察繪製對象，找出物體上的
轉折點，用短線切出香蕉的輪廓。

**03** 進一步細化香蕉以及杯子的輪廓。物體間的長短可以以一個寬度為標準，
其他的長短則參照此標準以對比法來確定。

**04** 細化香蕉的輪廓。參考邊線細化出每條香蕉的大致寬
度，可以用短線來表現大致的方向。

**05** 用橡皮擦掉多餘的草稿，讓輪廓清晰一些，
再進一步細化線稿。

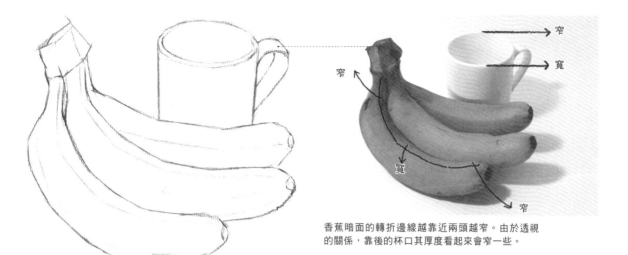

香蕉暗面的轉折邊線越靠近兩頭越窄。由於透視的關係,靠後的杯口其厚度看起來會窄一些。

**06** 畫出香蕉上的轉折邊線及杯口的厚度。
香蕉的轉折邊線可以參考香蕉的輪廓邊線來畫。

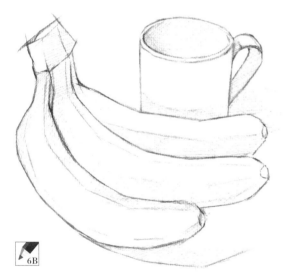

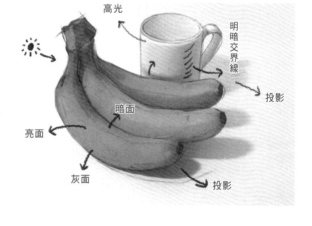

 6B

**07** 畫出暗部色調。觀察光源方向,在暗面排線,區分出明暗關係。

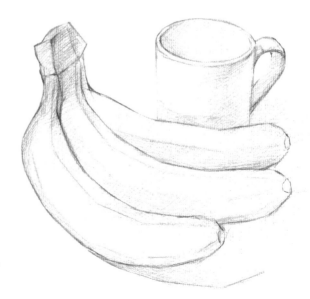

**08** 加深暗面,區分出香蕉上不同轉折面的色調,並畫出投影的色調。

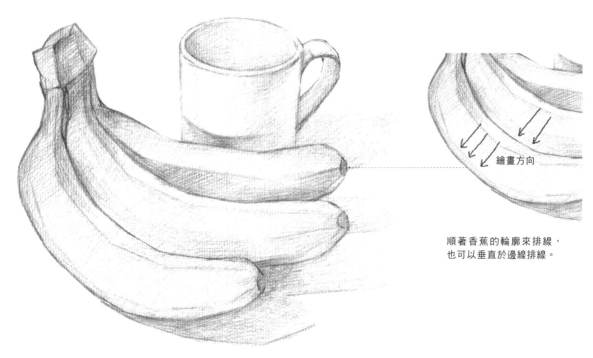

繪畫方向

順著香蕉的輪廓來排線，
也可以垂直於邊線排線。

**09** 加深暗面及香蕉在杯子上的投影。繪製亮面，區分出香蕉和杯子的色調，香蕉的色調要深一些。

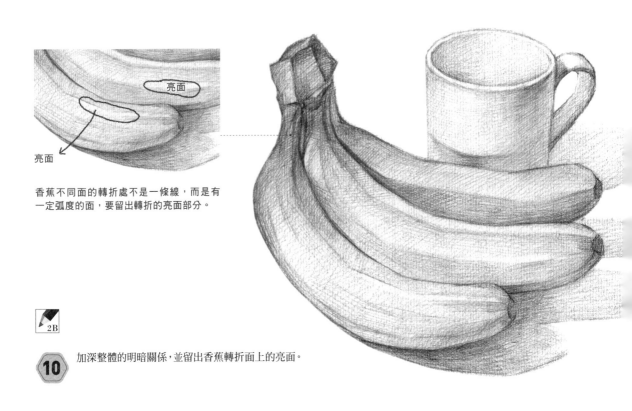

亮面

亮面

香蕉不同面的轉折處不是一條線，而是有
一定弧度的面，要留出轉折的亮面部分。

2B

**10** 加深整體的明暗關係，並留出香蕉轉折面上的亮面。

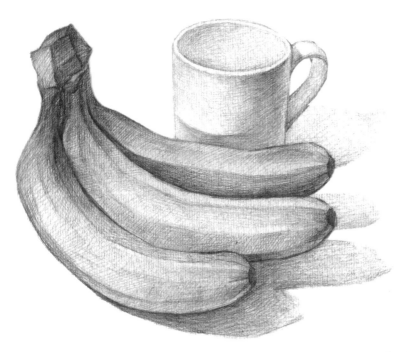

⑪ 刻畫香蕉的色調。在上一步的
基礎上，加深香蕉頭部的暗部
及每根香蕉的暗部色調，以加
強整體的體積感。

留白

對比不同物體及不同部分的色調，明
確最亮和最暗的地方，讓黑白的對比
更加明顯，最亮處可以直接留白。

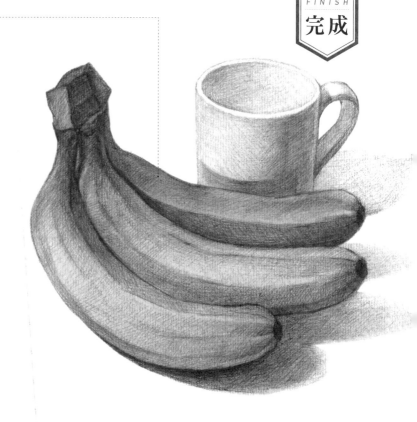

FINISH
完成

⑫ 進一步加深香蕉的色調及投影，讓
整體的黑白灰關係更加分明。並區
分杯子和香蕉的色調，這樣香蕉與
杯子的組合繪製就完成了。

## 關於透視

1. 可以在立方體的基礎上理解圓柱體的透視。
2. 兩點透視時,遠離視中線的圓面較圓,側面的邊線則往消失點收縮。
3. 三點透視時,視中線與柱體的中線不在一條線上,這時要定出柱體的中線才能更好地確定柱體的方向。
4. 除了形體上的透視變化外,還有空間的透視變化,即近實遠虛的變化,將這一點表現出來才能更好地表現出物體的空間感。

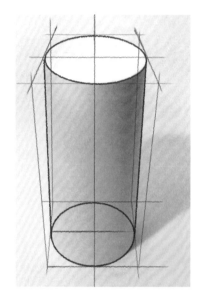

## 關於起形

1. 不管畫什麼形狀的圓柱體物體,都可以先確定最靠近我們的一個圓面,其他圓面再通過對比來確定。
2. 在起形時可以多畫結構線或透視線,幫助我們把握物體的整體形狀。

## 關於明暗

1. 在畫柱體的明暗色調時,要先分析其大的明暗關係,再分析每個部分的細小變化。
2. 繪製時一定要多觀察繪畫對象,不是靠近光源的地方就一定是亮面,還要分析受光的情況。
3. 表現弧面上的明暗變化時,色調要從明暗交界線向灰面和反光過渡,要多比較不同面的色調深淺,以此明確整體的黑白灰關係。

## 關於細節

1. 可以套用圓柱的明暗關係來分析柱體靜物,不要被物體上的其他深色花紋所誤導。
2. 表現玻璃的光滑質感時,要刻畫出明確的高光形狀,並突出反光部分。
3. 淺色物體的色調不宜畫得過重,可用深色的投影來襯托其形體。

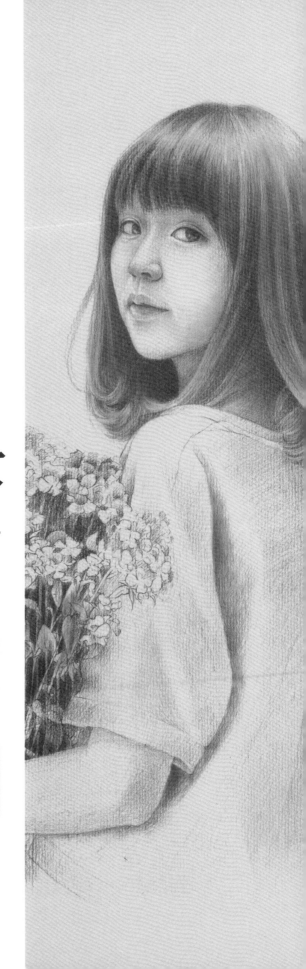

# 實戰！
# 畫一畫
# 清新美少女

## CHAPTER 06

☑ 人物素描的關鍵是什麼？

☑ 人物素描如何塑造體積感？

☑ 人物的光影明暗要如何判斷？

知道這麼多訣竅後，就拿起筆開始畫吧！

▶▶

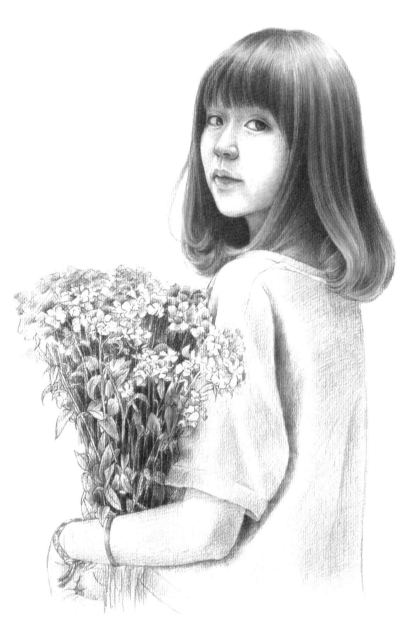

## 明暗分析

右上光源

頭部頂面迎光多，形成高光。且高光的形狀與頭部形狀的轉折一致，呈現弧形。

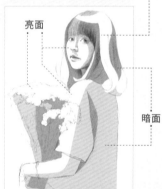

亮面

暗面

光源來自人物的右上方，頭頂處的迎光處形成高光，整體右側較亮。

## ¾側面的輪廓分析

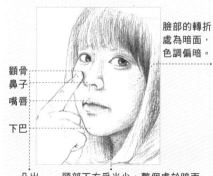

臉部的轉折處為暗面，色調偏暗。

顴骨
鼻子
嘴唇
下巴

凸出　　頭部下方受光少，整個處於暗面

根據女生頭部的轉向角度，找到頭與肩膀的轉折關係及光源方向，就可定好大致的明暗關係。女孩手裡捧著的花束需畫出體積感。

觀察照片可以看出，女生的右側臉較窄，左側臉更寬一些。

**01**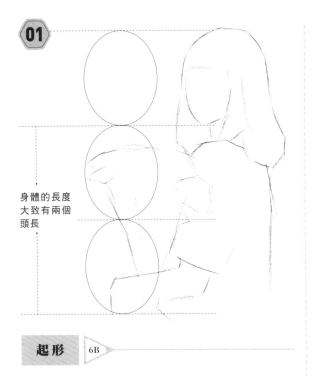

身體的長度
大致有兩個
頭長

**起形** ▷ 6B

1. 以一個頭部為單位，定出身體的比例。

**02**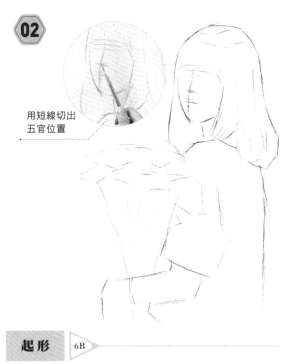

用短線切出
五官位置

**起形** ▷ 6B

2. 用短線定出五官的位置。畫的時候先用短線定位，無需
太細緻。

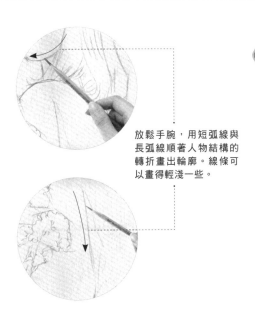

放鬆手腕，用短弧線與
長弧線順著人物結構的
轉折畫出輪廓。線條可
以畫得輕淺一些。

**細化輪廓** ▷ 4B

3. 用短線、長線相互切換，細化出捧花女生的輪廓，畫時切
記不用太死板，可在後續上調子時逐步細化。

**03** 跟隨結構，畫出五
官線條的大致走向

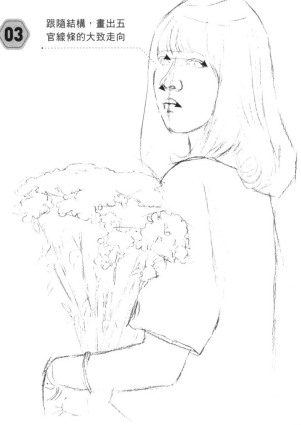

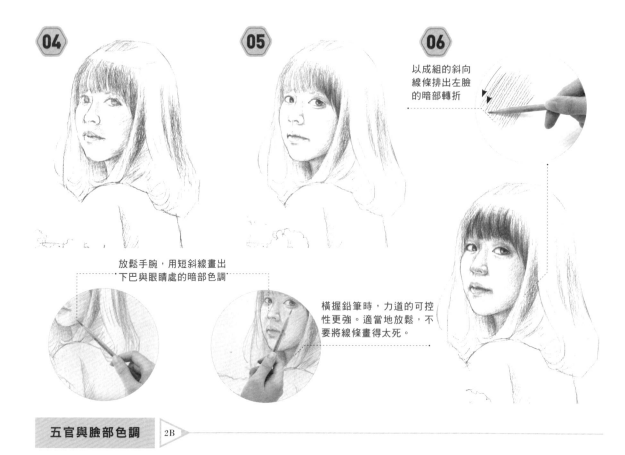

以成組的斜向
線條排出左臉
的暗部轉折

放鬆手腕，用短斜線畫出
下巴與眼睛處的暗部色調

橫握鉛筆時，力道的可控
性更強。適當地放鬆，不
要將線條畫得太死。

**五官與臉部色調** ▷ 2B

4. 先找出固有色最深的眼睛、嘴巴，鋪上一層底色。將大致的黑白灰區分出來。

5. 削尖鉛筆，細化、加深眼睛，並排出臉上暗部的色調。

6. 進一步細化臉部色調，注意控制好筆觸的方向及力道。

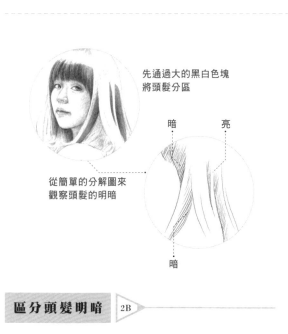

先通過大的黑白色塊
將頭髮分區

暗　　　亮

從簡單的分解圖來
觀察頭髮的明暗

暗

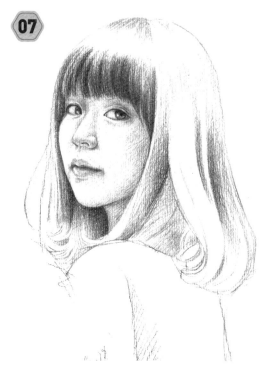

**區分頭髮明暗** ▷ 2B

7. 多用斜向線條來區分頭髮的大概明暗。力道稍輕些以免
　 一次畫得太死，導致後續細節難以處理。

在頭髮的暗部，快速畫出斜向短線。

輕輕疊畫，可增加頭髮暗部的變化。

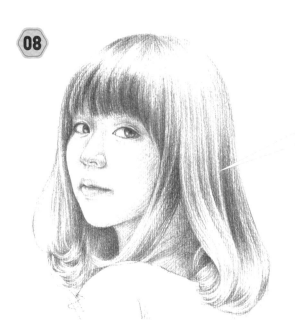

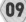

斜握鉛筆描繪瀏海處的細節，筆觸的方向要與頭髮彎曲的方向一致。一層層的逐步疊畫，切勿一次性畫得太死板。

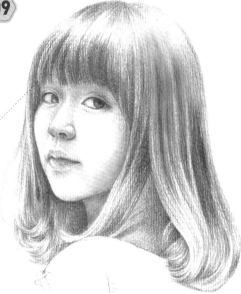

輕輕畫出外側的彎曲頭髮

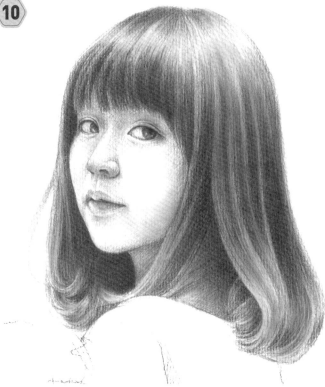

## 頭髮色調 ▷ 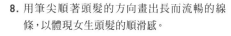 4B

8. 用筆尖順著頭髮的方向畫出長而流暢的線條，以體現女生頭髮的順滑感。

9. 用細密的短弧線刻畫出瀏海的蓬鬆感

10. 把筆尖削尖削長，加深頭髮的暗部色調，增加頭髮的厚度感。

**11**

多用短弧線勾
畫花束的細節

**12**

用短線條畫出花
束間的暗部色調

花束頂面受光多，最亮

灰

深灰

暗面黑

從簡單的色塊分析出花束整體的明暗
色調，將複雜的花束簡單化。

**13**

成組的斜向線
快速排出暗部

斜握鉛筆時，可用小指撐住
畫紙，避免整個手掌附在畫
紙上，將色調抹花了。

**花束色調** ▷ 4B

11. 勾出輪廓後，花朵的部分用曲線畫出大致的形狀。

12. 用斜向短線畫出枝幹間的暗部色調。

13. 削長筆尖，斜握畫筆加深花束的暗部。

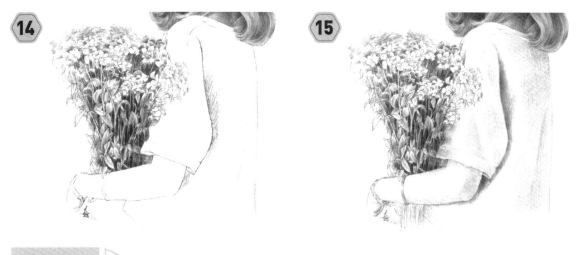

## 衣服色調　4B

14. 先用斜向線條畫出衣服的暗部。

15. 橫握鉛筆,畫出衣服的灰面。再用紙巾抹勻筆觸,表現出衣服柔軟的質感。

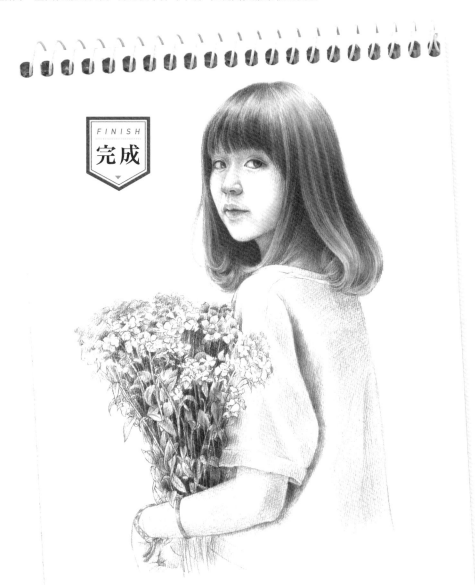

FINISH
完成

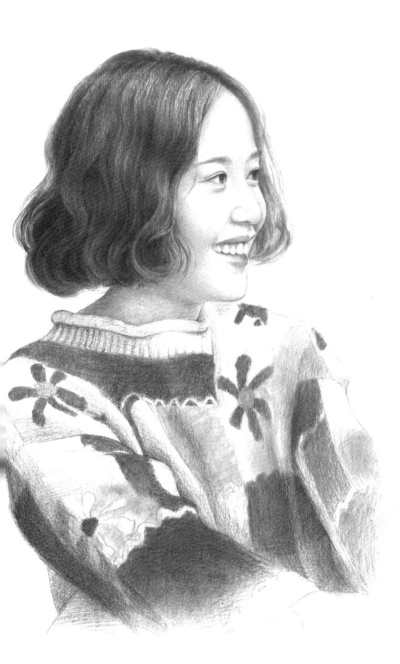

此角度可以看到小面積的左側臉及眼睛，眼睛的形狀會發生變化，不再是梭形，而是呈三角形。這位女生的臉型為典型的鵝蛋臉，畫時要表現此特點，效果會更棒。

## 明暗分析

左上光源

臉部左側整體迎光多，呈亮面。

衣服的褶皺處因為起伏變化，形成了亮面與暗面。

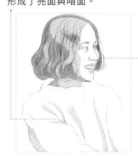

從照片中的明暗方向來看，亮面在左側，暗面在右側，且右上最亮。

## 正側面的輪廓分析

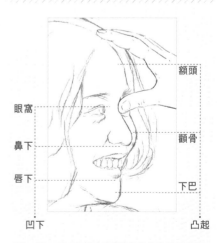

額頭

顴骨

下巴

眼窩

鼻下

唇下

凹下　　　　凸起

摸一摸，可以發現左側的眼睛在大的臉部起伏下，處於凹面。臉部有細微的凹凸，用手觸摸即可感受到。

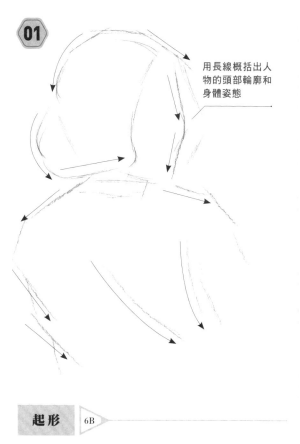

**01** 用長線概括出人物的頭部輪廓和身體姿態

**02** 以鼻子為單位，用鉛筆對比出五官的位置。

用簡單的弧線添加一些皺摺

**起形** 6B

1. 放鬆手腕橫握鉛筆，用長弧線畫出女孩的大致輪廓。

**起形** 6B

2. 用橫向線條畫出五官的大致位置。

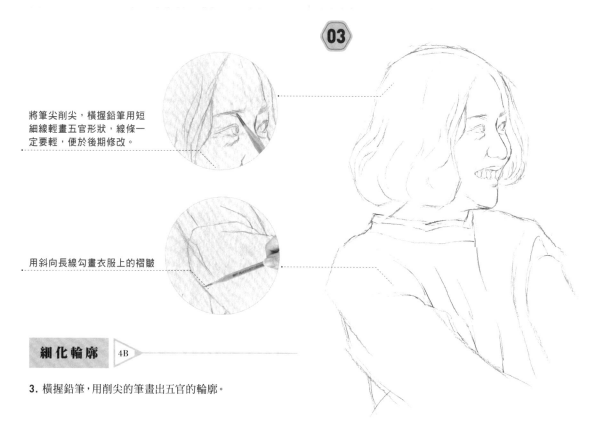

**03**

將筆尖削尖，橫握鉛筆用短細線輕畫五官形狀，線條一定要輕，便於後期修改。

用斜向長線勾畫衣服上的褶皺

**細化輪廓** 4B

3. 橫握鉛筆，用削尖的筆畫出五官的輪廓。

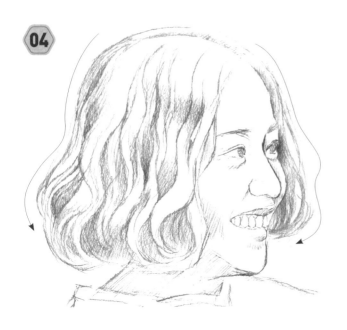

**04**

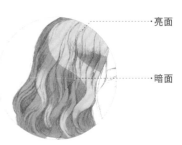

亮面

暗面

根據左上的光源方向,可以判斷出左上方的頭髮最亮,右下的頭髮要深一些。

**05**

受光多,亮

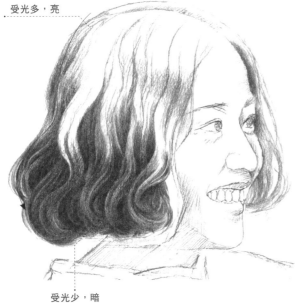

受光少,暗

順著頭髮彎曲的程度來勾畫線條會更有質感

**06**

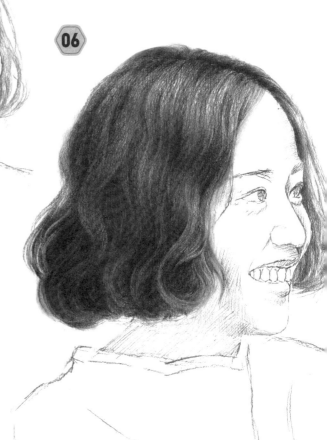

---

頭髮色調 ▷ 6B ▬▬▬▬▬▬▬

4. 用斜向筆觸在頭髮的暗部整體鋪上一層底色調子,大致區分出明暗。

5. 用更為細密的線條去描繪頭髮右下的暗部,這樣可以在後續畫亮部時有個深淺的參照。

6. 順著頭型方向畫出亮部的頭髮色調。用筆盡量輕柔些,以增加頭髮的細膩質感。

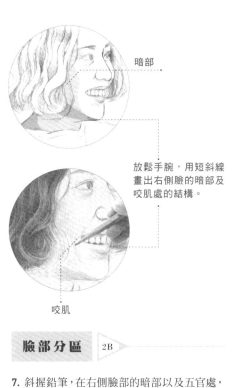

暗部

放鬆手腕，用短斜線
畫出右側臉的暗部及
咬肌處的結構。

咬肌

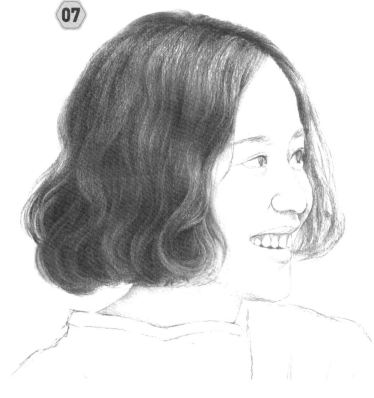

**臉部分區** 2B

7. 斜握鉛筆，在右側臉部的暗部以及五官處，
   輕輕畫出色調。

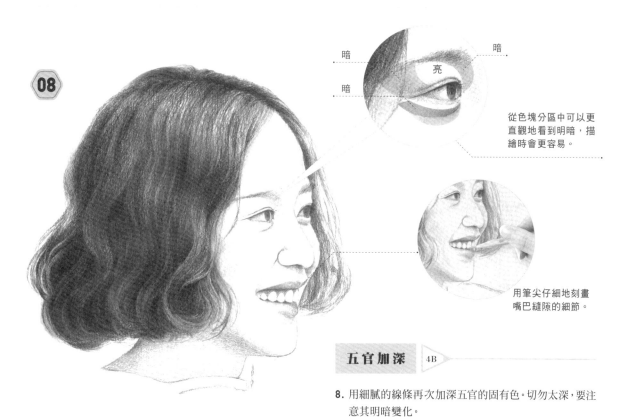

暗　　　　　暗

亮

暗

從色塊分區中可以更
直觀地看到明暗，描
繪時會更容易。

用筆尖仔細地刻畫
嘴巴縫隙的細節。

**五官加深** 4B

8. 用細膩的線條再次加深五官的固有色。切勿太深，要注
   意其明暗變化。

**09**

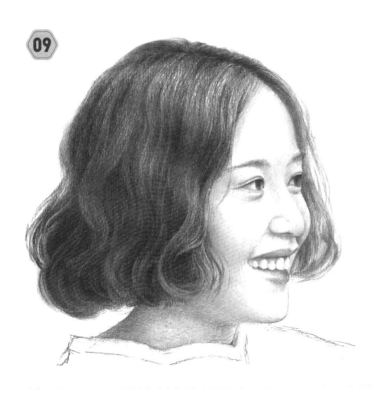

成組斜向線
快速排出暗部

用橫握鉛筆的
方式去刻畫

臉部加深 2B

9. 多用斜向線條來區分脖頸處與臉部的明暗。
力道稍重一些,逐步加深色調。

**10**

繼續調整衣服的
輪廓線

用筆尖去勾畫衣服上的花紋

斜握鉛筆,更易掌控

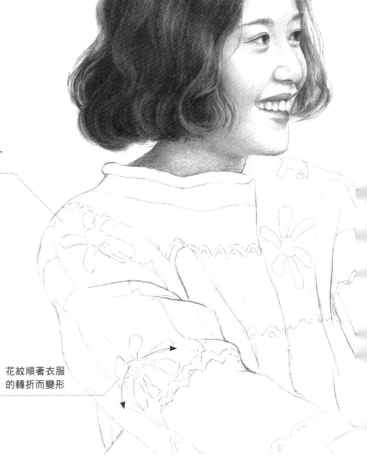

衣服花紋 4B

10. 削尖筆尖,斜握鉛筆細緻地畫出衣服上
的花紋。畫的時候要注意,花紋要隨著
衣服的轉折而變形。

花紋順著衣服
的轉折而變形

**(11)**

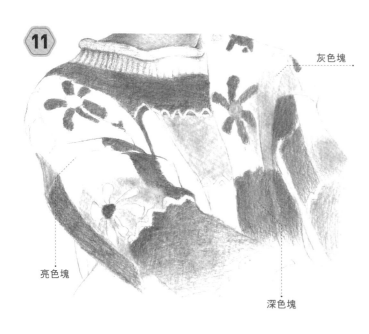

灰色塊

亮色塊

深色塊

### 衣服花紋 ▷ 4B

11. 橫握鉛筆，用大色塊塗畫出衣服上的明暗色塊，描繪出衣服上的圖案樣式。

衣服褶皺處的暗部處理要
多用斜向線條來描繪

FINISH
**完成**

下筆時用筆鋒塗抹色塊，
以塗出毛衣的毛絨質感

交疊的線條

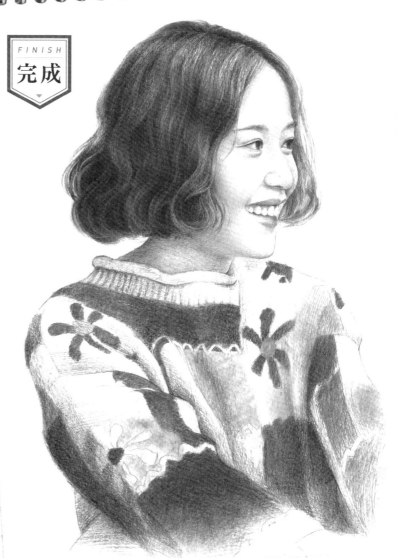

## 附錄 01 素描問題大匯總

### Q01 我沒有繪畫基礎，自學素描可以嗎？

**A** 當然可以，本書就是針對完全沒有繪畫基礎的初學者編寫的。隨著本書每天堅持畫一個小時，多練習，就能找到素描的訣竅，讓你從完全不會的小白成為素描高手。

自學素描的過程：

第一階段：書中第二章講解了19種線條的畫法，你都學會了嗎？練習到畫得和書上一樣好之後再進行下一階段吧！

第二階段：學會觀察對比，瞭解透視和結構，掌握明暗和光影，並學習不同物體的質感和構圖。

第三階段：從簡單的幾何圖形開始，舉一反三地進行單個物體的練習。

第四階段：畫更多的組合物品。

### Q02 我連形狀都畫不好，還能學好素描嗎？我是不是沒有繪畫天賦啊？

**A**

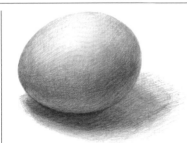

誰都不是一出生就會畫畫的，像達文西堅持畫雞蛋一樣去畫你想畫的東西吧，只要大膽下筆，多觀察、多練習，沒有什麼東西是學不會的。

### Q03 怎樣制定素描學習計劃呢？

**A** 制定打卡計劃，每天練習一小時，請家長、朋友監督，靜下心來練習。或制定自我獎懲小規則，學完一個章節就給自己一個小獎勵，鼓勵自己學習下去，這也是個不錯的方法哦。

當然，關鍵還是自己要有恆心、有毅力，要堅持下來。

### Q04 剛開始學素描應該多臨摹還是多寫生？

**A** 一開始不知道要畫什麼和怎麼畫的時候，可以從臨摹開始，學習別人怎麼用筆、線條的輕重變化、構圖和一些特殊的筆觸等。

練習一段時間後，慢慢對繪畫有了自己的理解，找到了繪畫的技巧和方法後，外出寫生也就很簡單了。不過，一開始就外出寫生也可以，看到什麼就畫什麼，把看到的東西勇敢地畫出來，也是一種很好的體驗。

門采爾素描作品

梵谷素描作品

### Q05 學畫畫一定要先學素描嗎？學習素描是不是一定要從幾何體開始呢？

**A** 建議還是先從素描開始，素描是繪畫的基礎，打好牢固的基礎，繪畫之路才能走得長遠。所有現實中的事物都可以用幾何體來概括形狀，畫好幾何體就可以舉一反三地畫其他的事物了，如下圖的立方體和牛奶盒。

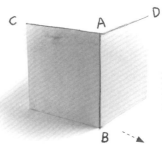

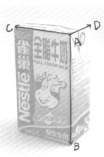

牛奶盒上的花紋會影響整體的明暗判斷，如果沒有理解立方體的明暗關係，繪畫會變得非常困難。

## Q06 準備在家自學素描，應該如何學？要準備哪些工具？是不是各類筆都要備齊？

A 可以根據第一章介紹的知識，挑選適合自己的工具，畫筆不需要都買齊，只需要軟硬不同的鉛筆準備兩三支就夠了。其他還需要一個畫板，一把美工刀，然後就是軟硬不同的兩種橡皮了。

2B鉛筆：軟硬適中，可以畫輪廓外形和中間色調

6B鉛筆：筆芯軟，顏色深，適合描繪暗部

美工刀，用於削鉛筆

硬橡皮　　　　軟橡皮　　　　畫板

## Q07 H、B、HB、4B鉛筆的區別是什麼？是B值越大，顏色越黑嗎？

A

B其實是Black的縮寫，代表黑度。H是Hard的縮寫，代表硬度。如圖所示，B值越大就越軟，顏色就越深，6B比2B軟黑。H值越大就越硬，顏色就越淺。

## Q08 為什麼不建議初學者使用自動鉛筆畫素描？

A 自動鉛筆畫出的線條過細，會造成畫面變灰，並且單調，不能大面積使用，且自動鉛筆的筆芯相對來說有些硬，畫出來的線條都是一個樣子，比較死板。而用鉛筆就不一樣了，鉛筆的筆芯是碳棒做的，在畫紙上摩擦比較好，且線條可以根據需要畫出深淺變化，建議一開始還是用鉛筆來畫比較好。

## Q09 畫素描時，不同的鉛筆分別用在什麼地方？可以一支鉛筆畫到底嗎？

A 起稿時建議使用B值較大的鉛筆，這樣即使錯了也好擦除，如6B鉛筆。畫亮面、淺色處或刻畫細節時，可以用B值比較小的鉛筆，如2B鉛筆，這種鉛筆比較容易深入刻畫。從這裡可以看出，我們不能用一支鉛筆畫到底，應該對應不同部分使用不同的鉛筆來繪畫，這樣才能讓我們的素描作品更出色。

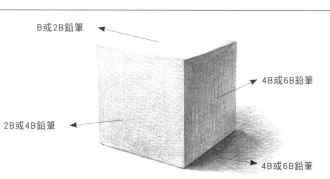

B或2B鉛筆

4B或6B鉛筆

2B或4B鉛筆

4B或6B鉛筆

**Q10** | **畫素描時一定要用素描專用紙嗎？不能用平時常用的普通紙張嗎？**

**A** 專業的素描紙比較厚，有一定的紋理，方便用鉛筆畫出明暗層次，且耐擦、易修改，所以最好還是用專業素描紙來畫素描會必較好。

**Q11** | **素描紙有好多種，什麼樣的素描紙算是好紙？**

**A** 正面比較粗糙，有紋理，摸上去有點「毛茸茸」的感覺，而反面光滑，這種素描紙比較好，容易上鉛，且用橡皮擦拭時紙張也不容易起毛。

**Q12** | **素描紙分正反面嗎？它們有什麼區別呢？**

**A** 素描紙是有正反面之分的。素描紙的正面有明顯的紋理，反面則比較光滑。反面用鉛筆多疊加幾次顏色後就會變得很膩，正面則可以反復疊加，所以我們要在正面作畫。

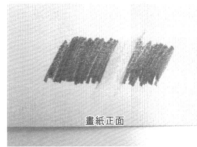
畫紙正面

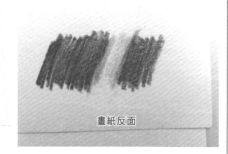
畫紙反面

**Q13** | **為什麼要在畫板上畫素描？**

**A** 如果把畫紙平放在桌子上，那麼站在桌邊畫畫時，視線就是斜著的，畫面就會產生近大遠小的透視，容易畫不準確。畫畫時要保持畫紙和視線是垂直的，這樣畫面才能完整地呈現在面前。而用畫板畫畫，就可以保持畫紙和視線是垂直的，因此一般都是在畫板上畫畫的。

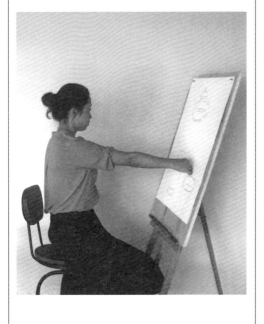

**Q14** | **像寫字那樣拿筆畫畫可以嗎？**

**A** 不能全部用寫字的姿勢來畫畫，因為在畫長線條的時候需要將手抬起來，或以小指為支撐點來排線，這樣才能畫出均勻的線條，此時如果用一般寫字的姿勢來畫畫就得不到這樣的效果了。

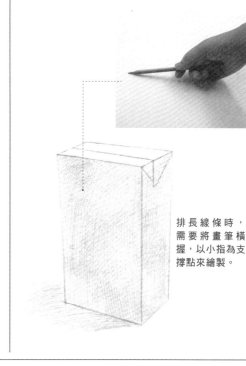

排長線條時，需要將畫筆橫握，以小指為支撐點來繪製。

## Q₁₅ 不習慣用軟橡皮，總覺得擦不乾淨，應該怎麼辦？

A 可以將硬橡皮結合軟橡皮一起使用。軟橡皮可以用來黏鉛筆粉末，有時候在作畫時，色調偏重，這時可以用軟橡皮來調整畫面，用其特有的黏性來修改調整，但軟橡皮有時候無法將畫面擦得太乾淨。想要擦得比較乾淨的時候可以用硬橡皮，將它切出一個尖角，這樣就可以把一些細節處擦乾淨了。

用硬橡皮的尖角來擦，可以擦出一些小細節。

用軟橡皮按壓在需要修改的地方，可以將色調擦淡一些。

## Q₁₆ 怎樣排線才是正確的，有必要練習排線嗎？

A 排線是素描繪畫的基礎，線條排得是否均勻，疏密是否得當，會直接影響物體質感和體積感的塑造，所以練習排線是很有必要的。

較疏的排線　　　　較密的排線

## Q₁₇ 為什麼我畫出來的排線、色塊和書上的不一樣？

A 可能的原因是用筆力度不一樣，可以用較輕的力度來畫，然後再逐步加深色塊的色調。在加深色調的過程中就可以對照書上的色調，不過也不要太依賴書上的色調，要把握自己所畫的整體色調，區分出明暗關係，拉開黑白對比。

較輕的色調　　　　加重色調後

## Q₁₈ 畫直線時很彆扭，畫著畫著就歪了，這是怎麼回事？

A 剛學習畫直線的時候，對直線的線條和方向的把控都會比較弱，坐姿、握筆的方式、用筆力度都會直接影響直線的方向，可以參考P18中線條的繪畫講解，掌握正確的繪畫姿勢。只要多加練習，一定能控制好線條的，加油吧！

橫握畫筆，順著一個方向運筆，要快速，用力均勻，多試幾次吧。

以放在畫紙上的小指為軸心，轉動畫筆，這樣就可以穩定控制用筆的方向，畫出比較均勻流暢的線條。

## Q19 我的排線很亂，線條不均勻，一頭粗一頭細，怎麼辦？另外，有時候總是有個小黑點這是什麼情況？

**A** 排線的時候，需要注意的是起筆時用力要輕一些，收筆的時候用力也要輕一些，這樣線條就不會出現小黑點或是一頭粗一頭細的現象啦！排線時要一組一組地畫，每組線條都要順著同一個方向，這樣排出的線條就不會太亂了。

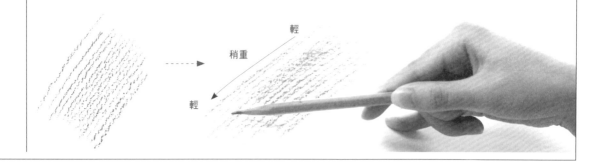

## Q20 我畫的線條為什麼總是毛毛躁躁的？怎麼畫出流暢的線條？

**A** 線條毛毛躁躁的，最大的原因就是沒有一筆畫到位，而是慢慢地描畫，這樣就會讓線條的粗細變得不一樣，看起來毛毛躁躁的。這種情況就需要一筆到位地來畫，不要重複在同一個地方多次描繪，如果畫錯了，就從起筆處再重新畫，不要從中間開始。

線條分多次一點點地畫出來，看起來毛毛躁躁的。

☒

一步到位地往同一個方向畫線，線條流暢，粗細均勻。

☑

## Q21 疊加線條時應該注意什麼？需要注意疊加的順序嗎？

**A** 疊加線條時，要先排一個方向的線條，再疊加另一個方向的線條，這樣會讓疊加的線條看起來不會太亂。要注意的是，初學者要盡量避免十字交叉排線。

排線比較密的線條

☑

排線比較稀的線條

☑

十字交叉排線

☒

## Q22 我剛學習素描，起形經常要花一到兩個小時，正常嗎？

A 剛開始學習素描，起形要花一到兩個小時是很正常的，特別是在畫大型物體或畫有許多細節的物體時，起形都會很慢，因為要反覆對比形體和細節的位置是否準確。只要不斷地練習，讓手和眼睛配合協調，慢慢地起形就變快啦！

## Q23 從起形到畫靜物需要練習多長時間？

A 這個沒有確定的具體時間，因為對結構和造型的理解是因人而異的，如果每天練習兩小時，一般一兩個月就可以了。靜物素描主要是練習對事物的觀察力，所以需要邊畫邊思考，這個思考時間也是因人而異的。

## Q24 為什麼用鉛筆測量老是測不準？為什麼形體、比例總是找不準？

A 有可能是測量的姿勢不正確，可參考P27的測量法講解，檢查自己的姿勢是否正確。使用測量法、多觀察繪畫對象，且多利用物體本身的長短，相互比較不斷修改，才能抓準形體、比例。

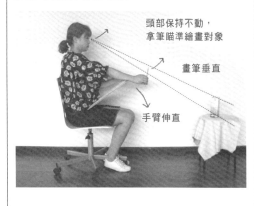

頭部保持不動，拿筆瞄準繪畫對象

畫筆垂直

手臂伸直

## Q25 觀察清楚了，也想好如何去畫了，但是不知道怎麼下筆，怎麼辦？

A 不管畫什麼，可以先畫一個十字形坐標來確定物體的中線和它的大致位置，然後再確定它的大型，一步步地從大型中細化出小的輪廓細節。

### 杯子的起形

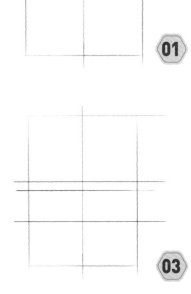

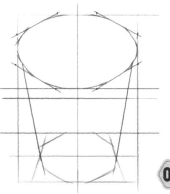

01

02

03

04

## Q26 | 學畫漫畫需要學習素描嗎？

**A** 素描是一切造型之本，是必修課，素描的學習對掌握漫畫的起形、線條、比例結構等有很大的幫助。

## Q27 | 為什麼我畫的物體總是歪的？

**A** 有下面幾種原因：①紙張貼歪。②畫畫的姿勢歪了。③畫長線條時沒有帶動手臂來畫，而是用手腕的力量來畫。可以用下面的方法來解決：①參考畫板的邊緣來黏貼畫紙，讓畫紙在畫板上是正的。②在起形的時候可以畫一點就退遠些，觀察是否畫歪了，在畫畫時不要讓身體有過多地往一側傾斜的情況。③用手臂帶動鉛筆在畫紙上排長線條。

## Q28 | 繪畫物體時，一定要瞭解物體的結構才能畫好它嗎？

**A** 要想將繪畫對象準確地畫出來，當然要瞭解它的內部結構。就像是要解決問題，當然要知道原因才能更好地解決一樣，結構就是畫好物體形體的關鍵。因此，我們在繪製一個物體之前，一定要先瞭解它的結構，掌握它的明暗等。

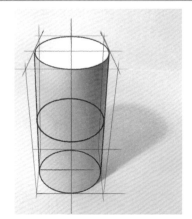 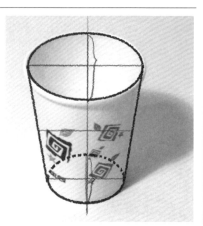

要先畫出內部結構，才能畫好圓柱、杯子邊緣和底邊的輪廓。

## Q29 | 明暗交界線是一條線嗎？一般怎麼表現它呢？

**A** 明暗交界線當然不是一條線，而是一個面，這在弧面上體現得比較明顯。
明暗交界線介於灰面和反光之間，是塑造物體形體最重要的結構。

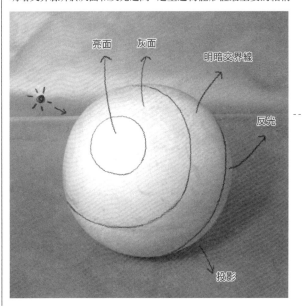

亮面　灰面　明暗交界線　反光　投影

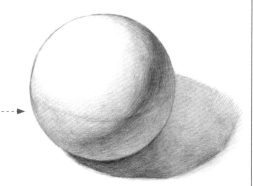

圖中較黑的地方就是明暗交界線，用較深的色調來強調，可以看到它不是一條線，而是一個面。

## Q₃₀ 什麼是體積感，怎麼才能表現出來？

A 體積感就是一般所說的立體感。紙張是平面的，而物體是立體的，當想要在平面的紙張上表現出立體的物體時，就需要注意物體的透視關係、明暗關係等。可以參考第二章中對透視與明暗的基礎講解。

要表現出透視關係、三大面和投影的位置，才能表現出物體的體積感。

## Q₃₁ 怎樣才能表現出不同物體的質感呢？

A 在表現不同物體的質感時，先要找出所畫物體的特徵，如下圖中的玻璃花瓶，表面非常光滑，所以高光形狀清晰。花瓶容易受到環境色的影響，且反光很多，所以上色時要注意反光顏色的深淺變化。玻璃是透明的，要注意刻畫物體的內部結構。本書的第二章對不同物體的質感都有明確的講解。

高光形狀特別清晰

瓶身上反光比較多

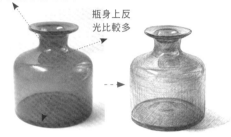

透明質感，可以看到瓶子的內部結構。

## Q₃₂ 空間感怎麼表現？

A 在表現空間感時，要符合近大遠小和近實遠虛的透視規律，同時要拉開前後對比，越靠前的物體要刻畫得越細緻，遠處的物體只要表現出大致的明暗關係即可。

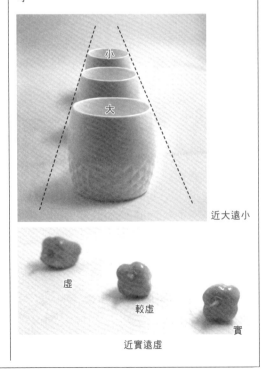

小

大

近大遠小

虛

較虛

實

近實遠虛

## Q₃₃ 襯布為什麼那麼難畫？

A 襯布上投影、反光、暗面、灰面、亮面都比較複雜，而且襯布褶皺轉折處較多，不能摳得太死，還要有過渡，因此畫來比較難。襯布起了襯托畫面效果的作用，因此不用刻畫得太寫實，只需要畫出大致的明暗關係就可以了。

投影

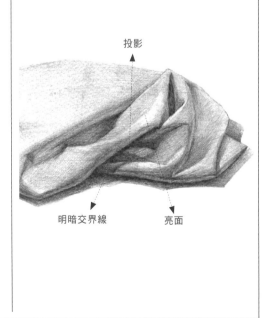

明暗交界線

亮面

## Q34 在畫黑色物體時，看上去好像哪裡都一樣黑，很難找出明暗面，該怎麼解決呢？

A 黑色物體的明暗變化不是很明顯，所以要特別仔細地觀察它們的微弱變化，可以用眯眼法（書中的P23有說到）觀察，或是觀察光線的走向、分析物體的結構來確定黑色物體的明暗關係，切忌不觀察物體就一味地塗黑，這樣的話，你會發現畫出來的物體會是一團黑。

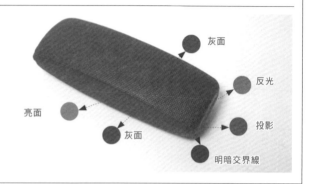

灰面

反光

亮面

灰面

投影

明暗交界線

---

## Q35 上調子的線條能用手抹嗎？

A 可以用手抹，但不建議什麼地方都用手抹，也不要抹得過多，畫面抹得太光滑，後面就不太容易上鉛了。一般需要過渡的地方可以揉一揉，這樣可以保證畫面厚重、不輕浮，也可以抹一抹靠後的物體，表現出比較虛的感覺，增加整體的空間感。

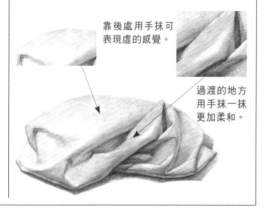

靠後處用手抹可表現虛的感覺。

過渡的地方用手抹一抹更加柔和。

## Q36 為什麼我畫出來的調子總是很僵硬？

A 排線的時候用力過大，讓線條太過死黑，或是一個面上的色調太過均勻，沒有變化，都會讓調子看起來比較僵硬，比較平面。

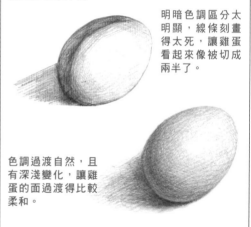

明暗色調區分太明顯，線條刻畫得太死，讓雞蛋看起來像被切成兩半了。

色調過渡自然，且有深淺變化，讓雞蛋的面過渡得比較柔和。

---

## Q37 上調子的時候總感覺灰調子、暗部和亮部銜接不好，該怎麼處理？

A 首先需要練習控制排線的深淺，可以由淺到深，盡可能多地畫出不同色調的線條，這樣有助於在表現物體明暗時過渡自然，然後在繪畫時觀察色調最深的地方，再從暗面逐漸向亮面排線，不要一步到位地畫得很黑，可以逐步疊加，慢慢加深色調，這樣銜接會更自然一些。

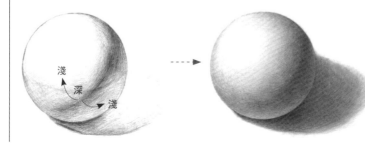

淺

深

淺

淺

深

如左圖所示，從明暗交界線向亮面和反光過渡時，可以逐步地疊加筆觸，慢慢地由深到淺地過渡色調，到亮面的時候可以換用硬一些的鉛筆來畫，不要一下就畫得很深。

## Q38　投影不會畫怎麼辦？是不是塗黑就可以了？

**A**　投影不是一片死黑，也是有深淺變化的。可以觀察下面的圖片，一般靠近物體的地方投影色調要深一些，向外逐漸變淺。

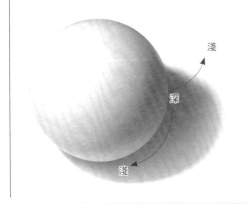

## Q39　畫相似物體時，應該怎樣區別？如何刻畫主次關係？

**A**　在畫相似物體時，應該注重兩方面的刻畫。一是色調上的差別，一個物體的色調畫得稍微深一些，一個稍微淺一些，拉開物體間的色差。二是刻畫的深度，靠前的物體立體感強些，增加細節的刻畫，靠後的物體則畫得虛一些，減少細節刻畫。

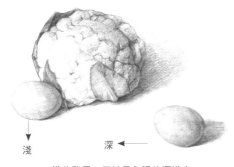

一樣的雞蛋，可以用色調的深淺來
區分它們的前後關係。

## Q40　把握不好整體概念，畫著畫著就陷進去了，怎麼辦啊？

**A**　這個時候可以遠離畫面，退後幾步觀察，這樣就可以觀察畫面的整體關係了。對比畫面的明暗關係，這樣就不會畫著畫著就陷進去了。

## Q41　畫稍微複雜的物體的透視，我就畫不好了，怎麼辦？

**A**　複雜物體可以用簡單的物體來概括，當然透視上也可以參考簡單物體的透視。如下圖中的麵包片，可以概括成一個立方體，然後畫出它的透視線，從整體概括，再細化局部的麵包片輪廓。繪製其他複雜物體時也是相同的道理，先用基本的幾何形體概括，再細化細節輪廓。

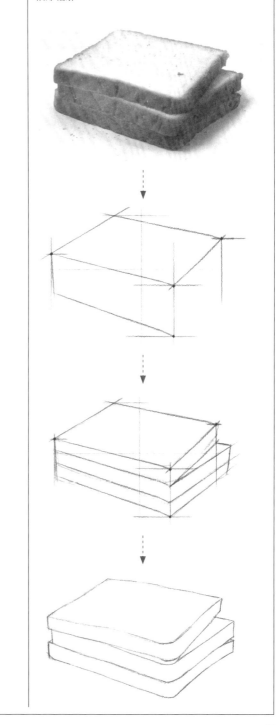

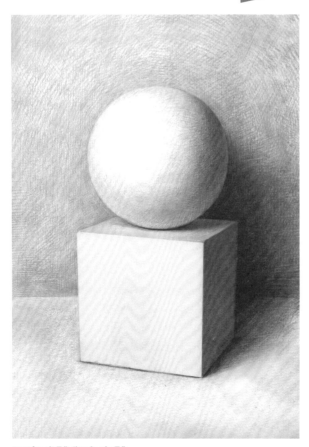

## 石膏球體與立方體

在畫這幅畫時,要注意背景與石膏色調的區分,白色石膏的色調千萬不要畫得太深。

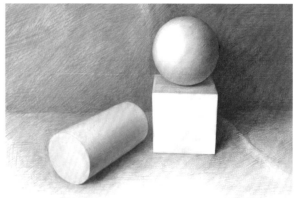

## 石膏立方體、圓柱體和球體

三個物體雖然都是白色的,但在繪製時要對它們的色調進行區分,靠前的物體可以稍微亮一些。

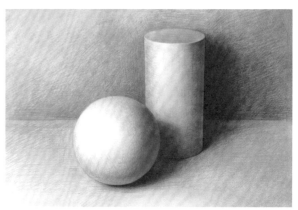

## 石膏球體與圓柱體

在繪製光滑的球面時要注意找到明暗交界線進行刻畫。

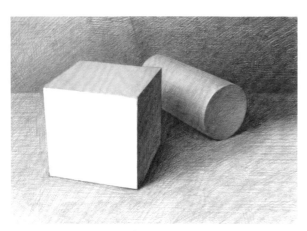

## 石膏圓柱體與立方體

這幅畫中的圓柱體被立方體遮擋了一部分,在起形時為保證整體的透視正確,可以將圓柱體完整地畫出來,然後再擦掉被遮擋的部分。

## 立方體和蘋果

組合物體的繪製要注意觀察實物,區分出不同物體的色調。刻畫細節時,靠前的物體或中間的主體物要刻畫得稍微細緻些。

## 石膏球體與書本

將書本看作立方體來繪製，注意書本的透視方向。同樣需要區分出兩個物體的色調。

## 吃點水果很健康

觀察實物圖片，首先確定盤子的位置，需要注意盤子整體的透視。在上色調時要注意區分盤子和蘋果、櫻桃的色調，讓畫面的黑白灰層次更加分明，且有前後的空間關係。

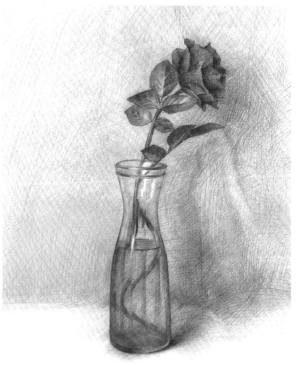

## 花瓶裡的玫瑰

透明的玻璃花瓶，畫出花瓶內的花枝，表現透明質感。

## 餐後甜點

這幅畫同樣需要注意區分不同物體的色調，同時要掌握金屬物品的畫法，表現出勺子上的高光和反光，這樣才能更好地表現出金屬質感。

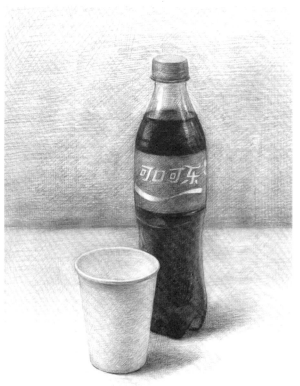

## 超愛喝可樂

可以將可樂瓶概括為圓柱體來繪製，要表現出杯子和可樂瓶的前後遮擋關係。

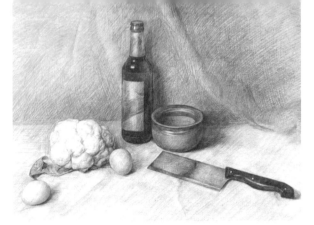

## 廚房小天地

在起形時可以先畫個三角形來確定組合物的大型,然後再確定每個物體的大型,先從整體入手,再局部細化,以把握組合物體整體的形狀。

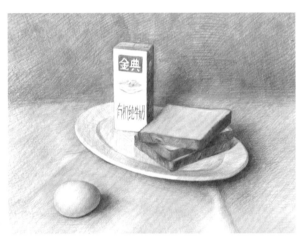

## 愛心早餐

觀察實物會發現牛奶盒的顏色最亮,其次是靠前的雞蛋和盤子,色調最暗的是麵包,以此來區分物體的色調。另外還要區分出不同物體的質感,如雞蛋和盤子的光滑質感及麵包的粗糙質感。

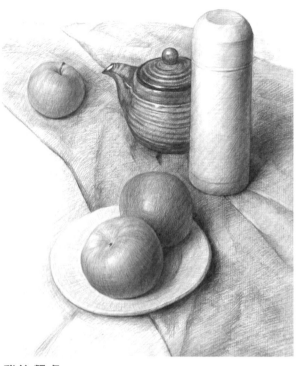

## 我的餐桌

將靠前的物體刻畫得稍微細緻一些,讓畫面有前後的層次,並區分出畫面上幾個物體及襯布的色調。找到顏色最深和最亮的部分,其他的物體其顏色的深淺要介於它們之間。

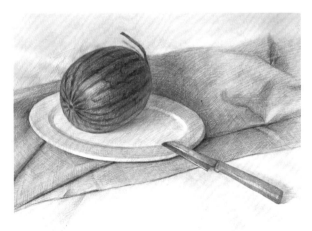

## 清涼一夏

先畫出球體西瓜的明暗色調,最後畫花紋的部分,注意花紋也要跟著整體的明暗變化而變化。

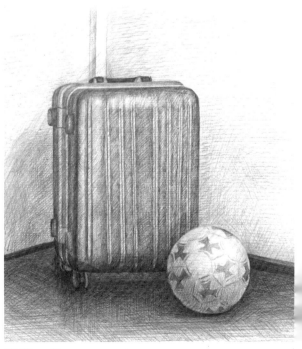

## 臥室一角

在觀察實物之後,將行李箱和足球概括成立方體和球體來繪製,畫出整體的明暗關係後,再畫行李箱及足球上的花紋。